謝
謝
，

# 九把刀
## 三聲有幸
# Doubles

—— *Giddens*

4
Doubles
三聲有幸

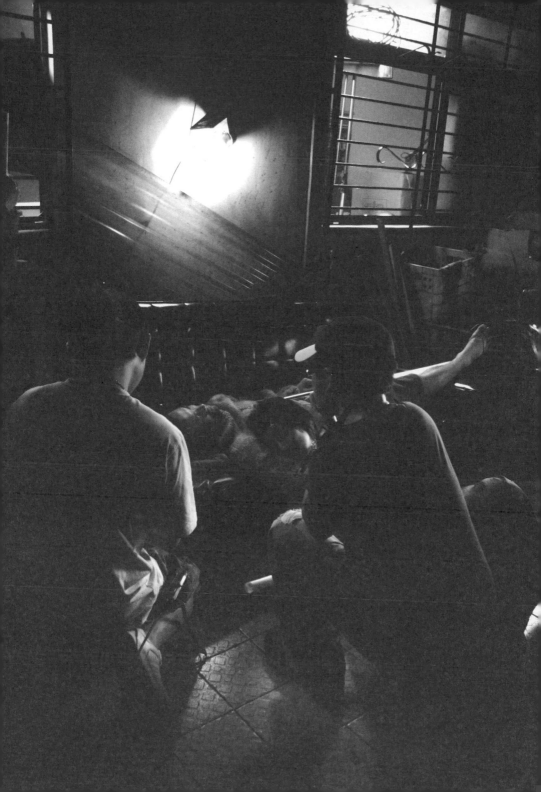

# 當我走進九把刀的夢

*執行導演／剪接——江金霖（雷孟）*

說真的，當時從電話中聽到九把刀說要我們寫序的時候心裡還真是傻眼了一下！

雖然由執行導演來寫序似乎是很合乎情理，但我畢竟不是什麼名人呀！總還是會覺得有點怪怪的。同時這幾年和廖桑共同見證或經歷了他那麼多事情，心裡堆砌的龐大感觸也不是能以推薦一本書的角度輕鬆道盡，讓我掛掉電話之後腦袋還真是空白了幾分鐘。

而且而且！我剛因為《不是盡力，是一定要做到》這本書囧了一下耶！如果要我特地寫出什麼「我好榮幸可以跟刀大一起完成他的夢想喔！」之類的噁心話，那我寧願選擇在牌桌上殺他個幾千塊還更有成就感啦！

所以，後來想想，既然九把刀要留點篇幅給我，我還是認真地來徵友一下好了！免得辜負他先前的好意！

「開・玩・笑・的・啦！」

其實，一部電影就像是導演的一個夢。

　　如果看電影的時候是一群人關在黑暗的空間在和導演分享這個夢；那在拍電影的時候，應該就是一群人小心呵護著導演的這個夢！又或者說是一起體驗著這個夢了吧！

　　這次和劇組一起體驗九把刀所作的夢，讓我感受特別不同。過程中不僅有工作人員因為他的熱血與直率而被逗得熱情洋溢，演員也因為他說故事的能力而被引導出內心深處的啟發。讓我尤其感動的是，全體演員因此都有超完美無私的奉獻，工作人員也都跟著情義相挺！不論是廖桑或我、製片小玫、副導 Seven、攝影強哥、燈光黑肉、錄音楊師傅、美術展志、造型宛霙以及其他的所有工作人員「們」。九把刀那股實踐夢想的熱情確實感染了每一個人，也因為有大家的齊心照料，最後這個淒美的夢才能順利完整地被呈現出來。

　　未來，我相信九把刀還有很多故事要講，也還有很多夢要分享。在這本書之後，我想你不會願意錯過更多等著被他實踐的熱情的。

　　至於現在，電影散場後趕快先去找找跟自己聲音一模一樣的人吧！

# 夢的距離

*執行導演／剪接——廖明毅*

曾經，夢只存在人們睡著的時候；現在，夢存在一個黑盒子裡面。透過光與影，人們可以選擇自己想要看的夢——電影。

我認為好的藝術應該是雅俗共賞的。電影也是一樣。好的電影應該沒有分觀眾層次，如果電影是說故事的一種媒介，故事精神能百分百被觀眾接受才是說故事的目的。這或許是敘事電影一直是市場主流的原因。當然，電影不是只有一種。

想拍電影這件事，九把刀已經跟我說好多年了。其中出資方與導演人選換了好幾組。這段期間內，九把刀透過他怪洨的腦袋創造許多劇本。有搞笑骯髒，也有清新動人。不管故事類型再怎麼換，始終不變的元素是「感動」。

對觀眾來說，閱讀故事所帶來的娛樂一直是很瞬間的。聽故事如此，看小說如此，即便是最昂貴的說故事方式「電影」也是如此。儘管看電影時被劇中的男女主角感動得五體投地，這份感動都會在電影散場時連同可樂杯一起被丟進垃圾桶。沒辦法，媒體爆炸的時代就是這樣，來得快去得也快，但人們仍需要跳脫現實體會這份感動。誰教現實那麼平凡乏味呢！在某個遙遠的星球裡，可能正有個被綁架的地球人正與外星人熱戀呢！

如果說電影是夢的實現，那夢的另一端就是現實。

對於製造電影的人來說，賺到觀眾一滴眼淚、一個笑容，或是一份感動，都是一件非常困難的事。甚至可以說是種成就，主要是因為電影是個太複雜的東西。我在〈三聲有幸〉裡擔任執行導演與剪接的工作，主要是將九把刀的劇本化為可能的影像編排。

一部電影的影像構成有無限種可能，儘管你抽絲剝繭找出了導演喜好與影片需要，任何現實狀況都可能夭折你原先的完美想法。當預算不如預期時，拍攝天數也就跟著縮減。每一天可以拍攝的鏡頭數量勢必減少，原本輕盈的分鏡節奏逐漸變成夠用就好，天馬行空的無限種可能會逐漸演變成妥協現實的侷限。不斷面對現實的結果，就是觀眾在戲院裡看到的樣子。像我如此面對現實，又極力想將導演的想像執行成畫面的劇組人員很多：攝影、燈光、美術、造型……甚至各部門的助理都是。各司其職卻又環環相扣的工作性質，讓拍電影變成一項既複雜又昂貴的創作。

我想曾經參與過電影製作的人都不會否認，電影是種消耗熱情與健康的工作。但每當在戲院裡與觀眾一同欣賞自己所作出來的夢，卻又不由得再次投入造夢的世界去。在我有限的拍片經驗裡，因為拍片而撕破臉的事經常發生。主因大部分是因為堅持：導演堅持自己的分鏡、攝影堅持自己的構圖、美術堅持自己的美學、剪接堅持自己的排列、音效堅持自己的設計、製片堅持自己的預算、公司堅持自己的賣點、老闆堅持自己是老大……好的堅持是堅持，不好的堅持是固執。難得的是，〈三聲有幸〉這場夢造得非常順利且愉悅。每個人都不會固執己見，敞開心胸接受任何可能。不管這部電影的預算多麼不足，籌備拍攝時間多麼倉促，所有工作人員都朝著同一個目標邁進。只為了觀眾待在戲院的二十幾分鐘裡，能帶走一份感動。而這本書就像部文字紀錄片，還原了〈三聲有幸〉這場夢與現實之間的距離。

感謝電影，感謝九把刀，感謝所有造夢的工作人員。
三聲有幸。
三生有幸。

# 一千萬份的感謝

## ——自序

有時候，在電視機前一邊吃泡麵一邊看金馬獎或奧斯卡電影頒獎典禮，得獎人上台領獎時，總要唧唧咕咕唸一大串感謝的名單，就覺得很扯。

那些領獎的人，都深諳「效果」之道，在台上不都該講一些幽默風趣的話，既能娛樂大家、也可以表現自己的人格特質啊！怎麼會「浪費時間」在樣板式地念感謝名單呢？

連珠砲似地唸，坐在台下的人聽不清楚，坐在電視機前面有字幕可以看的我，對一大串名單也毫無感覺，只覺得那些領獎的人把整個典禮流程給搞無聊了。

後來自己拍了電影，不過是一部短短不到二十五分鐘的電影，就深深感同身受到，那種非常想要逐一向每個幫忙過自己的貴人握手致謝的感動。

真的真的，我得謝謝好多好多人，感謝很多很幸運的事發生在我身上。

於是有了這本非常誠懇的電影創作書，三聲有幸。

紀錄我寶貴的回憶，以及一千萬份的感謝。

# Contents

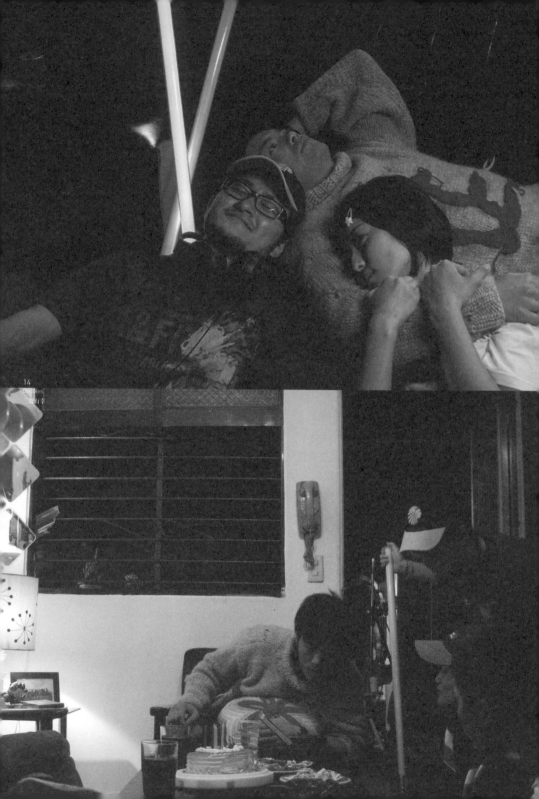

# Chapter 01.
/
# 從前從前，
# 有個愛看電影的白爛小孩

一切都像在作夢。

不過，我現在還不急著從夢裡醒來。

或多或少，我們每個人都有機會向別人自我介紹。

只是，你會怎麼介紹你自己？

當你回答：「我很喜歡看電影。」其實一點自我介紹的「價值」都沒有，因為這個世界上幾乎每一個人都喜歡看電影，說了等於沒說。

電影是世界上所有人的夢，是許多人的集體記憶。

我這個世代的人，大概都看過電影〈桃太郎大顯神威〉，那時候我真的不曉得林小樓到底是男的還是女的，只知道那首主題曲是這麼唱的：「天空放出了金色的光芒，大地賦予他神奇的力量，揮出那寶劍斬開黑暗……」

還記得電影裡有個搞笑的胖子叫西瓜太郎，張小燕演的巫婆三八得很誇張。

只要一提起電影〈好小子〉，很多人的腦中立刻會浮現出三個臭小鬼痛打一個黑人拳擊手的畫面（這三個臭小鬼的名字我根本不必查 Google，分別是顏正國、左孝虎、陳崇榮。）

16
Doubles
三聲有幸

主題曲:「好小子好小子,他們把我叫,年紀小小我的志氣高,如果誰被壞人欺負了,好小子就拿誰開刀!」實在唱得太熟,就算是最專業的催眠師也很難將旋律從我的腦袋裡洗掉。

　　電影〈七匹狼〉更酷,我敢打賭每個人都會唱幾句:「永遠不回頭!不管路有多長,黑夜試探我,烈火燃燒我,都要去接受──永遠不回頭!」當年我認識的每一個人都買了那一張大合輯,每天「浩子!浩子!」的叫個不停。

　　只要偶爾在第四台看到這些老電影,就會想起某個又瘦又小的我。
　　我很「幸運」出生在媒體相當不發達的時代,那個時候根本沒有第四台,電影院?那可是遙不可及的聖地,只有每年過年才有一絲絲的機會進電影院看成龍主演的賀歲片。

　　小時候我們家三兄弟,最喜歡跟我爸去逛錄影帶出租店。
　　摩托車只能載一個人,每次爸都只能帶其中一個兄弟去,所以每次都得猜拳,贏的人肯定被輸的剩下兩個瘋狂拜託:
　　「說真的,借一下北斗神拳啦……或聖鬥士星矢!」
　　「不管怎樣,借動作片就對了!」
　　「看看有沒有恐怖一點的鬼片!」
　　我當然最希望是我去,因為我連自己都不信任,更不信任我哥跟我弟咧!
　　在充滿霉味的小房間裡興奮地抽出沾滿灰塵的電影錄影帶,認真比較、東挑西選一番。我從盒子上非常簡短的簡介裡想像電影內容,幹可是有的錄影帶根本沒殼,只有老闆用黑色簽字筆在側面寫上片名(很後來我才知道,有一種東西叫盜版,盜版需要躲躲藏藏),只能靠我出類拔萃的幻覺。
　　「好了沒?」我爸走過來問。
　　「再一下下!」我非常緊張。
　　過了很久,最後才在萬分掙扎的心情下,將選好的錄影帶拿給我爸……左手拿一盒,右手拿一盒。
　　「爸,真的只能選一部嗎?」我惴惴不安。

「……要看兩部，下次月考要考好一點才可以。」爸皺眉。

「那，這一部好了。」我很失望。

因為我的月考一向考得毀天滅地的爛啊。

真的太想看電影了。

從國中開始，我就會偷偷將零用錢存起來，亂講今天晚上要補習卻自己一個人跑到電影院，科科科地看著賭俠、賭聖系列、方世玉系列、黃飛鴻系列、終極警探系列等等……就連六度空間大水怪（另譯：哥吉拉 VS. 王者基多拉）我也不放過，在城中戲院看得很過癮、很熱血。

上了高中，我發現 MTV 是很猛的地方。

每次月考結束，我一定約一大堆同學到 MTV 挑片看。

要不，就是揪團到台中第一廣場看電影，當時那裡的二輪電影院還是院線哩！

上了大學，曾有一整年我都窩在交大舊圖書館地下室，在老舊的電視機前一口氣堆了五、六捲錄影帶，不停不停地看著……超級多的 B 級爛片。

這可是相當難得的經驗，我異常著迷於研究「明明故事的基本構造就還可以，為什麼這一部片能拍得那麼爛？」，然後按下快速前進，只挑我有興趣的片段。不斷前進、後退，操縱研究著別人是怎麼說故事。

這個「無法忍受拖沓節奏」的習慣，在其後深深影響了我寫小說的特殊自覺。

大二，終於有了人生第一台機車。

於是我迷上了充滿神秘氣氛的二輪電影院。

許多二輪電影院椅子破損得很嚴重，深呼吸還會在椅子布上聞到奇怪的髮油味，地上常常都留著上一場觀眾吃不完的滷味或珍奶、謎樣的衛生紙團，有時還有流浪漢會躺在椅子上吹冷氣睡覺，音響在大聲處絕對大到破音、毫無立體環繞可言。

那又怎樣？便宜是王道。

只要沒人在我後面幹給我狂踢椅子、只要我的前面沒有坐著身高兩百公分魔人，一切都是值得的。

我可以少吃一頓飯，也想在大銀幕前好整以暇地連續看兩部片。

四個小時後從二輪電影院出來，在入夜的颼颼冷風中騎上機車。

前女友從後面緊緊抱著我，在風切聲中用力跟我討論剛剛兩部電影的想法……
「一到一百，妳給幾分？」
「那兩部電影，妳覺得哪一部比較好看啊？」
「妳覺不覺得剛剛那個結局收得很爛？」
「會不會冷？再忍耐一下喔。」
是我非常深刻的記憶。

## Chapter 02.
/
# 還沒當導演，
# 電影公司先倒掉

我很愛看電影。

愛研究電影。

愛寫關於電影的評論。

小說暢銷後，開始有片商邀約我看媒體試片或首映，我整個就超爽。

不過「拍電影」對我來說，一直都是很遙遠的事。

寫小說的第四年，我幫忙一部電影寫劇本，但編劇名稱沒有掛名九把刀，因為當時故事主要發想人不是我，所以我只將編劇這件事當作是「工作」，而不是「創作」。

我將這之間的差別看得很清楚。

後來我的小說電影版權陸續幸運賣出，也沒能幫助我更靠近電影這個夢想。

比如我寫的小說《功夫》(不是星爺拍的那個)，簽約賣出後一直卡在劇本與資金問題，三年後竟然流產，版權原封不動回到我的手中，我等於白白賺了一筆授權費……唉，真不想賺這種錢啊。

三年前，一個相當厲害的廣告導演找上門，邀我寫了一部電影劇本，故事正好是我擅長的題材，導演尊重我的創意，我也寫得相當愉快。

可惜收到了所有編劇款項，電影也沒能開拍。

原因不明，有可能是我的劇本寫得不好，也可能是其他原因。總之就是沒拍。

可見拍電影有多難！

同樣是三年前，我與一間電影版權公司合作一部鬼片，擔任編劇。

要知道，這幾年我洋洋灑灑寫了五十本書，各式各樣的題材都有──就是沒有一個故事裡有出現過「鬼」。

我那麼愛看恐怖片，那麼愛研究靈異現象，偏偏我卻不碰鬼怪的題材，豈非相當不合理？

只有一個原因，那就是我太怕鬼了。怕鬼怕到不想寫！

其實天不怕地不怕的人寫出來的鬼故事一定不恐怖，因為他根本不曉得我們這種怕鬼界的膽小人士到底在剉個什麼勁，所以我的弱點就變成我的最強項，我很怕鬼，我那一次想出來要拍電影的鬼故事，絕對極度的恐怖。

這鬼片從構思概念、風格展現到拍片技巧我都相當認真研究，大綱反覆修訂寫了好幾次，開會更開了快半年，到後來，電影版權公司的老闆乾脆問我要不要自己當導演。

當時我覺得很扯。

但老闆認為我都研究了這麼久，應該沒有誰比我更了解這一部片應該怎麼拍。

我想了很久，老實說……

真想當導演啊，百分之一億一定很酷啊！

只是我心知肚明，只憑著「我很喜歡看電影」就想當導演……我的能力辦不到，很可能親手把一部極可能送好萊塢改編的好故事給拍爛！

應該說是我的幸運嗎？這鬼片真的太恐怖了，恐怖到最後我都快排除萬難（我的寫作計畫一向跟不上我的熱血啊），要開始閉關寫劇本了，這間電影版權公司竟然倒了！

倒了！

真的就給我倒了耶！

雖然我因此省下很多拍電影的時間，拿去寫小說，也不算壞事，更讓我免於天人交戰是否要親自導演它的掙扎，也許還避掉了一部耗資五千萬的爛片喔！

　　但事後我想東想西，我很懷疑是不是我寫的鬼故事「負面能量」太強，強到電影版權公司整個灰飛煙滅？

　　我整個有怕到，後來我寫了一萬七千多個字的原著小説後，感覺到實在……有點不對勁，於是很乾脆地將小説暫時斷頭，封印在我的硬碟裡。

　　對了，那個鬼故事叫「祟」。

　　也許有一天我得到的「正面能量」夠強了，就會將「祟」寫出來幹掉吧。

24
Doubles
三聲有幸

## Chapter 03.
/
# 再怎麼恐怖，
# 愛情還是愛情啊！

扯了這麼多，可還沒扯完。

至少有五年了，我不斷聽到演藝圈有幾個廣告導演、與 MV 導演想找人投資他們合拍一部電影，大約每個導演各自拍一部十五分鐘的短片，七個導演七部短片，十五分鐘乘以七等於一百零五分鐘，加起來就是一部電影的上映長度。

因緣際會下，我也幫其中一個 MV 導演廓盛寫了四、五個短片故事，其中兩個超屬害的故事根本就是殺手小說的原型。

後來這個計畫遲遲沒有進度，在我看來已是一灘死水，我不放心我的故事的下場，乾脆動手將那兩個故事寫成實體書，收錄在《殺手，登峰造極的畫》以保護版權，分別是「殺手，鷹」跟「殺手，G」。

就在二○○六年我不知何時要去當兵的前夕，當初那一個多人分導短片計畫中的主導者──知名的 MV 導演金卓，與原本就認識的廓盛一起來找我，我們約在我經紀公司樓下的咖啡店開會。

這次不是要我擔任編劇，而是……

「九把刀，我們想邀你擔任其中一部短片的導演。」金卓説。

第二次了，我的耳朵聽到有人認為我可以當導演。

有人看得起我，當然是值得開心的事。

問題是，開心歸開心，有種歸有種，可我真的有能力導演電影嗎？

金卓導演說，現在的多支短片拍攝計畫已經進化成，不是都由專業的導演拍攝，除了幾個線上火紅的 MV 導演，還有由知名的主持人（好像不能講是誰）、創作型歌手（好像也不能講是誰）、知名的偶像歌手（肯定不能講是誰）、知名的硬底子演員（講出來也不行）、超強的作詞大師方文山等等，所以總特色是「跨界創作」！

「題材呢？什麼題材都可以嗎？」我的臉好像熱了起來。

「愛情，只要是愛情都可以，每個導演都一樣。」金卓導演笑笑。

「只要是愛情，不管我要怎麼表達都沒問題嗎？」我感覺到腎上腺在飆。

「對，就是要你九把刀自己的風格，這樣才有意思嘛。」金卓導演保證。

只要是愛情啊……

這個題材很寬，也最容易被市場接受，是非常安全的計畫。

如果我有百分之百的風格自由，這個計畫還真是誘人啊！

「不過我就快要去當兵了耶！」我突然想到至為重要的這一件事。

「當兵？什麼時候？」

「還不曉得啊，不過應該就在這兩、三個月之內吧。」

金卓導演倒不覺得當兵有什麼了不起，畢竟是十五分鐘的短片，除了籌備期，真正開鏡拍攝的時間可能只要三天。如果我對自己的導演功力沒有自信，他覺得酈盛可以擔任我的執行導演，也比較有效率。

我說我很有興趣，不過我得先想一想我的腦袋裡有沒有適合拍成電影短片的故事，也要認真思考一下導演的工作我能否扛得住。

會議結束，面對我不知所謂的胡言亂語，我的經紀人曉茹姐務實地給了我一些建議，不過並沒有干涉我的意願。

「看你自己。」曉茹姐大概還是那句話。

我回家，仔細把這個導演計畫想了好幾遍。

不得不承認，滿腦子都是……「幹我要當導演了！」
很天真的忙著興奮啊！

回到執行面，「故事」是我當導演最重要的要素，也是人家找我的主因。
如果沒有好的故事，一切都是白搭。
全身都還在燥熱的狀態下，我打開電腦，在我龐大的靈感資料庫裡鑽啊鑽的，終
於找到一個小小的怪梗「女鬼從電腦裡爬出來，幫一個阿宅打手槍」後，就開始將它
擴充發展。
這個故事，簡寫大綱是這樣的：

有一個阿宅，每天都活在女朋友不斷出現的陰影下。
有女朋友沒有什麼不好（阿宅有女友就該心存感激啊！），問題是……這個
女朋友車禍死了半年。
不僅是個鬼，還是隻七孔流血的厲鬼。

不僅七孔流血，走起路來也因為膝蓋被撞碎、一拐一拐頗有七夜怪談中貞子的氣味。

（貞子是猛鬼界的優良典範啊！）

每天阿宅下班回家，忐忑不安回到那一間小小的雙人套房，不管做什麼事，女友都盡其可能地出現，時時刻刻在驚嚇著阿宅。

想吃泡麵，突然出現的女友會捧著熱水幫他加滿。

洗澡洗到一半，女友會自動倒吊幫忙他洗頭髮。

打開衣櫃，女友會站在裡頭拿著他要穿的衣服幫他穿好。

最恐怖的是，連阿宅想打個手槍，女友也會從電腦螢幕爬出來幫忙打一下。

阿宅活在極其劇烈的恐懼中，神經衰弱。

搬家？別忘了鬼很強啊！

不管阿宅怎麼搬家，才剛剛一打開門，女友就沉著聲說幫你打掃好了。（哪裡找來這麼勤勞能幹的女友啊！）

有一天晚上，阿宅拖著疲憊的步伐經過一個算命攤，算命攤老先生（是個獵命師，很梗吧！）直言阿宅黑氣罩頂，身上鬼氣沖天，不出一年一定會有大凶。

阿宅是很容易驚嚇的動物，馬上跪求破解之道。

於是算命攤老先生遞給阿宅一張名片，要阿宅循線去找一個正在雲遊四海的「絕地武士」（對，就是星際大戰系列裡那一個絕地武士），絕地武士可以用強大的原力、跟無堅不摧的光劍將女鬼幹掉。

費盡千辛萬苦，阿宅終於領著好不容易找到了的絕地大師（金髮碧眼的洋人飾演，絕對要穿著經典的暗紅色斗篷，手持貨真價實的光劍），來到了鬼氣森森的租屋大樓。

而七孔流血的貼心女友，正站在走廊盡頭，準備迎戰絕地武士的光劍……

結局暫時保留啦。

## Chapter 04.
/
# 無害善人會健康

這個恐怖到了極點的「絕地貞子」故事遞了過去，金卓導演覺得沒有問題。
故事沒問題，可是運氣大有問題。

這個企劃案在我去當兵前，遲遲未能開展，一度我以為我篤定錯過了機會。
沒想到就在我服役的整整一年期間，這部「由各領域創作達人跨界導演」的短片
集結電影，還是沒出現我能理解的、確切的進度。

不過我想親自導演一部電影短片的念頭已經被點燃了，火把在我心中燒了一片森
林，我還真無法說服自己：「親自導演電影的事，就這麼算了吧？」
何況故事都有了，而且還是一個相當具有九把刀風格的怪故事，不拍，直接寫成
短篇小說，實在太浪費了。
這明明是一個非常具有影像趣味的故事啊！

我開始思考，要不要乾脆自己投資自己，把「絕地貞子」給拍出來？
在很多演講裡我都提過，我並不是一個只要夢想、不要吃飯的藝術家，我是一個
相當務實、講究人生平衡感的人。
是，我是很喜歡寫小說，可是我絕對不願意為了寫小說就犧牲掉人生其他部分，

我不想沒日沒夜寫小說把女朋友搞丟，也不想為了寫小說就把自己餓死、或者可憐兮兮地跑去麵包店乞討吐司切下來的邊邊吃。

如果寫小說無法維持生計，我肯定找一份普通的工作餵飽自己，之後再想辦法在生活的空隙裡敲鍵盤說故事。

我是一個很熱血的人，可是我不想熱血到讓我媽替我擔心。

不過很幸運，這幾年大家比較喜歡買我的書了，我也把家裡的陳年債務給清了，車子也買了，女朋友也交了，我也真的可以整天寫小說了。

靠，這下子應該可以把錢花在「追逐夢想」上面了吧？

我慢慢思索，如果我用最簡單的機器設備，加上募集一群各有專長的網友讀者（說我天真也可以，可我就是這麼偏執地相信大家會幫我的啦！），有沒有可能拙劣地將我的第一部電影短片給搞起來？

至少弄出一個「客觀技術上拙劣、但主觀創意上很有潛力」的作品，將我自己推薦給電影公司，再一鼓作氣完成真正的電影作品？

我一直幻想，斷斷續續地幻想……

該說是，電影的募資困難成就了我的幸運？

二〇〇八年四月份我退役了，這個電影短片計畫終於又有了眉目。

八月份，這個企劃案又找上了我。

只是企劃案的主導者從原本的金卓導演，換成了香港星皓電影公司，主題依然是「愛情」，強調的依然是各領域創作達人跨界拍電影的新鮮感、與創意。

為什麼有那樣的轉變我完全不清楚，金卓導演沒有主動跟我聯絡，而我問星皓方面的人馬，星皓也沒有告訴我。不管了，我也管不了。

經過這一整年斷斷續續的思考，我很篤定一件事。

那就是——我得逆向對抗自己的個性一次。

從小我就是一個充滿自信的人。

這份自信說來好笑，我的自信絕對不是來自所謂的「實力」，根本沒有確切的原因，沒有理由，沒有但書，沒有證據，也沒有保證與保固。

非得認真歸根究柢的話，只能說某一句話對我啟發很大！

高中時期，週末我常常在彰化八卦山下的文化中心念書，因為對面坐著我當時超喜歡的女生，念起來特別有書中自有顏如玉的幻覺。

　　念累了，我就去大便。

　　大便的時候其實很無聊，那個時候手機還沒被發明出來、不能玩遊戲打發肛門收縮的空閒時間，可是發呆又很浪費時間，研究路人在不同間廁所裡胡亂塗鴉的字句就成了很重要的餘興節目。

　　有一次蹲大便的時候我左顧右看，突然發現牆壁上被人用立可白塗了一句話：

「無害善人會健康。」

　　這一句話寫得歪歪斜斜，超醜，文法怪異，很像是患有精神病的阿宅所寫。

　　我在大便，窮極無聊，被迫與這一句話面對面互瞪了很久。

　　後來我大便大功告成，意外覺得這一句文法混亂的廁所文學說得很有道理。

　　從此以後我就很努力地相信……只要我不害好人，就會好健康！

　　漸漸的我長大，持續地沒有害好人，就連壞人我也很少有機會去害、有的話也是讓別人來害我我才勉為其難害回去（是否藉口？！），縱使我的過敏性鼻炎還是沒有好轉，不過大抵還算健康。

Doubles
三聲有幸

　　於是當年那一句「無害善人會健康」的含義我也領悟得更多，我覺得那一句話可以擴大解釋成：

「只要善良純正，一生都會很幸運！」

　　我非常自信可以一路超好運，因為我超善良的。

　　這種自信後來要命地在我的個性深處無限繁衍，幫助我忽略掉許多人生困境、讓我對許多畸形事件採取古怪的觀點。

　　我常常高估自己的能力，興高采烈地去做一件其實我做不到的事，不過也幸好如此，當我自信滿滿地去做了，就算沒辦法盡善盡美，也能漂亮地攻下五成、六成——更重要的是，我總是莫名其妙大著膽子去幹。

　　我相信，一定可以成功。

不過就拍電影而言，雖然我因為受到自我催眠的蠱惑，終於出現很多「我可以勝任導演」的幻覺，可是，我隱隱約約覺得這件事有個很不對勁的地方……

那就是，這輩子我看過太多爛電影了。

電影的成本再怎麼說，都是很貴的投資，明明要丟很多錢下去的事，為什麼總是有人可以堂堂正正把它給拍爛？這件事相當可疑。

我覺得，面對電影，我一定要收斂我以往的過度自信。

一本書寫差了，讀者再怎麼幹也是我的事，賣很爛也是我活該死好。

下一本書加倍努力討回來就是了。

一部電影拍瞎了，電影公司的投資收不回來，不是只有我有報應，也害到別人。

……也大概不會有下一部電影可以讓我雪恥了。

人生中發生的每一件事，都有它的意義。

我想起了兩個新朋友。

34
Doubles
三對有幸

# Chapter 05.
## /
# 兩個好朋友

　　二○○五年，我人生中最黑暗，也最戰鬥的一年。

　　二○○五年底，公共電視要拍攝一系列關於年輕人創意的紀錄片，其中一支紀錄片的主題是「網路文學」，由新銳導演廖明毅（沒有綽號的人，真的很讓人困擾）跟製片江金霖（就是雷孟啦！）負責拍攝。

　　原本他們鎖定了幾個知名的網路小說家要跟拍，拍到最後慢慢變成只有鎖定我一個人，片名也變成了「G 大的實踐」。有點匪夷所思，不過這個意外的發展還蠻讓我高興的。

　　紀錄片拍攝之初，我的書還賣不過二刷，不可能單靠寫書過活的慘澹時期，可正好我剛剛要展開連續十四個月出版十四本書的驚奇之旅，這整個過程恰好被廖明毅跟雷孟拍到。

　　這一跟拍，就是一年半，加上零零碎碎的後製與補拍總共進行了快兩年。

　　大家被逼相處了兩年，很自然不是變成仇人，就是被迫成了朋友。

　　好險是後者。

　　我來介紹一下這兩位有點邋遢卻很有才華的新朋友。

説雷孟是製片，其實也是個導演，是廖明毅在崑山技術學院的學長，兩個人的人生目標都是拍電影長片，在電影的領域中發光。

雷孟平常會接一些公共電視人間劇場的電視劇短片案子，也會接一些電影編劇相關的工作（其實工作很雜啊），他拍的紀錄片〈我愛小魔頭〉入圍了電影金穗獎，有厲害到。

相當值得一提的是，雷孟長得很像真理教的教主「麻原彰晃」，可是他真的不是麻原彰晃（真的不是，真的不是！），他的專長也不是在地鐵裡放毒氣，而是打麻將輸錢。

廖明毅曾申請到兩百萬的短片輔導金，拍了一片叫〈合同殺人〉的電影，節奏明快、很有商業潛力。他說他拍電影最想找張震跟大S當男女主角，在這裡寫出來幫他做個紀錄。

我也請過廖明毅幫我的書《依然九把刀》拍一系列模仿周杰倫的瞎廣告，還有一支我在二水鄉公所擔任替代役的一日紀錄片〈人生的逗點〉，拍得很有趣，因為是拍我科科科。

我們三個人私下偶爾會一起看電影、討論電影，雖然還沒有熟到一起打，也不想那麼熟，不過當這個電影短片企劃案在我腦中一佔了個位置，很自然的，我也想到了雷孟跟廖明毅。

如果我能夠得到他們的鼎力相助，一定可以勝任「導演」。

他們可以幫我什麼忙呢？
當我的執行導演。

什麼是「執行導演」？
執行導演在維基百科裡的解釋是：一部影片有兩名以上聯合導演時，負責現場拍攝工作的導演，稱為執行導演，執行導演在工作中貫徹導演組的統一意圖。

這個解釋對我來說蠻不精確，或者根本就太狹隘。
對於我想要拍的故事，我有想法，很多想法。
我有用特殊方式說故事的堅持，卻也有不懂得堅持的模糊地帶。
我有想完成的畫面跟一連串的分鏡，卻不清楚要怎麼借助我擁有的拍攝資源，去達成我想要的畫面。或者其實根本就拍不出來。

可是我不懂的地方很多，如果我知道什麼地方我不懂——那還比較好解決，我開口問就是了，問了之後如果還聽不懂，就再問清楚一點。

　　不過別說我根本沒當過導演，我也沒有跟在任何劇組旁邊見習、擔任任何相關的職位過，我很可能「完全不曉得我不懂的地方是什麼」，於是也無從問起，只是整個人傻傻地笑呵呵說：「嘿嘿嘿嘿，我是導演耶！好棒喔我好神喔！」

　　過去我龐大的自信，現在完全不是派上用場的時機。

　　（以下可能你一下子看不懂我在寫什麼，就先當我胡言亂語，反正之後我會將拍片的實際過程「努力回憶」出來，那個時候你就知道我在說什麼了。）

　　我需要「執行導演」告訴我，我擁有的資源可以讓我拍出什麼等級的作品。

　　如果我想要拍出什麼樣子的分鏡，我必須採取哪些步驟才能辦到……或者乾脆告訴我，其實目前的資金條件下我是拍不出來的、不用去想，這樣也可以。

　　「執行導演」也要告訴我，如果我不事先做好哪些準備、或預備幾個副案，到了實際拍攝現場會發生什麼樣的慘痛狀況。

　　遇上的那些慘痛狀況，最後又會導致影片發生什麼樣的問題。

　　哪些問題是可以接受的、哪些問題是絕對不能接受的。

　　而哪些問題雖然不能接受，但我們能夠採取哪些補救措施，去修正那些問題。

　　哪一些補救措施有什麼是需要現場調度的，哪一些我們事後多花錢在「後製」就可以。

　　又，哪些後製需要多少錢？花了哪些錢會侵蝕到多少拍戲的資源？

　　哪些補救措施我需要親自關心、做出決定？

　　哪些補救措施說了我也不懂，反正交給有經驗的專業人員來搞就沒問題了？

　　「執行導演」也要能在拍攝現場跟我即時討論，現在已經拍好了的鏡頭成果，會如何變成最後觀眾在電影院看到的那些畫面……

　　——更重要的是，執行導演必須協助我「貫徹我的意志」。

　　我的個性有一些弱點，那一些弱點統稱「人太好」，也就是爛好人。

　　「爛好人」放到拍電影這件事上，就是不太會要求別人，沒有威嚴，遇到專業能力比我強的人，我會很快認同他的專業、進而放棄自己原本的主張。

　　如果找一個我不認識的專業導演，來擔任我的執行導演，會產生什麼後果我已可以預見：由於他一定比我熟悉電影製作的所有專業部分，在討論拍攝手法的過程中我

篤定會放棄很多自己的堅持──即使對方沒有強迫我接受他的想法，我恐怕也會自然而然地這麼做，不停地說：「嗯，你說得對，那就這樣做吧！」

那，豈不是非常可惜？

好不容易有機會拍電影了，卻拍了一部也許非常好看、可是骨子裡卻不是自己想要表達的那個樣子──也許我的想法就是比較拙劣，但無論如何我都想要「創作自由」。

我不需要一個超級厲害的執行導演。

我需要一個不僅可以跟我溝通、還得是真誠願意跟我溝通的執行導演。

誰啊？

啊就雷孟跟廖明毅啊！

當我將這個計畫告訴他們的時候，雷孟跟廖明毅幾乎二話不說就答應幫我了。

他們兩個人自己說，由廖明毅「管鏡頭」，雷孟「管戲」。

不過老實說我太白痴了，他們什麼忙都可以幫得上。

我很幸運有他們擔任我的「執行導演」，幫助我完成我的電影處女作。

果然是夠義氣啊，只是不曉得他們準備好了，見識我驚人的無知嗎？

40
Doubles
三聲有幸

# Chapter 06.
/
# 斷然放棄絕地貞子

　　香港星皓電影公司要在台灣落地生根，這部由多部短片集結而成的愛情電影，是星皓在台灣出品的第一部作品，而代表星皓出面跟我洽談的是錢人豪，負責這一部片的監製。

　　錢人豪是台灣人，也是一個新導演，之前拍過黑色風格的〈鈕釦人〉。

　　當我們第一次在我的經紀公司碰面開會的時候，我乾脆叫廖明毅跟雷孟跟我一起聽聽星皓公司要跟我說什麼，尤其是拍電影用的機器設備、底片規格之類的名詞我肯定都不懂，他們幫我聽、就可以事後解釋讓我知道。

　　這一次開會有四個重點。

　　第一個重點，是短片導演的名單大地震了。

　　前一波我聽過的人裡面只剩下方文山跟我，其餘都不見了。

　　誰會取而代之還不知道，而電影公司屬意是六段式的短片電影，所以最後會有六個新導演出線。

　　第二個重點，是採用 HD 數位級電子攝影機拍攝，事後再轉錄成 35 釐米影片。

　　理由是傳統電影製作都是採用 35 釐米底片拍攝，但器材成本昂貴，用 HD 拍會很省錢（省錢是一個大要點！），拍攝出來的品質也可以「媲美」底片拍出來的成果。最

近幾年好萊塢拍攝的〈末代武士〉、〈歌劇魅影〉、〈星際大戰三部曲〉等大片都是用 HD 拍攝完成的，似乎用 HD 拍電影是一種趨勢。

說白一點，就是 35 釐米的底片很貴！

用 HD 拍電影不用燒底片，可以大著膽子一再重拍、拍到滿意拍到爽為止，比較適合我們這些沒實際經驗的導演生手。

第三個重點，可供導演實際運作的預算很少（數字保密）。

拍電影的大環境一直不好，回收困難，投入的成本都要斤斤計較，所以電影公司希望導演可以運用自己的「人際關係」與「社會資源」，去爭取實際上超出預算的明星演員、或自己去凹到厲害的配樂，等等之類的。

不過電影公司也保證了一些費用不需要導演煩惱。

例如沖洗底片、事後調光、現場收音、乃至聲音的後製（音效啦、配音啦等）全由台灣赫赫有名的杜篤之的「聲音盒子工作室」全權一條龍負責，影像的後製則交給經驗豐富的台北影業。

為了確保六部短片的統一品質，攝影師都是同一個人──由香港空運來台的陳楚強負責掌鏡。

強哥拍電影的經驗超級豐富，師承拍〈投名狀〉的攝影大師黃岳泰。強哥拍過的電影比我寫過的書還多，那可是相當多。

而六部短片所需要的攝影設備與燈光設備，則讓台灣最大的「阿榮片場」統統吃下，相關人力當然也是阿榮片場提供。

重要的是，這些費用都由電影公司扛下，不算在導演可以運作的製作費裡。

第四個重點，也是最大的重點：

──我先前向金卓導演提出的故事點子「絕地貞子」不能拍！！

衝蝦小不能拍？

因為這一部六段式電影打算在大陸、新加坡、馬來西亞所有的華人地區公開上映，「絕地貞子」裡面有出現鬼，還一直一直一直出現，而大陸的電影審查制度，規定不能有任何一個鬼。

況且「絕地貞子」裡面有大量的血，很暴力之外，也有女鬼幫阿宅打手槍的畫面，這麼色，恐怕也不能在新加坡上映。

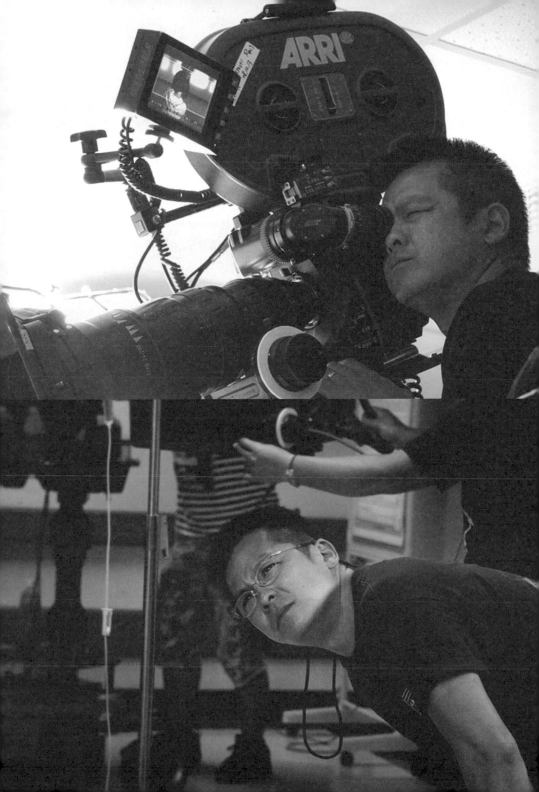

「如果不換題材呢？」我的心裡感覺到，其實「絕地貞子」超酷又感人啊。

監製錢人豪說沒關係，他有過慘痛的導演經驗，所以他懂得尊重導演，畢竟星皓電影公司不會只拍這一次六段式的愛情電影，之後也會有比較黑色的題材要拍，如果我不改題材，可以在下一波的多段式恐怖電影裡再擔任導演。

會議結束。

廖明毅、雷孟跟我到公司附近的麵店吃東西，一起討論。

他們說，雖然電影公司包下了很多部分的硬體租金與製作費，但實際可以給我花的製作費還蠻吃緊的，縱使我導演費一毛都不收，還是很拮据，尤其花在演員方面的費用只要「正常一點」，製作費馬上就爆炸。

另一方面，他們覺得用 HD 拍電影蠻冒險的，因為真正懂得使用 HD 來拍電影的攝影師不多，要拍出質感，更不容易。有拍成電視品質的危機。

「九把刀，我覺得你自己要想清楚。」廖明毅淡淡地說。

「拿那種預算下去拍片，真的很困難嗎？」我皺眉。

對於預算將怎麼消耗我完全沒有經驗，不過我很相信他們兩個人。

「如果要做也是可以，只是要先想清楚。」雷孟吃著餃子，說著當時我還不明白的話：「如果第一次拍電影就沒有辦法完全按照自己的意思下去做，以後回想起來，會有很多的遺憾。」

「是喔？」我用筷子戳著麻醬麵。

「說真的，其實不管怎樣都會有遺憾，只是你確定要把第一次拍電影的經驗，用在這一次的機會上嗎？」廖明毅用一貫的冷靜口吻，說：「如果你想堅持拍自己的故事，就應該要堅持，那就先放棄這次的合作……反正以後一定還有機會。」

「反正要拍電影，一定要有所堅持，不然拍不出你自己想要的東西。」雷孟也強調著堅持的重要。

如果這個短片案子從沒有找過我也就罷了。

可現在，我已經被點燃了心中熊熊的一把火。

我很想體驗看看，親手把自己的作品拍成畫面的「快感」！

「是喔……」我皺眉。

我最大的強項，是很了解我自己個性上的缺點。

這件事考慮再久，最後的結論都一樣，不如省下扭扭捏捏的所有部分吧。

我想拍。

製作費不夠，那最後超出支出的部分，我有心理準備要自己負擔。

至於「絕地貞子」那麼血腥、恐怖、色情的題材這次不能拍，沒關係……

「堅持拍自己的故事，那是一定要的啊，不過就算不拍絕地貞子，我的電腦裡一定還有別的、可以拍出來的故事。就算目前沒有，立刻新想一個就好了吧，幹，我是九把刀耶。」我很快就做出結論。

接著，我還是直接說出內心話：「我覺得拍電影這件事很現實，那就是——我根本就不相信這次放棄拍愛情題材的短片，下一次還有機會拍恐怖的短片。靠腰，如果那個由短片湊成的愛情電影掛點了，星皓絕對不可能再開拍恐怖片。」

雷孟點頭同意。

「所以你決定了嗎？」廖明毅還是他媽的冷靜。

「決定了，我來重想一個新的愛情故事——可以在大陸跟新加坡、馬來西亞上的那種愛情故事。」我科科科。

一邊吃東西，我就一邊開始想故事。

邊想邊說。

「我立刻就有一個畫面，就是一個陽光阿宅站在陽台上，或頂樓天台上，拿著球棒，每天喔……每天都丟一顆棒球到半空，然後敲全壘打出去，那顆棒球就在城市的上空飛啊飛的……」

然後呢？

然後那顆棒球一定會砸到一個女孩。

每天，都砸到同一個女孩。

或許不固定時候，白天、晚上、大半夜都有可能。

女孩會覺得很奇怪，超詭異的，到底是誰整天用棒球在攻擊自己呢？

更離奇的是，為什麼那顆不知道從哪裡飛出來的棒球會打得那麼準？

「然後……我暫時想到這裡。」我打了個嗝：「今天好累。」

雷孟跟廖明毅假裝這故事蠻有趣的，亂扯一堆後就各自解散。

幹。

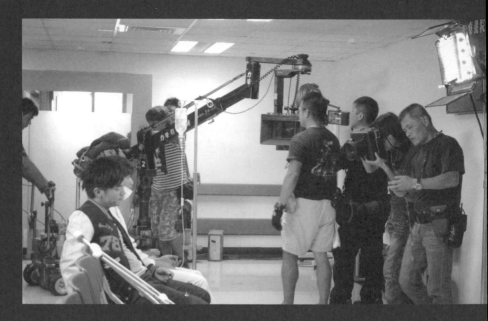

# Chapter 07.
/
# 故事的齒輪油，巧合

回到家，洗了個色色的熱水澡。
打開電腦，我開始認真對付剛剛發生在我手舞足蹈裡的靈感。

我寫小說快九年了，怎麼可能只有一種固定的寫作方式？
不過有個最基本的思考上的先後關係，與經典的三大要素：
一、先有大概的劇情，這個劇情一定要有「創意」。
二、想一想這樣的劇情能夠表達什麼「主題」。
三、用直覺快速認定，這樣的劇情與主題，需要什麼樣的「角色」。

最後，將「創意」、「主題」、「角色」這三大元素丟進故事裡，重新來過，再想一遍，
想到什麼就寫什麼，不需要注意結構，就算直接寫幾句對話也可以。

現在，我試著將後來交給星皓電影公司的劇情大綱（格式接近狂草），寫成一般人
類可以看得懂的狀態，但不是寫小說，所以不會有平常那麼的清晰明白，比較像是自
我陳述與剖析的思考過程。
看慣了我的故事完成體，不妨也來看看我是怎麼思考一個故事的，初模。

## 主題：愛情，就是無數巧合的最後答案　　／九把刀

某男孩（阿宅），與某女孩（陽光），每天都擦肩而過。

捷運、公車、咖啡店、天橋上、路邊攤，甚至到警局做筆錄等等（想一個事件）都置身相同時空，只是都沒有進一步認識對方的機會。

總是交不到正常女友的阿宅男孩，某日突然發現在網路上虛擬交往三年的純愛女網友，真實身分居然是個非常強壯的肌肉男後，大受打擊，從此沉迷在大樓天台上打棒球的城市狙擊遊戲。

阿宅發洩式地朝球一揮，球劃過天際，落在城市各處。

而每次在天台上擊球時，阿宅都會在棒球上事先寫字（例如：去死吧這個世界都是大便！例如：請跟我約會！例如：老天爺，請給我愛⋯⋯）。

棒球落下的過程中，有的是直接落地，有的則是被各種城市物件（屋頂、行進中的汽車、路燈、廣告招牌、電線杆上的電線、在陽台上曬太陽的烏龜等）不斷反彈⋯⋯不斷反彈⋯⋯不斷反彈⋯⋯無限延長著該棒球在空中飛行的時間、與距離。

在城市的另一個角落，有一個女孩（職業保留，選項有女警、記者、一般上班女郎），她的人生充滿了各式各樣的不順利（這種不順利都是細碎的小阻礙，例如踩到熱騰騰的狗大便）。

然而從某天開始，不斷從天而降的棒球，藉著不可思議的巧合，解救了女孩日常生活中的小困難，或變成莫名其妙的小插曲。

例如搶匪搶走女孩的皮包，在女孩狂追搶匪的途中，搶匪被棒球砸中腦袋昏了過去，女孩呆呆地撿起棒球。

例如女孩拿著剛買好的星巴克咖啡，剛走出店門就被棒球擊落，正當女孩氣急敗壞拿起咖啡時，居然撿到了一張千元大鈔。

例如女孩快要趕不上公車，棒球突然砸到公車玻璃，公車緊急煞車⋯⋯

日復一日，女孩收集著這些每天從天而降的棒球，看著棒球上寫的字，想像著這些棒球的主人，究竟來自何方？

女孩將那些棒球收集在很多個籃子裡，每天都讀著上面的字，開始感到好奇，與未曾謀面的球的主人產生微妙的「期待感」。

有時候女孩會刻意整天都躲在室內，減少與從天而降的棒球接觸的機會。可是劃過天際的棒球還是藉著種種彈跳與巧合，照樣進入室內，例如與某路人一起

進入辦公大樓的自動門，一路滑滑滑，滑到女孩的腳邊。

女孩強烈地想知道，每天在棒球上寫字的主人，跟自己到底有什麼關係？

至於阿宅嘛。

阿宅常常盯著電視新聞看、納悶著自己揮出的棒球為什麼完全沒有造成這個城市任何騷動，不禁胡亂想像著那些棒球究竟到了哪裡？

### 亂入：商議職棒的某明星球員，飾演自己，與阿宅巧遇

「有沒有可能，擊中子彈呢？」阿宅問該職棒球員。

「有，我年輕的時候，曾經把子彈打歪過！」職棒球員亂七八糟吹噓。

### 伏筆：

關鍵日。

一大早，阿宅就揮棒將球擊飛，可那顆球最後落在某便利商店的屋簷上，沒有掉下來，當然也沒有繼續不可思議的命運旅行，自然也沒有與女孩接觸。

女孩看見電視上的新聞，說有一群山地貧窮學校的孩子都沒有錢買棒球。

遲遲沒有遇見棒球主人的女孩，在心煩意亂下，決定捐出每天砸中自己的一大籃棒球。

### 最後的聚焦事件思考：

關鍵日。

大半夜，心血來潮的女孩騎著腳踏車，載著滿籃子的棒球出發前往便利商店，打算用宅配的方式寄給山區的學校。

兇悍的搶匪出現，在女孩宅配時搶了超商，由於巡邏警車碰巧經過，歹徒拿著槍挾持女孩，女孩性命堪慮。

阿宅異常巧合地路過（或者阿宅根本就是便利商店的店員，值夜班。收銀台上放著一本看到一半的《愛情，兩好三壞》），著急地拿著球棒（或類似球棒的物件？），與歇斯底里的搶匪對峙，氣氛異常緊張。

火大的搶匪朝阿宅開槍，阿宅快速揮棒，熱血地打中子彈？（快速的分鏡）

所有配音、音效、配樂統統抽空靜止，搶匪倒下。

→觀眾一瞬間會誤以為阿宅真的揮棒擊中子彈，子彈反彈，將歹徒幹掉。

搶匪倒下的瞬間，鏡頭聚焦在女孩與阿宅彼此的凝視下，音樂慢慢揚起，彷彿除了彼此的視線之外，世界其他的構成都是虛幻的不存在。

阿宅的肩膀在飆血，要飆得很有卡通感。

阿宅順著女孩的視線，緩緩地朝自己的肩膀看了一眼，抬頭，緩緩倒下。

一顆棒球在昏倒的搶匪腦袋旁，慢慢地滾到女孩的腳邊，上面寫著：「為什麼今天還是我值大夜班，幹！」

**伏筆在女孩撿起棒球的一瞬間，快速解開：**

分鏡逐步逆轉。

棒球從女孩的手上回到地面，滾回搶匪腦袋旁，搶匪從地上逆向站起來。

棒球從擊中搶匪腦袋的那一瞬間，逆向回到阿宅面前，阿宅揮棒前 0.01 秒。

原來是一隻野貓悠閒地從便利商店的屋簷上經過，不意將卡在裂縫上的棒球碰落，棒球落下的一瞬間，正好遇到阿宅將球棒快速絕倫地揮出，球兒飛出，毫無疑問命中了搶匪的腦袋。

**暫定結局：**

阿宅躺在醫院，已無大礙，無聊地拿著蘋果啃。

女孩出現探病，笑笑地拿著乾淨的棒球遞給阿宅，阿宅靦腆地拿麥克筆在棒球上寫下：「正妹來探病，YES！幸運的一天！」

窗外陽光透進，電影結束。

我很喜歡這個故事。

這個故事拍成電影，比寫成小說還要有趣。

我想表達的是「愛情是藉由將無數巧合都集中在一起，才能發生的神奇火花」。重點在於「巧合」。

創意在於「表達這個巧合的手法」。

人的臂力有限，不可能阿宅每天揮棒都可以將棒球直接打到城市的某個角落，跟女孩「命運的相逢」。靠，要是每次棒球都直接落在女孩的頭上，電影結局不就是女孩

慣性腦震盪變成了白痴嗎？

　　所以，這顆棒球一定要在這個城市上空「藉由各種方式不斷彈跳，以延長球的旅程」，最後才奇異地與女孩相逢。

　　這整個球兒彈跳的過程可以盡其誇張之能事，越誇張，越離奇，笑點就越多，也才能凸顯「巧合的力量」──那是一種命運感。

　　這個新故事我交了出去，星皓電影公司沒有反對，也就是沒問題了。

　　堪稱順利地，我成了這個短片合拍計畫的其中一名導演，可以科科科地笑了。

# Chapter 08.
## /
# 全面勝利，才是勝利！

交出故事大綱後幾天，我進入了打出生以來最忙碌的狀態。

我忙著寫《獵命師傳奇》第十四集，東京的吸血鬼快要跟人類第七艦隊開打了，樂眠七棺幾乎全數解開了封印，情勢超緊繃，我的手很癢，超想寫。

另一方面，我也要開始籌備與五月天新專輯的結盟合作《後青春期的詩》。新故事不比獵命師長期耕耘下的渾厚，這個單本的長篇小說還只有一個雛形。

當然了，我也要好好思索「命運的棒球」要怎麼在短短十五分鐘內拍完。

三件事，三件都是大事。

這之間還有幾個很早就已經敲定的學校演講，我也每個禮拜三在實踐大學教創作課，有個竹炭水的廣告要拍（幸好有拍），雜七雜八的事情更留了一堆。

此外，還有三件玩樂上的大事。

約莫半年前，我就決定帶全家人去印尼峇里島玩。時間是八月底。

我們家是開藥局的，一天不顧店就一天沒收入的日子過多了，全家人非常非常少一起出去玩，好不容易我們三兄弟都長大了，爸媽也比較放心少賺幾天的錢，大家為了這個家族旅行計畫，很早都想辦法挪出時間來，我也不想臨時反悔。

而數月前，我老早就答應我哥九月份要跟他一起去美國聖地牙哥（他參加研討會，我去玩），機票跟旅館都訂下去了。如果我臨陣脫逃，他一定很幹。

最要命的是，我很喜歡約會。無論如何我都很喜歡跟女孩笑嘻嘻地去約會談戀愛啊，我可不想變成只會工作不愛約會的那種無味大人。

扣掉隨時都可能發生的約會，小說跟電影都是我的興趣。

寫小說是老興趣，看電影是老興趣，至於「拍電影」很可能是新興趣。

認真區分起來，我從寫小說得到的快樂當然凌駕在看電影與拍電影之上。

童叟無欺，不論貧富貴賤，一個人一天只有二十四個小時，所謂「有效率地善用時間」真的不是我的強項，我這個人超容易浪費時間的。

如果狠下心告訴自己：「為了專心拍電影，我決定暫時不要寫小說，要好好的研究怎麼當導演，研究怎麼拍好電影。」

……那實在是本末倒置。

我覺得，如果要真正的快樂，就不要想學那些生活大師所說的：「放下！」

我什麼都放不下，就放不下啊。

放不下怎麼辦？

那就認命地爆肝，老老實實地把想要完成的事情一一過肩摔啊！

我想寫好《獵命師傳奇》第十四集。

我想寫好《後青春期的詩》。

我想去所有原本答應好的每一場校園演講。

我想跟全家人去峇里島。

我想跟我哥去美國。

我想拍電影。

「放不下」是我個性上的業障，暫時沒有解脫的希望。

不過我可是發明了「人生就是不停的戰鬥」這句話的猛人啊！！！

統統都要做好，每一件事都不能放棄，全面勝利就是我二〇〇八年下半年的目標。

幸好電影是團隊合作。

更幸好，我還有雷孟跟廖明毅為我分憂解勞，這是我種下的美好的「因」啊！

# Chapter 09.
/
# 用大量的問題
# 具體化我的想像

回到故事。

交出這個「命運的棒球」後，我繼續寫著《獵命師傳奇》。

寫累了，就會想一想這個故事該怎麼拍得好。

單單從編劇的角度出發去看電影，我覺得不難，只是要花多少時間去寫的問題，過去我寫的電影劇本的分場大綱，從來沒有花超過兩天的時間。

可是一想到我正在寫的劇本內容，每一個場景、每一個對話、每一個鏡頭呈現，都會直接變成我要拍的東西……雪特，那種感覺完全不一樣。

我得考慮到現實世界的「執行面」。

簡單說，就是當編劇的那一個九把刀寫出來的東西很難拍，就會整到那當導演的那一個九把刀……整個輪迴報應系統是很迅速確實的。

這樣想起來，過去的我應該不是一個好編劇吧（汗）……恣意妄為的。

我想著想著，整個故事的輪廓越來越清楚。

只要解決一個關鍵性的問題，這個「命運的棒球」就一定能拍！

有一次，廖明毅當兵收假，跟雷孟約好來找我。

我們在星巴克裡討論該怎麼拍「命運的棒球」。

一向都是，我一邊說著故事，一邊夾雜著我自以為懂的鏡頭成果。

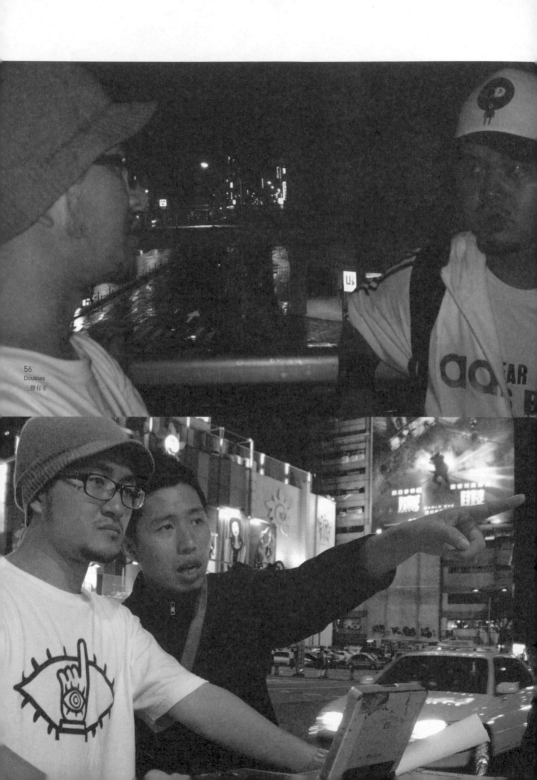

而他們不斷地問我各式各樣的問題──

你想要什麼風格？

這個風格比較接近過去曾經看過的哪一部片？

影片的色調呢？

角色背景是什麼？

就我認識的演員裡，有沒有合適角色的想像？

場景的 tone 調是什麼？

是接近乾淨簡潔的日劇場景、還是比較寫實的場景？

還是有點雜亂但其實不算寫實的場景？

他們問的問題除了他們自己想知道答案外，也幫助我更了解我想要拍的東西。

大部分他們問的問題，我在來星巴克之前只有模糊的意識，並沒有仔細去想過，常常我都得在回答問題的過程中去釐清自己想要、跟不想要的東西。

我說，我想走真正台灣風格的寫實風，場景 tone 調設定在市井小民的層次，但不要有雜亂壅塞的感覺。色調我還沒辦法決定，但重點是，我不想拍出來感覺像是電視劇的畫質，我要堂堂正正電影的感覺。

至於男主角阿宅獨居，年紀約在剛畢業的大學生，家中擺設不要宅氣沖天，因為這個阿宅偶爾會打棒球發洩，所以不算腐宅的那一型。蓬頭垢面一點比較好，頹廢中見帥氣……當時我想到的是陳柏霖，雖然我知道預算請不起他。

女主角無論如何要很正，要非常的正，超級的正，無與倫比的正，其他的設定都隨便啦。反正就是要有夠正，不然一切都不對了！

等等之類的。

最後我提出了我心中唯一的隱憂。

「我想完整拍出棒球在城市上空不斷跳躍的畫面──就算只有一次也好，完全就跟著那顆球去移動鏡頭，就好像是〈阿甘正傳〉電影一開始那根羽毛一樣，就飄啊飄的，風一吹羽毛就飄到不同的地方，我要的大概就是那樣的感覺。」

「這個……很難。」雷孟第一時間打槍。

「做動畫啊。」廖明毅淡淡地說。

「我知道不可能真的跟著球拍，因為軌跡又不可能真的那樣彈，但全部都做動畫好像會很假，我想，是不是有幾個鏡頭可以真的下去拍，然後再用動畫下去輔助幾個比較扯的彈跳，最後剪接起來。」我科科科地活在自己幻想的世界裡，說：「真的拍跟動畫的比例我不知道，要設計一下，最好可以一鏡到底，中間都不要停下來。」

「也是可以，現在的動畫技術也辦得到，不過我們現在的預算沒辦法拍。」廖明毅果斷地打了我一槍。

「如果我自己貼錢進去呢？大概多少錢啊？」我不服氣。

「幹，那很多錢耶。」廖明毅終於笑了。

靠，那是個冷笑。

「我們也沒做過那樣的動畫，所以還要去問問看。不過九把刀你要想一想，是不是有必要把大部分的資源都放在動畫的部分呢？」雷孟認真地分析給我聽：「如果你把很多預算花在動畫上，可是那些動畫只不過十幾秒，卻會壓縮到劇組可以運用在其他拍攝的部分⋯⋯」

是沒錯。

不過我還是不知道要花多少錢啊，說得好像我會傾家蕩產一樣。

我皺眉，說：「在這部電影裡我想表達，愛情的發生是相當難得的機會，這個城市有好幾百萬人，為什麼偏偏是這個男生跟這個女生相愛？這之間一定有很多很多的巧合在促成他們的愛情。那一顆棒球誇張地跳來跳去，不管經過多遠，每天一定會從那個男生的手上去到那個女生的手上，就是這個意思啊。」

其實，要逃避將球兒「真正轟出去」的畫面，還不簡單？

就拍阿宅猛力將球棒揮出去，瞬間加入「鏗鏘」一聲的長音效，接著馬上拍一個天空的乾畫面（就藍天白雲啊），代表球已經飛上天空。

緊接著，就可以拍女主角在街上走著走著，突然被從天而降的球砸到了的情形。觀眾長期都給訓練得很好，只要拍到女主角被球砸到的那一瞬間，觀眾就能意會：「喔，她就是被男主角擊出去的那一顆球給打到啦！」

因此中間球兒破空飛行、不斷彈跳的過程，完全可以省略不拍。

是，電視偶像劇是可以這樣搞。

但我要拍的是電影！

「靠咧，我不想逃掉這個部分。」我抓著頭。

「不逃是對的，不過這個真的……拍起來不簡單。」廖明毅嘖嘖。

「如果真的要這麼做，就去認真問一下動畫的報價。」雷孟進入沉思。

其實他們也知道我的意思，只是預算有限，不能讓我為所欲為。

接下來，我們開始胡亂搞笑。

我亂講：「要不然我們乾脆請人全身漆成藍色的，然後抓著那顆棒球，整個彈來彈去的過程都讓那個藍色的人抓著球去做，看起來很假，不過也白痴得很故意，我們就在字幕底下打上：受限經費不足，沒錢把藍色的人給 Key 掉，請多多包涵。電影大獲好評後，導演會出資修正這個問題。」

雷孟跟廖明毅也開始鬼扯，都專講一些把電影故意拍爛的白痴作法。

講來講去，我們也開始喇賽一些，諸如若把電影拍成奇怪歌舞片有沒有搞頭……但其實好像都沒什麼搞頭的詭異拍法。

講到最後，我的內心一直在嘆氣。

我心想，如果沒辦法把棒球的運動過程給拍出來，不如乾脆放棄這個題材吧？無論如何我不能導演一個、在開鏡之前自己就已經很不爽的東西啊！

討論到肚子餓了，我們去附近的便宜義大利麵店續攤，繼續開會。

走路的過程中，我的腦袋裡一直在進行無聲的大爆發。

我開始仔細回想，到底我還有沒有「隱藏性的靈感」可以拿來拍片。

也許在一百萬件事情上，我跟一般路人沒有兩樣。

但說到發掘故事題材，我哪有山窮水盡的道理？

麵都上桌了，飲料也倒了。

我也準備好要推翻自己這幾天的腦力激盪了。

「要不然，其實我的電腦裡還有一個三段式的故事，這個故事的主題是聲音，我們先不管剛剛打棒球那個東西。」我重整旗鼓：「聽聽看這個聲音的故事，看看有沒有潛力……」

「好啊。」雷孟說。

那個關於聲音的故事，就成了最後的，你們在電影院所看到的版本。

三聲有幸。

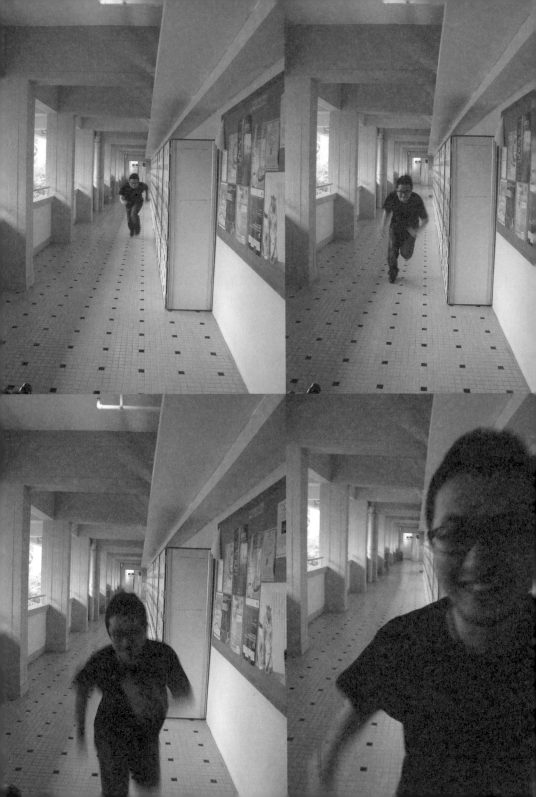

## Chapter 10.
/
# 有捨

先前的構想「絕地貞子」跟「命運的棒球」不能拍跟無法拍，正好凸顯出寫小説跟拍電影之間最大的兩個差異。

首先是「題材」。

我寫小説，從來沒有跟出版社討論過我要寫什麼題材，完全都是我寫好了就交給出版社，然後出版社就出版了。

即使是在我書賣得哭八爛的時期，我也是一個樣，頂多這間出版社不用這篇稿，我就將稿子投到另一間出版社也就是了。到了現在，出版社當然也沒有吩咐我寫什麼題材的可能、跟習慣。

出版社很多，我的故事再怎麼畸形也絕對找得到買家。

但電影公司很少，拍電影的機會很少，還是生手的我得遷就電影公司的考量。

所以現階段我不能拍「絕地貞子」。

我不想將「絕地貞子」改成我不認識的模樣，但至少我可以換個故事。

再來是「成本」。

寫小說，想像力是真的不用錢。

拍電影，想像力可是相當花錢的！

寫小說時的想像力只需要投資精神跟時間，比如《獵命師傳奇》，我高興叫 F22 戰鬥機衝進東京亂射飛彈就亂射飛彈，叫海底怪獸衝進美國第七艦隊裡大開殺戒就大開殺戒，沒在怕燒錢的，我只需要將畫面寫得栩栩如生即可。

但拍電影，嘖嘖，每一個畫面都是錢，同一個劇情不同種說故事的方法，也就有不同的燒錢模式。我想拍一架 F22 戰鬥機都不可能，何況是叫它去給我炸東京！

於是現階段我無法拍「命運的棒球」。

我不想用逃避的電視劇方式隨意帶過，但至少我可以再換個故事。

這兩個故事的暫時出局，可說是我的堅持。

如果正在看這本書的你認同我的堅持，這本書的版稅就有機會成為我下次拍「絕地貞子」或「命運的棒球」的資金。

那時候，你會看見一個女鬼爬出電腦幫阿宅打手槍，也會看到一顆棒球巧妙地在城市上空跳來跳去……嘿嘿，這就是大家支持我的夢想成功啦！

# Chapter 11.
## /
# 從靈感到故事大綱

真的是鋪陳拖太長，現在才開始要閃身進重頭戲。

「三聲有幸」這個故事，當它原本躺在我電腦裡、還是靈感雛型的時候，檔名叫「守護母親的思念」。

若問我確切的靈感是怎麼電光石火擦出來的，我沒有真正的印象，只記得我是在寫小說《拚命去死》第五章的時候（一個關於永生不死的單親媽媽的慈愛故事），意外迸發出這個故事的靈感。

附帶一提，我也記得在寫下這個靈感的時候，我的女友正在客廳看「我愛黑澀會」。真是無聊的附帶一提。

我現在重新打開原始的靈感檔案，算了算，裡面只有區區六百九十一個字，不過這個規模在我的靈感記錄方式裡已經算多了。通常我只會寫下一百多個字，就足夠我往後衍生出一個完整的大長篇。

現在或許該向各位正在看這本書的人說聲對不起，你們之間也許有很多人想聽明星拍戲的八卦，但我其實對「創作」更有熱忱。

我曉得很多我的讀者都很年輕，你們也許對「創作」不大感興趣，或者，至少對「鉅細靡遺的創作過程」不感興趣……

可偏偏我一定要將這全部的「演化過程」仔細説一遍。

表面上，我可以冠冕堂皇地解釋我為什麼有這麼雞巴的行為，我可以説，我寫這本書，也是想告訴許多對電影半知半解的人，一部電影從無到有的過程有多麼巧妙與艱辛，幫助更多不了解電影的人，跟著一樣歡樂無知的我，一步一步接近，慢慢地了解它，揭開它的神秘面紗。

BUT！
人生最坦白的就是這個BUT！

BUT其實根本就是我第一次拍電影，很興奮，很爽，像如獲至寶的小孩子一樣是個炫耀鬼。雖然只是一支區區二十四分鐘的短片，卻是我人生的夢寐以求，我一定要徹底説個清楚！
從現在起，我會盡全力把這個「故事概念演化成電影成果」的過程，説得乾淨透明，説得有趣。就當被我騙，大家耐著性子繼續看下去吧呵呵。

以下直接貼出那六百九十一個字，保留錯字跟不通的語順。
看不懂是很正常的，因為是我自己寫給我自己看的：

## 守護母親的思念

可以寫成三段故事，每一段故事都有關係。

倒敘！

先是媽媽的靈異電話。

再來才是阿路的託付。

（但是如果拍成電影三部曲的話，是以男人為第一人稱，比較有爆點。男人逛夜市的時候，突然被不認識的女生應聲，一回頭，發現有的男生（阿路）正以奇怪又震驚的表情看著他）

臭蟲，人說話的聲音聽起來，跟別人實際上聽到的感覺不一樣。

最後是男人尋求繼任者的再託付。

第一句話：「人生中所發生的每一件事，都是有意義的。」

「我們都有一樣的聲音，這件事絕對不是偶然。」

故事或許可以從男人參加這個母親喪禮的部分說起。或者男人也生病了，急著要找人託付他的任務，於是找上了電話公司，使用科技變造聲音。

以姊姊的觀點。

家裡的老舊電話，媽媽一直不肯換，因為每年阿路忌日的時候，都會有一通電話打給媽媽，來自陰間，聲音只有七分鐘。

媽媽每年都會為了聽這通電話，努力地活下去。

事實上，故事得從阿路得知自己罹患癌症的那天說起。

他跟姊姊在夜市逛街的時候，姊姊突然跟陌生人產生問答，原來是聽錯。有個男人跟阿路的聲音極為相似，於是阿路就跟男人交上了朋友，佈下了這個局，請男人每年都幫他一次忙。男人會鼓勵媽媽勇敢活下去，要努力戰鬥，陰陽生死簿上還記載了很多好事還沒有發生，但天機不可洩露，一定得加油才行。他會在陰間佈置一個新家，等媽媽一起下來住。

一直秘密進行此事的男人，或許有一天也想藉著這樣的功能，尋找下一個可以託付的人，讓他每年都打個電話給自己的妻子。安慰妻子。

於是男人在網路上錄製一段自己的聲音，尋求跟自己聲音很像的人。

然後記者找上了他，男人跪著求記者，能否不要讓這件事上新聞。

記者很感動，於是去調動試音室的聲音存檔，果然大有發現！！！

一開始我將這個靈感改寫成劇本的時候，取了個檔名叫「聲音」，很長一段時間我乾脆也叫這個短片為「聲音」。

若按照我過去為小說起名字的懶惰習慣，叫著叫著，說不定最後短片名稱的定案也會叫「聲音」。

名字叫「聲音」，但概念可不是聲音。

真正的概念是「牽絆」，一種溫柔守護的精神。

我在思考這個「牽絆」的故事概念時，想起了我非常活躍的一個讀者。

阿拓，曾元拓。

曾經我以阿拓的愛裝熟的個性為藍本，寫了一個愛情小說《等一個人咖啡》，是非常受到讀者歡迎的一個角色。

二○○四年十月活在真實世界的阿拓車禍過世後，拓媽告訴我，她保存著阿拓的手機，時時看著裡面的簡訊留言。一點也不複雜的心情，那是母愛的溫柔──大大堅定了我賦予這個故事「聲音」在情感上的合理性。

我換故事，星皓電影公司不曉得願不願意接受，尤其我的新故事包含了某種靈異元素，我不知道在大陸電影的審查制度裡能不能接受。

……如果不能接受，我一定可以再生出第四個新故事……吧。

於是在決定換故事的兩、三天內，《獵命師傳奇》第十四集殺得烽火滿天的圍城時刻，我抽了個空，寫出一個不算粗糙的新故事大綱，寄給監製錢人豪，請他確認看看。

錢人豪看了，說在他的理解內應該沒問題吧，他尊重導演（感謝），不過香港那邊還得看一看。

最後的答案未明，我科科科地逕自認定新故事過關，便回首去寫獵命師了。

以下，就是我寫給電影公司的故事構造初稿，照樣一字不改：

片名：聲音
主題：愛情，是難以割捨的依戀
特別解釋：應該不算靈異，靈異巧只是一個假元件。
導演：九把刀

很多人都聽過這個傳說。
這個世界上的其他角落，還有兩個跟你長相一模一樣的人。
那麼……

故事大綱：

天黑了，年邁的母親在家中廳堂上香，年輕兒子的遺照掛在牆上，室內無聲，燈光晦暗，母親靜靜坐在沙發上，什麼也不做，只是闔眼低首。一條老狗趴在地上，不斷看著斑駁的家門。

老舊的電話鈴響，母親迅速接了起來，顫抖的聲音：「喂？」

電話那頭，竟是死去五年的兒子：「媽，是我，妳過得還好嗎？」

兒子報告起在陰間的日子，母親一邊哭一邊開心地報告家中一切，包括兒子當年養的老狗最近大小便不順等等。

兒子要母親好好活著，不要想東想西，要堅強等等。母親說真想快點下去陪他，但兒子忙說千萬不可，人的生命都有定數，如果母親自殺，就會到枉死城，兩人便無法在陰間相見。

時間匆匆到，兒子要母親保重，約好明年忌日再打電話回家，母親含淚答應。

明亮的書房裡，阿正說完：「媽，那明年見囉，我愛你。」便掛上電話。

阿正的桌上有厚厚一疊做了詳細資歷整理的紙稿，上面都是劃線與記號。

女友（未婚妻）在書房門外要阿正出來吃飯，兩個人一起用餐，很甜蜜。

女友提及要罹患絕症的阿正下定決心動重要手術，越早開刀療效越好，自己也會陪著他。但阿正卻說不忙，他的公司還有個重要的計畫得先完成，完成後再去動手術才不會有遺憾。兩個人甚至為此爭執。

其實阿正這些年一直有個秘密。

五年前，阿正在醫院候診大廳巧遇罹患絕症的阿路，當時阿正正在講手機，

講到一半的時候，坐在一旁的阿路突然抓住阿正的手，因為阿路發現兩個人的聲音異常接近。

知道自己來日不多的阿路懇求阿正，等他過世之後，請阿正每年忌日都假裝成自己打電話到阿路家中，跟脆弱的母親聊上幾句，讓孤獨的母親不要有尋短的念頭，積極地活下去。

「我們都有一樣的聲音，這件事絕對不是偶然。」阿路說。

阿正很感動，便答應了。

這五年來，阿正一直將一年一度打電話給阿路的母親，當作神聖的任務。

而現在，面臨重大手術的阿正在網路上錄下自己的聲音，希望如果有人發現身邊的人的聲音跟自己的聲音很像的話，儘速與自己聯絡。

（這一段，拍一些在大街小巷裡的場景，城市很大，人很多，愛情很美）

阿正希望自己能夠像阿路那麼幸運，找到獨特的、穿越陰陽時空，守護自己心愛的人的方式。他也像五年前的阿正一樣，開始準備自己的身家資料，未婚妻小妍的資料，預備傳承給下一個接棒者。

（用信件告訴後繼者，應該怎麼安慰小妍。告訴她，生命很美好。告訴她，我還記得那年冬天她織給我的毛線衣，其實左邊的袖子一直比右邊長。）

阿正的告別式上，大家行禮致哀，坐在角落的未婚妻早已哭到沒有眼淚。

親屬朋友們討論著阿正的未婚妻，都說她已經好幾天沒有吃飯睡覺了。

此時未婚妻的手機鈴響，未婚妻茫然接起。

「小妍，不要哭了，我捨不得。」

原本我在雜記靈感的時候，已經「幻想好」將來要將它拍成一個「三段式短片」的九十分鐘電影。現在要將故事執行得更簡單，約莫只有十五分鐘到二十分鐘的長度，所以必定有所取捨。

我捨棄了在靈感檔案「守護母親的思念」中提到的幾個角色，例如主角的姊姊、意外發覺真相的記者等等。

也捨棄了一些很有趣的情節，例如逛街時意外聽到跟自己一樣的聲音，例如男主角找電話公司製造出跟自己一模一樣聲音的科技，例如受到感動的記者進廣告公司狂聽聲音資料庫、幫助男主角尋找一模一樣的聲音（這一段情節超級有趣，省掉不拍真

的很可惜）。

　　有一個我早在記錄靈感時就知道的臭蟲：「一個人其實沒辦法聽出來，誰的聲音跟自己一模一樣。」可我有點束手無策。

　　在原本的九十分鐘長度賦予我的說故事空間，合理地解決這件事太簡單了，不過二十分鐘真的好短⋯⋯ 我想做一個簡單的超自然設定：「人在生死交迫時，五感會異常清晰靈敏」，或者更乾脆一點⋯⋯「這是個奇蹟！」

　　我得承認，我做好了心理準備接受觀眾看完電影後，質疑這個臭蟲的不合理。

　　總之故事過關，隨後我也寫出了分場綱。

　　劇本暫時沒時間寫，讓《獵命師傳奇》的慘烈戰鬥持續。

# Chapter 12.
/
# 喔喔喔我親愛的雅妍

到了八月底，早就規劃好的家族旅行時間也到了。

在印尼峇里島，白天我們全家東晃西晃，過著悠閒快樂的日子。

晚上我們住在度假專用的 Villa 裡，家人們還是輕輕鬆鬆，懶懶洋洋……

可是我！

我別無選擇坐在客廳餐桌上，打開電腦，開始動手寫「聲音」的劇本。

我一邊寫著劇本，一邊在電腦裡尋找適合當作電影配樂的音樂。

當時我反覆聽的，是日本的雙人美聲團體「可苦可樂」唱的「ここにしか咲かない花」（可以在 YouTube 找到這首歌的 MV，不過你得先會打日文、或是善用 Google 才行），不過我聽的不是歌唱版本，而是純粹的樂器演奏版，曲風乾淨低徊，非常適合拿來當作「聲音」在最後高潮時所需要的催淚配樂。

在度假的時候熬夜寫劇本，沒有真的很慘啦，畢竟是我喜歡做的事。

只不過在自己喜歡做的事情上加了一個「截止期限」，那就沒有那麼快樂了，會有一種「我正在工作」的感覺。

我不喜歡我的興趣變成工作，但也沒有那麼草莓禁不起考驗，寫就寫了。

在這裡要插入介紹的是，跟我同一個經紀公司的女藝人賴雅妍。

雅妍在銘傳大學的研究所念設計，沒有通告的時候會到公司霸佔一張桌子寫作業、上網，我去經紀公司遛達常常會碰到她。

我的強項是跟正妹聊天，每當雅妍跟我瞎抬槓的時候便聊了起來，後來就漸漸熟了，偶而雅妍會好心地開車送我去永和找我女友約會，可惜一次都沒有被壹週刊拍到，不然我就可以科科地把報導放在網誌上向那些阿宅炫耀。

早在我最初計畫要拍「絕地貞子」的時候，雅妍就嚷著說要演第一女主角。

當時我一心一意幻想著在我的網誌上貼公告，然後辦一個「公開面試甄選女主角」的活動，想說我可以在辦公室裡蹺著二郎腿，一口氣面試幾百個正妹，很爽，很開心。

現在雅妍硬要演，那我充滿私心的「數百正妹觀賞計畫」不就整個毀掉！！

所以我一直跟雅妍推託說：「靠不要啦！電影裡的那個女主角是個七孔流血的女鬼耶，而且她還要幫阿宅打手槍，對妳的形象完全是扣分！這種超畸形的角色還是留給好傻好天真的新人去演啦！」

不過雅妍中邪了，還是一定要演那個女鬼。

吼！看在她的確是個五星級的正妹份上，我也只好一邊撞牆一邊哭著答應了。

之後既然雅妍連七孔流血的女鬼都願意演了，所以「命運的棒球」想當然也是希望雅妍可以演。

而最後演化成的「聲音」，女主角自然也是非雅妍莫屬。

於是乎，我在寫聲音劇本的時候，女主角的個性設定就依著「我認識的雅妍」去寫，名字也乾脆取作「小妍」。

以一個認識的正妹的個性為基礎下去寫劇本，比較水到渠成，我的腦袋裡也直接想像雅妍演出時的樣子，很自然。

不過男主角就幾乎一片空白了。

這也不是問題，反正我平常在寫小說的時候也沒有把角色當成是真實演員在演繹。優點是心無罣礙，缺點是少了量身訂做的「命中注定感」。

劇本一稿，就在印尼峇里島大功告成。

以下：

編劇／九把刀　統籌／肚臍風　定稿／定惢老師
劇名：聲音（暫名）

## S | 1.　　時 | 夜　　　景 | 眷村老房子　　人 | 路媽

△ 無聲，黑暗中的香點燃了唯一的光。

△ 開始上主要演員名單。

△ 老舊的門，半剝落的春聯。

△ 一塵不染的老式電話，桌上沒有動過的飯菜，牆上的掛鐘。

△ 路媽坐在沙發上，侷促地坐著。

△ 遺照前的三炷香，燒紅的香灰斷落的瞬間，電話鈴響。

路媽：……

小路：媽，是我。

路媽：小路。

△ 路媽泣不成聲，但樣子是很欣喜的。

小路：一年過得好慢啊，媽，我好想妳，妳過得怎樣？

路媽：媽媽也好想你啊，你在下面過得好不好，冷不冷，缺不缺衣服，要不要媽
　　　媽多燒一點給你？

小路：媽，妳燒的我都有收到，我在下面什麼都好，也交了新朋友，還認識了一
　　　個還不錯的女孩喔。

路媽：什麼樣的女孩子啊？媽真想立刻就下去陪你……

小路：那可不行，媽妳陽壽未盡，提早下來的話會被關進枉死城，這樣我們就永
　　　遠無法見面了。媽，妳要勇敢，我在下面才能安心。

路媽：媽會勇敢，媽會勇敢……你不要擔心媽（淚）

小路：媽。

△ 電話掛上。

△ 上電影名稱，導演名稱。

## S | 2.　　時 | 夜　　　景 | 老公寓　　人 | 阿正、小妍

△ 蛋糕上的蠟燭被吹熄，蠟燭是一個阿拉伯數字，五。

阿正：五週年快樂！

小妍：五週年快樂！

小妍：這是你的禮物，登登！

△ 小妍拿出織得亂七八糟的毛衣，立刻套在阿正的脖子上。

阿正：那，妳閉上眼睛。

小妍：哎喲！

阿正：閉上眼睛。

小妍：……（緊張又興奮）

△ 阿正拿出一把光劍，紅光映在小妍的臉上。

△ 小妍大興奮，眼睛尚未睜開就知道禮物。

小妍：光劍！

---

| S｜3. | 時｜夜 | 景｜頂樓天台 | 人｜阿正、小妍 |

△ 阿正與小妍模仿絕地武士對打，還用原力隔空攻擊對方。

△ 打累了，兩人躺在天台上，光劍依然拿在手上偶爾互碰。

小妍：還記得……

---

| S｜4. | 時｜無 | 景｜百貨公司電梯 | 人｜阿正（右腳裹著石膏）、小妍 |

△ 電梯裡，僅有阿正與小妍。

小妍：……我們第一次見面的時候嗎？

△ 燈光閃爍，電梯突然停電，小妍緊張地拍打電梯門，狂按緊急求救鈴，阿正的手裡拿著一個超大的兔子布偶。

△ 阿正的石膏腳不小心碰到了小妍。

小妍：我警告你！不要靠過來！

阿正：小姐，不用擔心，這種事很常發生的……

小妍：怎麼會很發生！哪可能很常發生啊！空氣不夠怎麼辦！電梯會不會突然掉
　　　下去！

阿正：不會有事的，我保證。

小妍：你誰啊！保證什麼啊？

阿正：因為……我常常遇到電梯停電啊，差不多每天都要遇到兩三次吧，習慣了
　　　啦。

小妍：……你説真的假的？

阿正：當然是真的啊，電梯突然壞掉已經是我日常生活裡的一部分了，害我常常
　　　上班遲到被罵，後來我乾脆辭職去考電梯維修員，想説遇到了就自己修，
　　　省得麻煩。

小妍：（稍微安心）所以你會修電梯？那就快點修好啊！

阿正：會啊，可是我的腳受傷了，現在沒辦法爬上去修。放心，妳不要慌張，每
　　　一台電梯都有緊急故障系統，一停電，就會有好幾個人接到通知趕過來，
　　　都在比賽第一名的啊，最早到的那個還可以拿到業務獎金，很多耶，五、
　　　六萬，這個時候一定很多人飆車衝過來救我們⋯⋯

小妍：⋯⋯你說真的？

阿正：（停頓三秒）我叫阿正，剛當完兵，現在幫忙租書店公司更新庫存管理程式，
　　　算是在家裡工作。

小妍：你不是在修電梯的嗎？

阿正：⋯⋯偶爾也修修電梯。

小妍：（小心翼翼，似乎下定決心）小妍，我叫小妍。

| S\|5. | 時\|夜 | 景\|頂樓天台 | 人\|阿正、小妍 |
| --- | --- | --- | --- |

　△ 小妍擁抱著阿正，兩把光劍散在一旁。

小妍：好喜歡你的聲音喔，每次聽到你的聲音，就會很安心很安心，什麼都不怕
　　　了⋯⋯

阿正：那個時候騙了妳，妳居然還說很安心？

小妍：後來電梯整整困了我們三個小時，你一直說話一直說話，讓我沒辦法去想
　　　多餘的事。你啊，真的很壞。

阿正：哈哈，那真是我這輩子最幸運的一天。

小妍：（兩人沉默）⋯⋯阿正，明天的報告一定不會有事的。

| S\|6. | 時\|無 | 景\|醫院候診廳 | 人\|阿正、醫院諸多臨演 |
| --- | --- | --- | --- |

　△ 阿正坐在醫院候診大廳，等著看腦科。

　△ 一個人坐著，想起五年前的那一天。

| S\|7. | 時\|無 | 景\|醫院候診廳 | 人\|阿正、小路 |
| --- | --- | --- | --- |

　△ 阿正正從 X 光室裡一拐一拐出來，停在走廊邊，忙著講手機。

　△ 一個吊著點滴的男子，小路，坐在塑膠椅子上，與阿正距離半公尺。

阿正：你有沒有朋友愛啊？我都掰咖了，你還叫我幫你買什麼娃娃送你馬子，靠，
你乾脆射在裡面自己送好了。

　△ 阿正講完電話，被激動的小路一把拉住。

△ 小路難以置信地看著阿正。

△ 坐在醫院候診大廳，看著人來人往的病患，兩個人肩並著肩，背對著鏡頭，一根枴杖，一根點滴吊杆，兩人沉重地聊著。

阿路：就是這樣，醫生說我胰臟癌末期，只剩下不到一個月的生命，甚至更短。我媽媽只有我一個兒子，她很愛我，很依賴我，我走了，她隨時都會崩潰。沒有別的可能，她一定活不下去。

S | 8.　　　時 | 無　　　景 | 醫院病房　　　人 | 路媽、阿路、醫生、護士

△ 路媽站在兒子屍體旁邊，看著醫生蒙上白布，路媽崩潰哭喊。

阿正：你說我們兩個的聲音一模一樣，這我承認，但你想我怎麼幫你？

S | 9.　　　時 | 夜　　　景 | 眷村老房子　　　人 | 路媽

△ 路媽神情潦倒地坐在家中，家裡一片沒有收拾的凌亂。

△ 神桌上，阿路的黑白遺照。

阿路：我們都有一樣的聲音，這件事絕對不是偶然。

阿正：……

△ 老舊的撥話式電話旁，路媽神情漠然地看著手中物事，手裡繩子已打了一個結，預備自殺上吊用。

阿路：我想把我所有的一切都告訴你，一切，我所有的故事。我希望你在我每年的忌日，都打一通電話到我家，跟我媽聊幾句，幫助我媽勇敢地活下去……

S | 10.　　　時 | 夜　　景 | 下過雨的山路旁，電話亭　　　人 | 阿正

△ 剛剛下過雨的夜，阿正走進山路邊的電話亭，似乎是下定決心地打開一本厚重的筆記本，筆記本的第一頁密密麻麻寫著很多個人資料，中間寫著斗大強調的〈我 27 歲的人生〉。(27 歲有待確認，視演員年齡)

阿正：你知不知道你在說一件很扯的事？

△ 被雨水淋過的玻璃電話亭裡，阿正撥打電話。

小路：我想你，用我的聲音繼續保護我媽媽，這樣的要求，扯嗎？

S | 11.　　　時 | 無　　　景 | 醫院候診大廳　　　人 | 阿正、小妍

△ 阿正突然嚇了一跳，原來是一罐冰飲料罐冰著自己的臉。

△ 原來是小妍拿著冰咖啡在作弄阿正。

△ 小妍頑皮地笑。

**S | 12.　　　　時 | 無　　　　景 | 醫院診間　　　人 | 醫生、小妍、阿正**

△ 診間裡，醫生拿著腦部斷層掃描的圖片，貼在牆上。

△ 醫生表情凝重解説著病情，慢動作，無聲，只聽得到呼吸聲。

△ 小妍的手緊緊拉住阿正的手，特寫，慢動作。

△ 阿正呆滯地聽著醫生的話，手慢慢反抓小妍的手，特寫，慢動作。

**S | 13.　　　　時 | 無　　　　景 | 地下美食街　　　人 | 阿正、小妍、路媽**

△ 美食地下街，阿正跟小妍吃飯。

△ 小妍的吸管一直插在早就只剩冰塊的飲料裡，空吸著，臉上的妝早就花了。

△ 阿正慢吞吞扒飯，一個清潔工將對面吃完的東西收走時，阿正注意到滿臉笑顏的清潔工，就是阿路的母親。

△ 阿正怔了一下，似乎是個啟發，隨即咧開笑容，繼續扒飯。

**S | 14.　　　　時 | 無　　　　景 | 老公寓　　　人 | 阿正**

△ 阿正坐在電腦前，錄下自己的聲音。

阿正：你不知道我是誰，我也不曉得誰會聽到這個留言。

△ 阿正的嘴巴特寫。

**S | 15.　　時 | 夜　　景 | 繁華城市街頭　　人 | 熙熙攘攘的城市人群，阿正的聲音當作背景**

阿正：如果你發現，你的聲音跟我的聲音一模一樣，可不可以請你立刻將你的聲音錄下來，寄一封 e-mail 給我，我會告訴你一個故事。一個是我的故事，一個是跟我們擁有同樣聲音的那個人的故事。最後，我知道我們的故事也會慢慢變成你的故事。那個人跟我説過，我們都有一樣的聲音，這件事絕對不是偶然。我想他説得很有道理。

△ 十字路口，人來人往。人潮裡小妍茫然地站著，忘了綠燈該行。

△ 補習班前，學生成群結隊下課。

△ 從天橋往下看，汽車成龍。

△ 馬路上，許多人都在講著手機，有提著菜籃的歐巴桑，有看起來很酷的商務人士。

**S | 16.　　　時 | 無　　　景 | 典型的阿宅房　　人 | 阿宅**

△ 一個阿宅坐在電腦前，靜靜地聽著這一段錄音檔。

△ 關鍵的阿宅拿起視訊用的麥克風，靠近嘴唇。

**S | 17.　　　時 | 夜　　　景 | 老舊公寓　　人 | 阿正、小妍**

△ 阿正回到公寓租屋，小妍坐在樓梯口等待。

△ 小妍看起來很堅強，笑容充滿了鼓勵。

小妍：好熱耶，你還穿。

△ 阿正穿著小妍送的毛線衣，伸手拉起了她。

**S | 18.　　　時 | 無　　　景 | 醫院　　人 | 阿正、小妍、護士**

△ 阿正的口白，搭配交錯的畫面。

△ 阿正穿著手術衣，躺在移動式的病床上，與笑得很燦爛的小妍手牽著手。

阿正：如果我沒有醒來，請你打電話告訴她，哭，是一定要哭的，但飯也要記得
　　　吃，才有力氣一直哭。

**S | 19. 時 | 夜　　　景 | 天橋上　　人 | 阿正、小妍**

△ 阿正在天橋上，跟小妍一起放仙女棒。

阿正：第二年，告訴她我在下面過得很好，在等投胎。這裡大家都在說因果，所
　　　以我一直都在練棒球，希望投胎的時候可以變成比陳金鋒更厲害的強打喔！

**S | 20.　　　時 | 無　　　景 | 醫院　　人 | 阿正、醫生、小妍**

△ 手術室裡，手術台上的燈光啪地打開，映在阿正的臉上。

△ 小妍在手術室外面，拿著那件亂織的毛衣，聞著，祈禱。

阿正：第三年，告訴她，毛衣我還穿著，但袖口還是不一樣長短，請她多多練習囉。

**S | 21.　　　時 | 無　　　景 | 電梯裡　　人 | 阿正、小妍**

△ 電梯裡停電，初遇的畫面。

阿正：第四年，告訴她，電梯很黑，但最後一定會有人把門打開。

**S | 22.　　　時 | 無　　　景 | 老舊公寓　　人 | 阿正、小妍**

△ 小妍興致勃勃地看著阿正，一口一口地將滿桌的荷包蛋吃掉。

阿正：第五年，告訴她，可以面不改色吃掉妳做的菜的人，一定很愛妳喔！

**S | 23.　　　時 | 夜　　　景 | 頂樓天台　　　人 | 阿正、小妍**

△ 兩個人在頂樓用光劍互砍的回憶畫面。

阿正：第六年，告訴她，這個世界上沒有絕地武士，但願意跟妳一起拿光劍互砍
　　　一個晚上的人，妳能遇見一個，也一定會遇到下一個。

**S | 24.　　　時 | 無　　　景 | 醫院　　　人 | 小妍**

△ 黑畫面。

△ 小妍努力聞著毛線衣，不敢張開眼睛。

阿正：第七年，告訴她，我又要回到這個世界了。人就是這樣，會離開，也會重逢。
謝謝妳想我，但不要因為太想我了，對這個世界視而不見。

**S | 25.　　　時 | 無　　　景 | 心電圖　　　人 | 無**

△ 心電圖上，只剩下一條線。

**S | 26.　　　時 | 日　　　景 | 西式告別式　　　人 | 小妍、參加告別式的家屬朋友**

△ 阿正的告別式上，大家行禮致哀，幾個人偷偷觀察著小妍。

△ 小妍坐在角落，一邊哭一邊倔強地織著毛線衣。

△ 腳邊的光劍突然吱吱亮起。

△ 突然手機鈴響，小妍慢慢拿起，按下通話。

△ 黑畫面。或電梯裡的回憶畫面。

阿正的聲音：哭，是一定要哭的。

**後話：**

這個劇本是初稿，後來修了四次，最終定稿時是四稿，我將它放在書末的附錄，方便大家前後翻著對照。

一稿有一些地方改動了，在此做個經驗上的解釋。

這些解釋的背後原因都跟資金限制、拍攝時間、電影長度有關係。

首先，四稿中的對白精簡了、寫得更口語化，因為就越寫越好嘛！

再來，原本在劇本一稿中，阿正與小妍相識五年，我後來改成了七年，因為我可恥地發現，我在劇本一稿中早就寫了七年約定的對白，如果交代了七年的話語，卻只相愛過了五年，數字上不對稱，完全不多想就直接把五改成七。

以下附帶一提「七年」的巧合。

在劇情設計上，七年前，阿正遇見小妍的那一天，正好就是阿正遇見小路的那一天。當時在醫院裡，阿正被震驚的小路遇見時正在抱怨幫朋友買娃娃的事，阿正手裡是沒有拿娃娃的。

而阿正與小妍在電梯裡初次見面時，手裡已經拿著一個大娃娃，可見時間點是在遇見小路之後，且是在同一天。這樣的巧合，隱隱預告了同樣悲傷的命運。

當然這都不明講的，我想，觀眾自然可以從畫面的物件變化，去恍然大悟每個場景之間的時間關係，與人物的情感關係。

劇本一稿中，場景 10，我將關鍵的公共電話亭設定在下過雨的山路旁。

為什麼要下雨？是直覺，我直覺認為下過雨的氣氛更冷冽。

為什麼要在山路旁？因為阿正得找一個人跡罕至的公共電話亭，沒有意外的雜音如車聲喇叭聲談話聲等等，這樣才不會被路媽發現他的發話處不在陰間。

後來推翻的原因是，我們能出外景的時間頗不足，而且山路旁的公共電話亭很難找，可能都要整個租借，然後將借來的電話亭搬到山路旁，劇組器材的移動時間很不經濟。

我想了想，於是改在「感覺起來半夜不會有人經過的詭異地方」即可。

劇本一稿中，場景 13，阿正與小妍在地下美食街吃東西，正好遇見擔任清潔工的路媽的戲。在劇本最終稿中我整個取消。

這場戲我是要輕描淡寫地表達，路媽現在活得可好，笑容滿面——這當然都是多虧了阿正連續好幾年都打電話給路媽，路媽才能神采飛揚地繼續她的人生。而阿正在

此時，發現路媽的確過得很好，這個「透過自己幫忙而產生的好結果」，也大大鼓舞了阿正，更給了阿正類似的想法的靈感。

為什麼我要改場景？改動路媽的職業狀態？

同樣的，出外景的時間有限，機器要進地下美食街拍攝，也是一個浩大工程。所以我將場景合併，將路媽的職業改成醫院義工，這樣就不用將機器搬來搬去。

另外，由於阿正跟小路的相遇必然是在醫院（因為小路是癌末病人），所以我將當初阿正去醫院的理由設定成「腳受傷」（這就有要阿正生哪一種病的選擇性了），如果我將路媽的職業改成醫院義工，那麼，如果我將路媽出現的畫面設計成她正在幫忙一個腳受傷的男孩，正好可以讓阿正「看著看著，就陷入當年的回憶」。

路媽的職業之一是醫院義工，行有餘力地幫助別人，可見路媽這些年心境的確寬了許多，我也喜歡這樣的暗示。

幸好要縮減場景，逼迫我努力想更多，最後這一段我覺得我改得很好，改得比原先的想法更有劇情上的連貫性。

劇本一稿中，場景 19，天橋上兩情侶玩仙女棒的浪漫畫面，在第四稿中，我改成在家裡看棒球賽加油。

現實上的理由是，我能夠出外景拍天橋的那天晚上，只有雅妍有時間，小范還在馬來西亞表演。所以非得改變不可。

幸好這樣的改變更符合故事需求，畢竟對白說在陰間練棒球，所以還是來一點情侶一起在家裡看棒球的戲，更來得彼此貼合。

最後一場小妍接到「阿正」電話的場景，原本設計在台灣道教形式的傳統靈堂，且還是在許多前來致哀的賓客中接聽的靈異電話。

可是「靈堂」的佈置很昂貴，資金不足，是最大的、改動的直接原因。

從靈堂改成兩個人一起同居七年的空房子裡，從畫面的表現上更有愛情失落的感覺，是我改動的間接原因，卻是最好的理由──還能有同一個空間前後落差的感覺（阿正在的時候，場景很豐富，阿正過世，場景便得單調慘白）。

為了適應「拍攝狀態」去調整劇本，是常常發生的事，不需要怨嘆或搞悲憤。

但編劇要如何調整劇本，才不會失去原本要傳達的重要東西，避免過度流失（流失場景豐富度、流失節奏、流失角色關係），就很考驗編劇的功力。

幸好我是導演兼編劇，現實世界跟創作自由之間的平衡與對抗，我覺得這一次拿捏得挺不錯。

## Chapter 13.
/
# 沒錢，用求的也沒臉

忘了從什麼時候開始，這個電影計畫有了個正式的名字，叫「愛到底」。

我覺得片名有點囧，不過我對我無法決定的事情都沒有表達反對意願的念頭。

愛到底就愛到底吧！後來唸著唸著也順口了。

隨後我也替自己的短片「聲音」取了一個更好的新名字，叫「三聲有幸」。

到了這個階段，除了最原始的方文山跟我之外，其他幾個導演名單也確定了，分別是廣告導演陳奕先、主持人黃子佼、還有另一個知名的 MV 導演（他最後好像因為太忙了沒時間拍，所以我就不寫他的名字造成困擾了），總共是五個人。

我將三聲有幸的劇本寄給我的經紀人曉茹姐，請她轉寄給星皓電影公司，以及親愛的女主角雅妍。

說了一萬次拍片的預算很低，而雅妍知道我打算丟自己的錢下去補不足的部分，她還很貼心地降價演出。喔喔喔喔親一下好了～啾咪！

男主角方面，曉茹姐有請雅妍在看完劇本後推薦適當的演員人選，一方面雅妍正在跟易智言導演學寫劇本（居然有這麼認真的正妹！），另一方面雅妍演出經驗豐富，認識的演員也多。

可惜我們可以動用的預算真的很低很低，是以雅妍推薦的對象沒能接演。
曉茹姐列出幾個可能，我也提出幾個名單，統統拿去問，結果一律被打槍。
——歸根究柢，還是預算不足。
說認真的喔！我完全不會覺得演員因為價錢低婉拒演出，就覺得對方很雞巴，更不會仗著自己的劇本很棒，就認為對方不演出我的電影是沒有演員的榮譽感。
一方面，我能給的本來就遠低於行情。
另一方面，就連我自己也不喜歡有人一直用很低的價錢凹我寫東西或演講。

在電影〈黑暗騎士〉中，小丑科科地現身在黑社會老大的私下集會，恥笑那些黑幫老大之所以畏首畏尾不敢在晚上逛大街、竟然聚在一起做可笑的集體心理治療，是因為害怕蝙蝠俠。
小丑說，如果他們想殺死蝙蝠俠的話，不妨考慮僱用他。
其中一個黑幫老大不屑道：「如果你真的能辦到，為什麼不去殺死蝙蝠俠？」
小丑淡淡地說：「如果你有某項專長，絕對不能免費去做。」
（原句：If you're good at something, never do it for free.）
是啊，小丑雖然瘋狂，不過對自己應得的價碼可是清楚得很。

拍片預算中用來支出的演員費用很低，而我自己想多出錢把電影的品質拉高，可我想將自己的錢投資在「提升電影品質」上，而不是貢獻給「明星」。
如果我可以找一個真正的好演員，多出的錢會值得，但如果是因為要得到明星而多出自己的錢⋯⋯我，現階段辦不到。對不起。

找不到人，當時我真的很煩惱，很幹，星皓電影公司又一直強調他們希望可以有大牌明星擔綱演出，而他們找我當導演的意義之一，也包括希望我能動用我的個人社會資源（好奇妙的名詞）去找到超乎預算標準的明星，來個友情支援演出。

　　唉。

　　如果我真的有那種社會資源就好了。

　　演藝圈有很多人都在看我的小說，我知道啊，可是我又沒真正認識誰。就算我真的認識誰誰誰，我也不好意思開口請他低價演我的電影，畢竟我又不是大導演，沒那個臉向對方保證演了我的戲就會大紅大紫……

　　就在我想不到可以找誰的絕望時刻，我喪氣地跟雷孟說：「算了啦，現在只要有哪一個稍微具有知名度的男藝人願意接低價想演男主角，我都讓他演了吧，不然就請星皓電影公司全權幫我找算了。」

　　記得嗎？

　　我說過：「無害善人會健康。」

　　那一句在廁所震撼我的箴言，就在這種低迷時刻發揮了命運的作用！

85
Doubles
三聲有幸

　　有一天晚上無聊，女友跟我去看了當時票房「高達兩千萬」的電影〈海角七號〉，〈海角七號〉當然很好看啦，我回家立刻寫了個很興奮的網誌，叫讀者網友去支持一下這一部口碑很好的電影。

　　當然了，我對男主角范逸臣在電影中的演出留下了很好的印象。

　　某天晚上，星皓電影公司的老闆邀幾個導演一起吃飯聊天。

　　雖然我對交際應酬的場合總是興趣缺缺，不過不想被覺得我是個很雞巴的人，所以還是違背本性去了。

　　幸好有去。

　　吃飯席間，替香港星皓電影公司負責這一次短片電影計畫的總製片，是一個道地的台灣人，叫 Kenny，恰巧 Kenny 也是〈海角七號〉的製片。

　　我抱著「隨便亂問」的心態，問了當時才剛剛認識的 Kenny：「Kenny，有沒有可能幫我問一下范逸臣，要不要演我的短片？」

　　Kenny 遲疑地說：「現在的話，有點難喔。」

　　我應了聲：「喔。」然後就沒有再多想這一件事。

　　原本在「籌碼稀少」的險惡情況下，有點常識的人都應該將眼光往下放，而不是把槍朝上打。我本來就不該問炙手可熱的范逸臣。

但是！

我一向無害善人！

所以我的人生很健康啊！

幾天後，曉茹姐轉述 Kenny 的新消息給我，說范逸臣答應接演「三聲有幸」！

「真的假的？」我有點吃驚。

「對啊，還是你有別的想法？」曉茹姐總是很冷靜。

「哪可能！范逸臣要演，幹，那當然很棒啊！」我大叫。

這真的是從天而降的大驚喜啊。

日後每當有記者問我為什麼找小范演出，我都會很 high 地再講一次整個選角的過程，但相信的記者顯然不多。常常記者都將重點放在：「九把刀，你到底花了多少錢請范逸臣演主角？」

我都會很誠實地說：「我當然不能講啊，只能說我真的太好運了。」

記者為了寫報導，一定死命地逼問價碼的確實數字：「到底是多少錢？」

我只能老實地說：「哪有可能跟你講啊？我的預算低，說出來會壞了小范的行情，他降價接演我已經很感激了，哪可能說出來害他？我也沒問過他為什麼會接，不好意思問啊。只知道有很多人都說價錢不重要，只要有好劇本就會考慮演出，但其實價錢真的重要。最後真的願意接演的人只有小范，所以小范應該不是看錢很重的人吧。」

記者從沒放棄過問價錢的問題，但我一次也沒透露。

小范演出「三聲有幸」，在宣傳上有利有弊。

有利的是，媒體記者們會因為小范是當紅炸子雞而來採訪、來關心，電影因為小范的加入多了很多曝光的機會。

比較失算的是，記者每次來訪問小范，問題十個有九個是關於〈海角七號〉的後續，有時電影公司的宣傳人員會忍不住打岔：「不好意思喔，我們現在是在拍〈愛到底〉，請盡量問跟〈愛到底〉有關的問題好嗎？」

不過幸運當然是遠遠大過於失算的部分。我真的很感謝。

回想起來當初我去看電影〈海角七號〉的時候，票房約兩千萬。

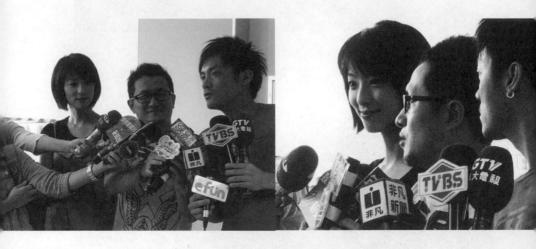

我找范逸臣接演〈三聲有幸〉的時候,〈海角七號〉的票房約八千萬。

有很長一段時間,我以為我是一個走狗屎運搭到「順風車」的人。

後來〈海角七號〉的票房暴衝到了五億,我才發現原來我是「眼光不錯」啊哈哈!

# Chapter 14.
/
# 角色設定，加碼幸運

「三聲有幸」的主要角色有四個，次要角色一個。

原本我認為短片就很短嘛，劇情也交代不到那麼多，所以我不打算詳細架構這些角色的背景，現場跟演員說我想要的演出形式就可以了。

……顯然我很白痴，兼態度差勁。

後來雷孟跟廖明毅跟我說，不管戲分多少，人物背景的建立相當必須，有些東西是導演知道、演員自我內化，真正拍戲的時候再去除，觀眾不必知道那麼多，但可以從電影表現出來的氛圍自然而然去理解。

於是我認真地寫了一份這樣的背景設定，果然對我大有幫助。

有時候看起來很簡單的事情，其實是「細節」。

細節做起來不難，只是需要用心。

不注重細節，不用心，那些簡單的事情就會在你不注意的時候咬你一大口。

不過真正拍戲之前我變更了部分的角色設定，例如阿正腳受傷的原因、例如小路扯掉路媽為他祈求的平安符、路媽的職業等等，都是受限於短片的長度不足，無法鋪陳，構造簡單一點比較妥當。

三聲有幸，角色設定，背景設定

背景：
台灣風格，接近寫實，物件具備但不凌亂。
淡淡的哀愁貫穿了全劇，色調不要太活潑。

小路：
男配角，二十二歲，大學延畢生。
由於家境不好，半工半讀念著名稱奇怪的改制大學，明年才要從大學畢業，就在這延畢的一年中多次在打工的拉麵店發生昏倒症狀，送醫檢查發現是急性白血病。
兩次化療後病情依舊沒有起色，小路看著從小與自己相依為命的媽媽白天上班、晚上還要到醫院陪他，心中不忍。
小路常聽媽媽用很激烈的方式鼓勵他接受化療，說如果小路走了、媽也會跟著走。小路很不捨，可聽到這種鼓勵又很反感、害怕，常為此跟媽大聲吵架，有時還會扯掉媽掛在他脖子上的一大堆從廟裡求來的護身符。
小路痛恨自己什麼都還沒有帶給媽媽，就要離開這個世界……

路媽：
女配角，夏天白天在菜市場賣仙草，晚上自己推一個小麵攤出來賣。
老來得子，丈夫去世的時候，唯一留給她的就是這個兒子。
路媽最驕傲的，是兒子懂得體貼她辛苦一邊念書一邊打工，但是最難過的也是這一點，她的經濟狀況令她無法提供孩子最好的發展環境。
現在兒子罹患白血病，她感到很內疚，若非她沒有生給兒子一個健康的身體、就是貧困的環境讓兒子打工太過勞累，體質變差才罹患重病。
總之罪魁禍首就是她。
路媽很痛苦，兒子幾乎是她與未來世界連結的唯一管道，兒子要是走了，她除了自殺之外並沒有別的打算，因為她擔心兒子獨自在陰間沒有人照顧……

阿正：
男主角，二十五歲。曾是籃球校隊隊長，重視朋友，所以為了幫校隊延續冠軍可以隨便當掉一科延畢。卻在校際比賽前一個月出了小車禍，跌斷了腿，很幹，

卻又自己覺得有點好笑。

外表正直，喜歡看周星馳的電影，卻不會將那些白爛的電影對白掛在嘴邊，是屬於暗暗笑在心底的悶騷。有一顆容易被感動的心。

遇見小妍後，發現人生原來有比打籃球更快樂的事，小妍也跟那些總是在場邊幫帥哥球員加油的女孩不一樣⋯⋯小妍覺得打籃球也還好而已，打棒球的王建民比較帥啊！

畢業後阿正從事汽車業務員，憑藉著有點幽默的口語，加上一顆很炙熱的心跟顧客互動，業績還算不錯。

只是阿正最近常常頭痛，這個症狀從學生時代就有了，阿正一直以為是偏頭痛，直到有一天痛到失去意識，險些在載顧客去試車的途中出車禍，這才認真到醫院做檢查。醫院的 MRI 核磁共振報告說，腦內有不明的腫瘤，至於腫瘤是良性還是惡性，還得進一步檢驗⋯⋯

小妍：

女主角，是個很男孩子氣的女孩。喜歡蒐集稀奇古怪的玩具，怕鬼又愛看鬼片，討厭男生朋友只會一直誇獎她很漂亮，但如果男友都沒有誇獎她漂亮又會很生氣。

之前交往的男友，都不能理解她為什麼很喜歡阿宅在喜歡的那些東西，又老是提醒小妍約會時要打扮得美美的，於是小妍一生氣就會買很多玩具洩憤，是一種向男友幼稚的、自以為是的報復。

所以專長之一是分手，直到她遇見了阿正，她發現阿正「很自然地」去想辦法喜歡她所喜歡的東西，也很努力地「勾引」小妍去喜歡他的專長，例如打籃球時老是想硬灌籃讓看不懂籃球的她也知道厲害。讓小妍很感動。

漸漸的，很依賴⋯⋯

阿宅小朱：

奇怪的次要角色（暫定友情強迫強歐人朱學恆客串演出）。

整天掛在網路上練功，大概在國小階段就放棄了出人頭地，不曉得自己除了打怪之外有什麼才能。

直到有一天，他終於發現自己也有非常獨特的存在意義。

女主角確定是賴雅妍，男主角確定是范逸臣。
還有三個角色待確定。

先說「阿宅」這個小小的角色，也就是三個聲音相同的第三個人，有點小關鍵，可是他在電影中出現的畫面不會超過三秒，要說角色很重要我還真說不出口，這個時候就需要朋友出場了……

我想找阿宅中的豪宅朱學恆幫我演，看看能不能幫他徵到需要他強壯肉體灌溉的女友，終結他的阿宅人生。

我也想過找另一個稀奇古怪的朋友李昆霖來演，他這個人很鮮，很猛，只有三秒他也一定是肯的。

不過後來曉茹姐建議我乾脆自己演，比較有新聞話題性，我想了想，對喔，給自己留個紀念也不錯，反正這個角色又不是什麼帥哥（網路上不變的法則：若導演自己演一個很帥很酷的角色的話，網友一定會覺得那個導演很噁心！），扮相醜，又是零台詞，這種咖小還是我自己演好了。

還有兩個重要的角色，罹患癌症的小路、跟哀痛欲絕的路媽。

不是自命清高的輕視，只是我平常不太看電視，都是女友看什麼我就跟著看什麼。雖然我的經紀公司老闆是偶像劇之母柴智屏，可我也不看偶像劇，連我自己的小說改編成的《愛情，兩好三壞》我都只看過第一集而已（為了應付記者的詢問）。結果就是我對電視劇的演員與明星都不大了解，也不曉得他們演得好不好。

我愛看電影，所以我認識演員都是從電影中得到「資訊」的。

籌備階段，雷孟曾借我電影金穗獎三十週年的紀念短片，要我感覺一下「短片的長度」（到現在我都還沒還雷孟咧……）。我看了，發現裡面有一個鄭文堂導演的短片〈生日〉，演員莫子儀飾演一個染有毒癮的兒子，在母親痛苦與溫柔的協助下努力戒毒，

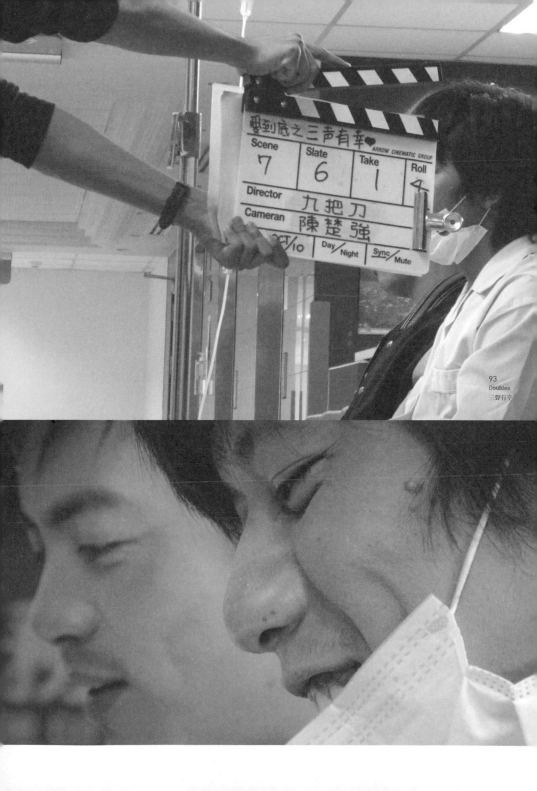

過程中有反抗、崩潰、憤怒、痛哭等等多層次的情緒。

莫子儀的演出真是非常傳神，有一種很結實的感動，我大為驚豔，立刻請曉茹姐幫我聯繫莫子儀的經紀人，看有沒有希望加入我的電影，同樣飾演「兒子」。

你們一定覺得我很白痴，因為我又要強調一遍：「無害善人會健康！」

四年前，當我還是一個屁（卻是一個積極上進的屁），而我的小說《功夫》的電影版權售出的時候，非常受到一位叫 Ramy 的香港大姊姊的幫忙。

Ramy 是一個專業的電影版權仲介商，待人親切，舉手投足都散發出很溫暖的氣息，對我很好。我後來將 Ramy 寫進我的殺手系列，也就是殺手月的導師——殺手「吉思美」。

賣片之餘，Ramy 同時也是幾個有潛力演員的經紀人，莫子儀竟然也是其中一位！天啊我事前真的不知道，一問之下發現這層關係後，Ramy 姐一口答應會全力協助，而莫子儀看了劇本後也非常喜歡——

吼！我太幸運了吧！

在這裡要認真感謝一下莫子儀。

莫子儀這次飾演的角色「小路」，對故事起了非常重要的影響，可戲分不多，畢竟不是用我最早的故事長度（三段式電影，小路是三分之一的主角）下去拍，而是以愛情為主線的故事，小路的戲分大受影響，「聲音方面」的演出因為劇情需要也會在後製下變成「阿正的聲音」。

我很怕莫子儀會覺得自己被大材小用了，幸好莫子儀很大器，即使戲分不多照樣全力演出，不遲到，不抱怨，全神貫注。

——更好的機會永遠都是這麼接踵而來的。

拍戲的時候，雷孟在一旁看了莫子儀與范逸臣精采的對手戲後，也嘖嘖說：「真的很讓人感動耶，莫子儀完全投入角色，雖然最後不會用到他的聲音，聲音還是很有表情。看到他這麼敬業，下次有機會我也想找他演戲。」

我很幸運。
不過永遠不要低估了我的幸運！

角色「路媽」，擔綱了我的電影第一幕，第一場戲，第一滴眼淚。
自然非常重要。
誰演好？

　　雷孟想起了曾經在他當導演的公共電視人間劇場的短片〈時光照應〉中，擔綱演出的李靜美。

　　李靜美以前是一個超有名的台語歌手，現在是一個非常專業的演員，常常擔綱演出大愛電視台的戲。

　　「靜美姐不會因為我是一個很年輕的導演，就看輕我的想法，會很認真跟我討論劇本，也會提出她自己的意見。」雷孟向我推薦的時候說：「甚至去年中秋節的時候，靜美姐還有打電話跟我問好，害我很不好意思，因為我是晚輩她是長輩啊，應該是我打電話跟她問候，怎麼會是她打電話給我⋯⋯」

　　真的就是這樣。

　　一個人怎麼表現在他的專業上，所有人都會看見。

　　一個人如何在待人處事上溫柔體貼，知道的人永遠都會留下好印象。

　　我相信雷孟的經驗，與他的判斷。

　　「那就拜託你幫我把劇本拿給靜美姐看一下，希望她可以幫個忙。」我說。

　　靜美姐允諾了。

　　後來拍戲前，星皓電影公司提出的演員合約比靜美姐看過的都要複雜許多，還有英文版本，一度讓靜美姐覺得很煩，不解為什麼已經降價友情演出了，還要被複雜的合約給煩擾。

　　開拍的日子一天天逼近，我真的很怕靜美姐會辭演，幸虧雷孟一直很有耐心地居中處理：請他的朋友幫忙翻譯英文、與星皓電影公司斡旋⋯⋯想辦法降低合約的繁瑣規定、用他的人格向靜美姐保證萬事 OK 等等。

　　而⋯⋯還有一個關鍵的小小插曲。

　　後來靜美姐笑著跟我說，在她快被合約煩死、真的考慮不演解千憂的時候，某天她回家，打電話跟她的兒子聊天，提到她即將演出一個新銳導演的電影。

她兒子隨口問，是哪個新銳導演啊？

靜美姐說，是一個很年輕的作家，叫九把刀。

她兒子立刻驚呼，他很多同學都很喜歡看我的小說，請靜美姐務必要接下來！

當靜美姐跟我說這一段過程時，我真的很想對著鏡子五體投地趴下來，大叫：「天啊！九把刀你真的是太神啦！感謝你這幾年一直很努力寫小說啊！」

真的還是──「無害善人會健康」啦！

## Chapter 15.
/
# 一個導演只有四天的拍法

　　現在要說明一下這一次拍電影，就遇上了不尋常的狀況。

　　我們總共有四個導演，為了降低成本，四個導演都是共享同一組燈光、與同一個攝影師，而這組「燈光／攝影」團隊一動工，就是連續執行這個案子一個月（簡單說就是包月），所以我們四個導演要協調出時間，將大家拍片的時間都「集合」在同一個月。

　　而每一個導演可以實際拿來拍攝的時間，只有四天，最多五天，無法再多。

　　第一個開拍的導演是陳奕先。
　　陳奕先拍四天後，讓「燈光／攝影」團隊休息一天，然後換我拍。
　　我拍三天後，休息大半天，然後再拍一整天。接下來換方文山拍。
　　方文山拍完換陣容龐大的黃子佼拍。
　　有四個導演的時間要喬，也意味著四組明星演員的檔期要「堅定不移地確認」。嘖嘖，黃子佼可有二十多個明星助陣，也意味著有二十四個明星的檔期要搞定，是我就自殺了。

　　時間是非常關鍵的要素。
　　四個導演都不是「正常的導演」，跨界創作嘛，所以平常各自都有各自的事要忙，光是我自己的行事曆就要很努力地乾坤大挪移了……幸好有曉茹姐幫我移開許多既定

98
Doubles
三聲有幸

的演講行程，不然我就慘了。

所以一旦喬好了拍片時間，就鐵一樣不能改。

我排到的時間是十月九日到十月十三日，中間跨了一個雙十國慶日。

我萬萬想不到，這個國慶日真是天殺的——差點要了我的命！

前文提過，我們四個導演共同合作的攝影師是很牛的、來自香港的陳楚強。

一場會前會中，我單刀直入，問一個星皓電影公司的代表：「會不會發生，由於攝影師拍片的經驗比我豐富很多，就押著我拍的情況？」

「你放心——絕對會。」那代表一口坦承。

媽的，這樣就不好玩了啊。

在我的想像裡，第一次拍電影就是要非常好玩、非常自由，才有辦法累積足夠的能量拍下一部電影吧？

如果我第一次當導演，在拍片過程中就極度受限於「別人的想法」，即使那想法來自比我厲害的專家，同樣會讓我喪失樂趣啊。

那我當導演幹嘛？

抱著有點恐懼的心情，我跟攝影師強哥約在我的經紀公司見第一次面，我先是展示了我剛剛買到的光劍，然後向他解釋了我的劇本，說了我的想法、我的特殊要求、我特別想要的鏡頭結果等等。

——強哥，出乎意料地好相處，笑起來非常可愛。

聊天中，強哥向我推薦了一種特殊鏡頭的拍法，可以運用在一場雅妍過馬路的戲。我聽了，覺得蠻屌的，不過我想要的感覺不是那樣。

大著膽子，我跟強哥說：「強哥，我覺得不要用那樣的拍法……」

接著說出我的理由，以及我要的感覺——一種很簡單平實的拍法。

強哥點點頭，沒有生氣，說：「好，我知道了。」

從這一刻起，我知道強哥是一個可以溝通的攝影師。感激非常！

而強哥熟悉掌握的是傳統的底片型攝影機運作，於是星皓從善如流，將原本成本

較低的 DV 拍片模式，升級為傳統底片的拍攝模式，我們使用的底片是「超 35 釐米」。

　　超 35 釐米很猛，屬於超寬銀幕專用的底片，很貴，拍四分鐘的時間長度就要燒掉價值五、六千塊錢。不過質感很棒，拍起來絕對不會像電視的畫質，而是我熟悉的真正電影。

　　一想到果然是真正的電影，我就開始熱血了啊！

# Chapter 16.
# 場景的選擇

「場景」的選擇是最重要的問題,決定了很多事。

在寫劇本的時候,我的腦中自然會有畫面,角色就在那些畫面裡跑來跑去。真正拍片的時候,當然要盡量找到跟我想像中的畫面相符合的地點。找不到,再説。

〈三聲有幸〉主要有以下幾個場景:陰森詭異的路媽家、有點冷清的醫院、溫馨的情侶公寓、熱鬧的騎樓、可以俯瞰車水馬龍的天橋、人來人往的大馬路、人跡罕至的公共電話亭。

初勘景前,雷孟找了很多電影的參考資料給我看,跟我討論我想要的感覺比較接近參考素材中的哪一種。

這不是模仿抄襲,而是讓劇組直接有具體的影像可以建立,不需要在那邊跟我虛無縹緲地説什麼:「到底是哪一種感覺?!」

比如説「醫院」的場景,雷孟會問我,我是想要電影〈索命麻醉〉裡乾淨又先進的醫院?還是想要電影〈詭絲〉中帶點懷舊氣息的醫院?還是電影〈殺嬰少女〉中冷色調的醫院?還是電影〈死亡解剖〉中黃色調帶點恐怖氛圍的醫院?

在討論場景的階段,只能説,我希望拍戲時可以用哪一種類型風格的場景,但劇組真正找到的場景,一定會跟討論的時候有所差距,只能希望就算一開始找到的場景

也許不符合期待，但藉由美術組神奇的佈置能力，可以將想像與現實再拉近看看。

初勘景由劇組負責，那時我人已經在美國，由雷孟幫我做初步的挑選與分析。
複勘景我跟攝影師強哥一起跟著劇組實地走晃一遍，在選項中做確認。

電影中第一個出現的場景是「路媽家」，我的需求是盡量朝「陰森詭異」的路線下去思考，讓觀眾在十五秒內就有在看鬼片的感覺。
相對其他的場景，路媽家比較好找，因為「陰森詭異」比較容易靠美術組的功力「做」出來，盡量找舊的房子就可以了。當然囉，能夠找到有先天上的陰沉氣氛的地方那是最好。

劇組當初給了我幾個選擇，不過最後找到也是靠緣分，是頗隨興地在勘景樂生醫院的時候，在附近的舊樂生療養院看到一間沒有人居住的老房子。
當時我一踏進去，就覺得有一股涼意寒上脖子，我想，這就是了。
「在這裡拍，要跟誰問啊？」我問。
「應該不會很難，讓劇組去問就可以了。」Seven 也覺得這裡不錯。
就這麼決定。
這個地點，後來……嗯嗯，有的是故事可講（哆嗦）。

醫院基本上沒得選，願意配合拍戲的醫院本來就不多。據說是因為拍戲的狀況經常打擾醫院的實際運作，畢竟醫院是要醫人用的，不是拿來拍戲用的，過去一些拍偶像劇、拍電影的實際經驗讓醫院覺得出租場地給拍戲會招來很多的病人抱怨。
幸好劇組最後幫我找到了兩間醫院支援。

一間在新莊的樂生醫院（新棟），一間是仁愛路上的聯合醫院。
為什麼是兩間醫院？因為兩間醫院都有各自不同的場景需求，我們讓劇組將兩間醫院的場景「風格統一化」，令觀眾在看電影的時候覺得是在同一間醫院拍的。這沒什麼，這是拍戲經常使用的方式。

兩個情侶共同生活的公寓，是最重要的場景。
我希望採光好，基本要有陽台可以看見天空，拍起來才不會悶悶的。
最好有大片的窗戶（沒有礙眼的鐵窗更好），讓我可以從公寓外面拍裡面的光劍打

鬥,有一大片窗戶也才能夠讓最後一幕、雅妍坐在地上、初晨的陽光從她背後射進屋子拍得自然出色。

雷孟建議,如果公寓找得到頂樓加蓋的話,不妨選頂樓加蓋,因為頂樓加蓋是台灣建築物的一大特色,相當符合我希望的「台灣風格的場景」──不過那也得真的找到才行。

後來劇組動用了人際關係,找到一個位於富錦街某處的五樓頂樓加蓋,請我過去確認(當天還有別的地方可以借作情侶公寓,只是富錦街的這地方第一個看)。

我一進去就非常喜歡,幾個想像中的鏡頭馬上自動運作起來,我立刻就決定其他的地方不用去看了。而好心出借這個頂樓加蓋的房子主人,竟然是一個五星級正妹,天啊!立刻又加分了不少!!我的選擇鐵定是正確的!

人跡罕至的公共電話亭,是男主角小范獨角戲的重要場景。

我的要求是:「地點可以不盡然合理,務必有靜謐蒼涼的感覺。」

老實說這個場景的狀況我超不擔心的,因為我的要求太寬鬆了,只要在「移動範

圍不廣的鏡頭內」呈現出我要的感覺就可以了，應該不會難倒美術組才對。

我想要拍很多高中生剛剛從補習班下課走出來的畫面，所以就決定「雅妍大哭經過的熱鬧的騎樓」，也要在西門町裡面找到。

由於外景戲一個晚上以內都要統統搞定，所以除了最關鍵的騎樓，「天橋」跟「大馬路」也盡量都找在西門町附近，器材組在移動沉重的攝影機與軌道的時候才不會搬得太辛苦。太辛苦是一回事，太多花在移動的時間也會消耗可以拿來拍片的時間。

我們找了一個可以看到火車站對面的新光三越的天橋，這樣很有台北的 feel，從那一座天橋往下看，是可以襯托出孤獨感的車水馬龍，很好。
大馬路則挑在人來人往的中華路，就在誠品 116 附近。
騎樓當然就位於西門町的核心地帶，旁邊是一整排服飾店。

有外景戲，我需要幫忙穿插走位、充當路人的臨時演員也多。
認真花在臨演身上的費用可以很恐怖，怎辦？
這個時候，就是我讀者挺身而出的時刻啦！

我在網誌上寫了徵求讀者飾演臨演的文章，說白了就是沒有這方面的經費，所以需要的是純粹想幫我忙的男女讀者，條件是須自備手機、如果還留著高中制服的話請穿到拍戲現場。
而我唯一能回報的只有兩個方式：
一、請雅妍與小范在我準備好的卡片上簽名、再寄送給這些義務幫忙的讀者。

　　二、電影上映時，邀請這些臨演讀者跟我一起觀賞首映或媒體特映。

　　文章貼出後，兩、三天內便湧進了五百九十多個讀者興致高昂地舉手，大家都願意不計代價演出，讓我很感動。可惜我不是拍生化殭屍大暴動的場景，所以沒辦法一口氣用六百個讀者。

　　我甄選臨演的條件很簡單，主要依據兩點：

　　第一、有留手機的，讓我可以第一時間打電話過去確認的讀者，機會大增。

　　相當意外的是，快六百個讀者應徵臨演，卻只有不到五十個人記得留手機！

　　第二、在自我介紹裡寫得太長、太有抱負的人，我都不敢打電話過去。

　　因為我很怕讓擁有星夢的讀者失望，畢竟臨時演員不是一個很能被注意的部分，而是現場氛圍的製造元素──聽起來沒什麼，但卻非常重要，沒有臨時演員你們的參與，

整個戲都假掉了。但我沒有把握你們是否能夠在看首映時、正確跟朋友指出你們在影片中的位置。我不想讓你們有錯誤的期待而失望,抱歉了!

　　沒錢支付給臨演,所以我更覺得應該由我自己打電話通知獲選的我的讀者,一方面這樣比較有誠意,這也是我該做的。

　　另一方面,我想讀者也會比較高興吧!

　　為了不讓我的手機號碼流出,更為了我多年好友「該邊」的幸福,我向該邊借了手機,用他的手機撥給每一個臨演,約時間、約地點。

　　每次聽到那些讀者在手機那一頭尖叫我就很慶幸……果然親自打電話給他們是相當有意義的一件事。

　　自己打過一輪後,我請該邊幫我後續聯繫這些讀者,我也提醒幾個正妹讀者我的好友該邊先生呢,他長期徵女友中,如果覺得該邊年輕有為的話,不妨順手打包帶走啦!

Doubles
三聲有幸

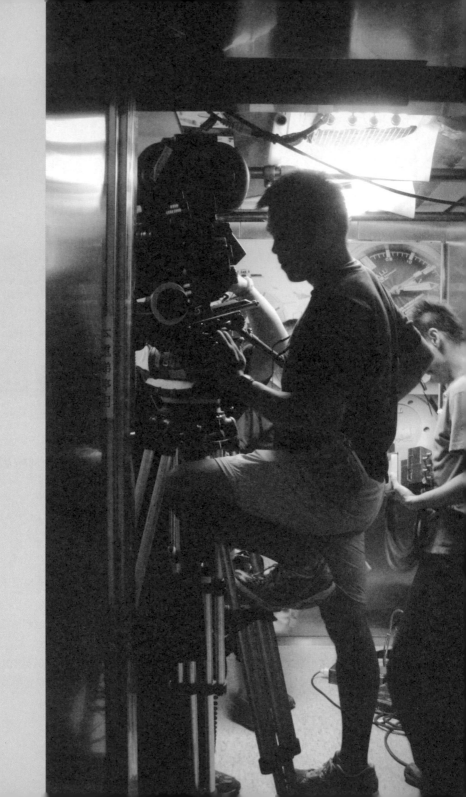

# Chapter 17.
/
# 電影配樂暫時不用煩惱了

電影配樂始終是我最著急的事。

沒有好的電影配樂,我的電影最感人的那一段「七年的羈絆」就無法成功。

最一開始,我想用我寫劇本時刻意猛聽的、日本可苦可樂團體演唱的「ここにしか咲かない花」的演奏版,畢竟最有感情,整個情境也最搭。

曉茹姐幫我問了日本版權公司,但是才剛剛開始要談,對方就表示日本方面的授權金一向很貴,尤其可苦可樂是當紅的日本團體。

多貴?曉茹姐判斷,至少得二十萬元新台幣。

「二十萬?那我⋯⋯再找找看有沒有別的配樂好了。」我遭到重擊。

是真的沒辦法花那麼多預算在配樂上。

不,精準地說,是東扣西扣後根本沒有多一塊錢可以花在配樂上。

我已經做好心理準備,這一筆錢得從自己的口袋裡掏出來。可不只要掏錢,要掏錢給誰?我究竟要用誰的音樂?

我在電腦裡的音樂資料庫找啊找的,很快,我就找到了周杰倫收錄在「牛仔很忙」專輯裡的「彩虹」。彩虹這首歌當然很好聽,除了周杰倫的歌聲外,背景是很乾淨的吉他和弦,音色不複雜,不會干擾到角色的對白,我聽了又聽,給我聽出了搭配「七年

的羈絆」的分鏡方式。

「有沒有可能請周杰倫授權給我，除去他歌聲的純吉他和弦版的彩虹啊？」我問。

「一定有啊，他們錄音前一定有那個吉他和弦的版本啊。」曉茹姐說。

曉茹姐第二天就幫我打電話給杰威爾公司，詢問授權給我「彩虹」的可能性。

問得快，噩耗來得也快。

杰威爾公司回覆說，周杰倫的音樂只授權給他們自己使用，抱歉。

縱使方文山我私下算認識，不過我沒想過要請方文山幫我去試試看盧他的好友周杰倫，畢竟每個人都有每個人的規矩，就算是我這種咖小，沒有規矩，至少也有行事上的喜好。我不想、也不敢麻煩方文山啊⋯⋯

我很乾脆地放棄「彩虹」。

此時，恰恰好一位專業音樂人寫信向我毛遂自薦，並送我他的作品，希望有機會合作電影配樂，我很欣賞對方自告奮勇的勇氣，彷彿我看見了我自己，聽了他送我的作品，覺得雖然不是我要的感覺，不過頗有潛力。

於是我將這個案子暫時交給了他，希望等我電影拍出來後，請他依著初剪的影片製作配樂看看。

暫時算是鬆了口氣。

# Chapter 18.
## 聯手建立鏡頭

這一章，誠摯建議不是創作者的人，可以看很快！

正式開鏡前，導演組還有兩件非常重要的事要做。

第一件事，是「建立鏡頭」。

第二件事，是「排戲」。

建立鏡頭，簡單來說就是寫分鏡表，或乾脆畫鏡位圖最清楚。

雷孟寄給我看的鏡位圖，示範在下圖，看了後我立刻跪下來。

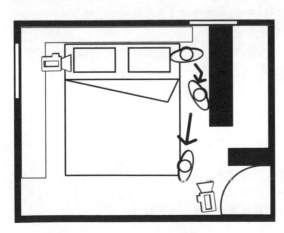

靠腰我才不會畫這種圖啦！

不假惺惺説我沒時間學，我根本就不想學啊。

後來我打算自己畫分鏡圖（不是鏡位圖），因為我很感興趣畫這種東西。不過這個念頭很快就被雷孟説服放棄，他説，這次準備時間比較不充足，拍戲現場的變數很多，我太早畫分鏡，很可能與實際的場景狀態不符合，到時候還要改來改去、甚至整個重畫，他建議我「用寫的」。

於是我用很直覺的文字方式，一個一個鏡頭，寫下我想拍出來的畫面結果。

這東西我自己寫了初稿跟二稿，這兩樣東西差別只有幾十個字，全都放很佔頁數，在這裡我選了第二稿放在書裡給大家看。

## 三聲有幸，分鏡表初寫二稿（九把刀）

1. 火點燃香（特寫）。
2. 老舊的大門，剝落泛白的春聯。
3. 路媽坐在沙發上（鏡頭右邊），手邊桌上就是電話（鏡頭左邊）。
4. 牆上的掛鐘，十一點十五分。
5. 特寫黑色撥號式電話（清晰），遠遠後面是黑白遺照（模糊）。
6. 沒有動過的滿桌飯菜。
7. 插在遺照前的三炷香，香灰高高快要墜落。
8. 路媽坐在沙發上，眼睛呆滯看著前方。
9. 牆上掛鐘整點。
10. 三炷香上的香灰瞬間墜落。
11. 路媽立刻拿起電話，鏡頭凝滯不動直到場景一結束。
12. 蛋糕上的蠟燭吹熄。
13. 阿正與小妍拍手，手裡還拿著拉炮，彼此對看。

14. 阿正背對鏡頭，小妍拿起毛衣用力套進阿正的脖子。

15. 阿正的臉。

16. 小妍的臉，睜開直到閉上，光劍在小妍的下巴下方出現，眼睛睜開。

17. 公寓外攝入，兩人揮舞光劍對砍。

18. 以阿正第一人稱視角，持劍狂砍小妍，鏡頭跟著小妍不斷後退的方向移動，兩把光劍逐漸壓近小妍的臉直到填滿鏡頭，鏡頭隨著雙劍慢慢離開小妍臉部後移，小妍伸出左手大喝。

19. 小妍背對鏡頭，阿正被原力彈出，撞翻後面物件（蛋糕也可）。

20. 小妍持光劍往地上砍下，換阿正伸手出去，小妍被彈往後退。

21. 兩個人從室內砍到室外。

22. 兩個人從室外砍到室內。

23. 兩個人躺在沙發上（小妍左，阿正右），頭頂著頭，各自伸腳跨在沙發兩側，手上光劍仍然在空中隨意碰撞著。

24. 小妍緩緩轉頭，視線慢慢看向阿正。

25. 電梯裡由外拍內，小妍在左邊，阿正在鏡頭右後方，燈光熄滅。

26. 昏暗燈光中小妍的臉大而清晰，阿正卻是模糊的。

27. 沙發左側是兩把光劍，右側是兩人擁抱。

28. 小妍與阿正的腳趾特寫，阿正腳右，小妍腳左。

29. 小妍的臉特寫。

30. 阿正獨自坐在醫院大廳候診，兩根手指模擬著光劍互砍，光劍靠在腳邊。

31. 阿正清晰在後方，模糊的志工婦人在鏡頭前，隨著阿正將視線從手指遊戲的注意上移到婦人，婦人慢慢從模糊變清晰。

32. 阿正背對著鏡頭，看著前方的志工婦人向老人講解掛號流程。

33. 鏡頭繞著阿正，慢慢將時空轉移到七年前。

34. 醫院走廊上，阿正拐著石膏腿往前走，一邊講手機，身邊都是來往行人。

35. 鏡頭右方，小路背對鏡頭坐在塑膠椅子上（點滴在右手方），阿正從鏡頭左方正面走過來，持續講手機。

36. 鏡頭中間小路坐著，感覺開始注意到走到一半正在休息的阿正，阿正背對鏡頭持續講電話，直到被小路一把抓住左手。

37. 兩男眼神互看。

38. 背對著鏡頭，兩男交談。阿正在左，小路在右。

39. 鏡頭正面，特寫小路搖搖頭，無可奈何，像是剛剛講完話。

40. 阿正看著小路，不明白意思。

41. 病床旁，路媽緊握小路的手（可能的話，窗戶在路媽身後）。

42. 路媽神情淒倒地坐在沙發上，家裡一片凌亂。

43. 小路用力看著阿正。

44. 神桌上，小路的黑白遺照。

45. 阿正皺眉看著小路。

46. 老舊的撥話式電話旁（左），沙發上路媽看著手中的布環。

47. 從公共電話亭外拍向裡面，一個人影正拿著話筒。

48 側著鏡頭，阿正原本拿起的話筒又掛上。

49. 筆記本翻開時的標題特寫。

50. 阿正按著號碼鍵。

51. 頭靠著電話，阿正低頭看著筆記本。

52. 阿正的臉特寫，驚嚇，飲料在臉右方。

53. 阿正左（側背對鏡頭），小妍右（正向鏡頭），小妍頑皮地笑。

54. 醫生拿著腦部 X 光圖貼在牆上。

55. 診間裡醫生講解，鏡頭慢慢往後，拉到阿正與小妍兩個人的後腦勺。

56. 阿正呆呆聽著，小妍不停問醫生。

57. 鏡頭繞著阿正與小妍的臉慢慢轉著（重複迴旋），阿正不發一語，小妍一直問。

58. 阿正慢慢伸手搭在小妍的手上，兩人手緊握。小妍的手忽然抽起。

59. 鏡頭在醫生背後，小妍拿起光劍就往醫生身上砍，阿正呆了一下，只好象徵性一起砍。

60. 一顆炒爛的蛋放在盤子上。

61. 廚房裡小妍用力炒著蛋（鏡頭左邊，靠近觀眾），阿正在旁邊看著（正對鏡頭）。小妍立刻又炒了一顆爛蛋放盤子裡。

62. 餐桌上，小妍沒動筷子坐著（鏡頭右），阿正拚命扒飯挾蛋（鏡頭左）。小妍拿起滿盤蛋扔進腳後面的垃圾桶，向後走出畫面。阿正停止動作，又扒了一口飯，走到垃圾桶伸手進去。

63. 書房裡，阿正側背對鏡頭，左手邊是吃剩的些許蛋渣，右手使用滑鼠，吉他放在胸前大腿上。

64. 錄音程式，點下開始。

65. 有點鬍碴的嘴巴就著麥克風。

66. 阿正背對著鏡頭，低著頭。

67. 十字路口，人來人往，紅綠燈前的人潮中間是小妍。

68. 馬路上許多人在講手機。

69. 補習班前面許多穿制服的學生剛下課。

70. 天橋上，小妍表情呆滯，看著右邊底下的車潮。

71. 小妍走在騎樓上大哭（正對著鏡頭），路人側目不斷回頭。

72. 小妍走在大馬路上，從鏡頭右走到左。

73. 一個阿宅坐在電腦前（鏡頭在電腦後），專注聽著。

74. 鏡頭右方，阿正正坐在公寓樓梯上，光劍插地，小妍背對著鏡頭，上樓梯上到一半停住。阿正遞出光劍，小妍走上。

75. 鏡頭背對著阿正，小妍快速抽起光劍，朝阿正頭上輕輕一敲。

76. 手機鏡頭第一人稱視角，阿正穿著手術衣躺在病床上，小妍靠在阿正旁邊快樂自拍，阿正比 Ya。（阿正左，小妍右）

77. 小妍背對著鏡頭，看著阿正被醫護人員推走。

78. 正對鏡頭，小妍用力地笑，非常用力揮手。

79. 正對鏡頭，阿正用力地笑，突然將手一推。

80. 阿正在病床上往左邊被推走，小妍往右邊輕輕後退（跟蹌）。

81. 鏡頭在電視背後，阿正左（球棒），小妍右（手套），在沙發上加油。阿正站在沙發上做出姿勢（注意！找陳金鋒的比賽播報而非王建民！）

82. 手術台的燈光打開。

83. 由上往下拍，強光映臉，阿正緩緩閉上眼睛前，若有所思往右看，微笑。

84. 小妍在鏡頭左（坐在椅子上），朝右聞著阿正的毛衣，用力吸著。鏡頭裡可見光劍把手。

85. 兩人光劍互砍，小妍跳上沙發攻擊（鏡頭左），阿正在右防守。

86. 阿正臉部特寫。

87. 小妍臉部特寫。

88. 工人背對鏡頭，將電梯門慢慢打開。電梯裡光線重新照進，小妍在左，阿正在右，兩人手牽著手坐在地上。

89. 手牽手的特寫。小妍緩緩抽回自己的手，阿正的手卻突然下定決心似抓住小妍的手。

90. 小妍聞著毛衣的特寫，手上有很多平安符。

91. 小妍身後的手術燈熄滅，她沒有抬頭，繼續維持祈禱。

92. 心電圖上的一條線。

93. 紙箱與透明箱子堆滿了整個房間（要看見吉他）。

94. 小妍坐在鏡頭左方看著右方（巨大的箱子上），陽光從背後灑進，小妍拿著光劍，去碰觸阿正的光劍。越碰越快。小妍低頭大哭。手機響起很久，小妍才從口袋裡拿出，靠在耳朵旁邊。（鏡頭始終凝滯不動）

95. 小妍正對著鏡頭，上半身蜷曲，聽著電話，沒看見臉。

後來擅長鏡頭語言的廖明毅，加上雷孟，聯手將它強化成分鏡表第三稿。

以下：

**愛到底 之 三聲有幸**
**分鏡腳本 2008/09/28（廖明毅與雷孟討論版）**

路媽家：共 2 場，17 顆鏡頭

阿正家：共 11 場，44 顆鏡頭

醫院：共 7 場，33 顆鏡頭

手術房內：共 2 場，6 顆鏡頭

電梯內：共 2 場，10 顆鏡頭

## Scene 1 / 路媽家 / 14顆鏡頭

01 黑暗中，一隻手點亮火柴。

02 路媽的背影遮住鏡頭，接著路媽離開，走進廚房，鏡頭 Dolly in 神明桌上的香。

03 俯拍，路媽將湯端上桌，填滿了四個餐盤的缺口，鏡頭慢慢拉高，看見四菜一湯的豐盛佳餚。

04 黑暗中，櫃子的門被拉開，路媽的手伸進拿出相簿。

05 老舊的大門，剝落泛白的春聯。

06 牆上的掛鐘，十一點三十五分。

07 越肩特寫，路媽翻開大腿上的相簿，鏡頭移動至路媽的眼睛特寫。

08 特寫神明桌上的香，燒了一長段的灰燼還沒斷落。

09 特寫餐桌上的飯菜，早已冷卻。

10 秒鐘跳進十二點整。

11 特寫香灰斷落。

12 電話響起，鏡頭快速推進電話機，路媽第一時間接起電話。

13 路媽迅速接起電話，鏡頭全景，路媽開始說話，鏡頭慢慢向路媽推進，直到中景特寫鏡頭停止。

14 電話機極特寫，路媽握著話筒的手懸浮在話機上，接著掛上話筒。

出片名：三聲有幸。

## Scene 2-1 / 阿正家 / 5顆鏡頭

01（特寫）蛋糕上的蠟燭吹熄。

02（中景，鏡頭向前推進）兩人一左一右坐在鏡頭前，舉手大喊七週年快樂。

03（阿正越肩拍小妍）小妍從身後拿出毛衣，粗魯地為阿正穿上。

04（小妍越肩拍阿正）衣服並沒認真被穿好。

05（略俯角拍小妍臉特寫）一道紅光逐漸映射在小妍面前。

## Scene 2-2 / 阿正家 / 4顆鏡頭

01（全景）從窗戶攝入公寓內，兩人揮舞光劍對砍。

02（手持鏡頭）越肩拍攝小妍第一人稱視角，持劍狂砍阿正。

03（手持鏡頭）越肩拍攝阿正第一人稱視角，不斷抵抗小妍的砍殺。

04（全景）兩個人從室內砍到室外。（直至兩人跑出鏡頭外後仍可聽見他倆

嬉鬧的聲音）

Scene 3／阿正家／4顆鏡頭

01 中景，餐桌被弄得一團亂。

02 俯拍，鏡頭從小妍腳橫移至兩人中央停止，兩人頭頂著頭，直到小妍看向阿正時，鏡頭垂直推進至小妍。

03 低角特寫，透過阿正拍小妍，小妍目光慢慢轉向阿正。

04 低角特寫，透過小妍拍阿正。

Scene 4／電梯內／6顆鏡頭

01 電梯內，樓層號碼跳躍特寫。

02（低角向上至平角）電梯內，阿正的腳包著石膏（向上帶至雙人中景），小妍（左前）阿正（右後）。

03 側面，小妍胸上特寫，她拍打著門，阿正的布偶鬼祟的從右側入鏡。

04 阿正越肩小妍特寫。

05 小妍越肩阿正特寫。

06 阿正的視角看著小妍，小妍全正面注視鏡頭說：小妍，我叫小妍。

Scene 5／阿正家／4顆鏡頭

01 俯拍，阿正臉正面特寫（讓觀眾誤以為是上一場小妍的反應鏡頭）。

02 俯拍，雙人中景，鏡頭慢慢垂直向上拉。

03 低角側面手特寫，小妍正在玩阿正的手指，鏡頭向右遊動帶至小妍臉特寫。

04 低角側面，阿正臉特寫。

Scene 6／醫院大廳／4顆鏡頭

01 全景，透過長廊看見阿正坐在遠處椅子上。

02 鏡頭在阿正左側，特寫阿正的手指模擬光劍互砍，鏡頭向上帶至阿正側臉，阿正因聽見聲響看向畫面右方。

03 走廊遠景，遠處診間外腳剛固定好石膏的男子，志工媽媽正在教男子使用枴杖，接著該男子開始學著使用枴杖行走。

04 鏡頭低角度跟拍石膏腳與枴杖，接著鏡頭向上拍攝阿正側臉，原本的石

膏男此時變成阿正（透過此鏡頭時空轉換到七年前），阿正手機響起，為了拿出口袋的手機，枴杖又不小心掉落在地。

## Scene 7-1 / 醫院大廳 / 7顆鏡頭

01 中景，拍攝小路背，原本阿正坐的位置現在變成小路，小路因聲響看向畫面左方。

02 鏡頭 Steady Cam 跟拍阿正，後方的小路越來越遠。

03 鏡頭從小路右後方推向小路，小路慢慢轉頭，吃驚的看向阿正。

04 鏡頭從小路背後跟拍，他吃力拖著點滴，急迫的追向阿正。

05（特寫跟拍）阿正持枴杖的手，一把被小路抓住。

06 小路越肩拍阿正特寫，他看向小路，右手慢慢放下手機。

07 阿正越肩拍攝小路，小路吃力的看著阿正。

## Scene 7-2 / 醫院大廳 / 4顆鏡頭

01 轉角黑畫面鏡頭橫移出來。

02 鏡頭向後退，從兩人並肩中央拍攝，兩人入鏡至膝蓋構圖。

03 越小路側臉拍阿正特寫。

04 越阿正側臉拍小路特寫。

## Scene 8 / 病房 / 4顆鏡頭

01 越過路媽的背，低角拍攝躺在病床上沉睡的小路。

02 路媽胸上特寫，神情憔悴。

03 路媽手握小路手特寫。

04 路媽坐在病床旁，握著沉睡中小路的手，全景。

## Scene 9 / 路媽家 / 3顆鏡頭

01 全景，路媽神情潦倒地坐在沙發上，家裡一片凌亂。

02 路媽兩眼無神看著前方，接著眼神向下看，鏡頭跟著路媽眼神帶向大腿。

03 俯拍，路媽大腿上有個打好結的繩子。

## Scene 10 / 電話亭 / 7顆鏡頭

01 全景，鏡頭由地面向上帶起，鏡頭緩慢推進。

02 中景，阿正猶豫後翻起筆記本。

03 主觀鏡頭，筆記本內容特寫。

04 側面阿正臉特寫。

05 電話機特寫，阿正的手拿起話筒。

06 投幣口特寫，阿正手將錢幣投了進去。

07 全景，鏡頭緩慢後退，阿正播著電話號碼。

## Scene 11 / 醫院大廳 / 5顆鏡頭

01 阿正的臉特寫，驚嚇，飲料在臉右方。

02 阿正越肩拍攝小妍，小妍頑皮地笑，小妍示意阿正診間方向，鏡頭帶向小妍後方，遠處有個護士在診間外等待。

03 越小妍拍攝阿正，他下定決心後起身離開。

04 全景，阿正和小妍走向遠處診間。

05 鏡頭慢慢向門推進，關門的過程中轉變為慢動作，沉重的關上門。

## Scene 12 / 診間內 / 此場次全為慢動作

01（特寫），全白檯燈，腦部 X 光圖貼了上來。

02 從阿正後腦拍攝醫師說明，接著焦距轉向阿正，隨著阿正目光，攝影機向左 Dolly in 拍攝小妍，最後焦距轉向護士。

03 特寫醫生手中的指揮棒在 X 光片上游移。

04 特寫醫師嘴巴，口沫橫飛的講解病情。

05 特寫護士正在打電腦的手，接著帶向護士的表情，為兩人感到惋惜。

06 阿正的手勾起小妍的手，越牽越緊。

## Scene 13-1 / 阿正家 / 3顆鏡頭

01 一顆炒爛的蛋放在盤子上。

02 中景，小妍一邊大哭一邊炒蛋，很快的又炒了一顆爛蛋丟進盤子裡。

03 越過炒蛋的手拍阿正坐在廚房一角。

## Scene 13-2 / 阿正家 / 1顆鏡頭

01 餐桌上，小妍沒動筷子坐著（鏡頭右），阿正拚命扒飯挾蛋（鏡頭左）。小妍拿起滿盤蛋扔進腳後面的垃圾桶，向後走出畫面。阿正停止動作，

又扒了一口飯，走到垃圾桶伸手進去。

## Scene 14 / 阿正書房 / 6顆鏡頭

01 大盤子特寫，只剩些許蛋渣。

02（全景俯角，鏡頭緩慢迴旋）阿正坐在電腦前一動也不動。

03（特寫俯角）和上顆鏡頭同鏡位，拍攝阿正臉部。

04 拍攝電腦螢幕，游標移到錄音程式點下開始。

05 麥克風側面特寫，嘴入鏡靠近麥克風。

06（全景，低角向後推軌）阿正背對著鏡頭，低著頭。

## Scene 15 / 街景 / 9顆鏡頭

01 全景，斑馬線前，人潮交叉進出，只見小妍站著動也不動。

02 同上，中景。

03 馬路上許多人在講手機（隨機抓）。

04 補習班前面許多穿制服的學生剛下課（隨機抓）。

05 全景，天橋上，小妍。

06 遠景車潮，鏡頭垂直落下，小妍入鏡。

07 中景，Dolly in 小妍，表情呆滯，看著底下的車潮。

08 騎樓內，正面跟拍小妍，小妍大哭，路人側目不斷回頭。

09 遠景，小妍走在大馬路上，從鏡頭右走到左。

## Scene 16 / 阿宅房 / 5顆鏡頭

01（特寫）電腦螢幕，正在播放一個音效檔。

02（中景）鏡頭由電腦後向上拉起，看見阿宅專心注視著電腦。

03（極特寫）阿宅側面眼睛，鏡頭搖向耳朵。

04（特寫）阿宅側面嘴，慢慢靠近麥克風。

05 極仰拍，阿宅慢慢靠近麥克風。

## Scene 17 / 樓梯間 / 3顆鏡頭

01 中景，小妍走上樓梯間，突然停住。

02 拉背拍攝阿正坐在樓梯上，光劍插地，阿正遞出光劍，小妍走上。

03 阿正拉背，小妍快速抽起光劍，朝阿正頭上輕輕一敲。

## Scene 18 / 醫院走廊 / 8顆鏡頭

01 特寫，手機鏡頭視角，阿正穿著手術衣躺在病床上，小妍靠在阿正旁邊快樂自拍，阿正比 Ya。

02 正對鏡頭略仰角，小妍用力地笑，非常用力揮手。

03（鏡頭在病床上拍攝阿正正面），阿正用力地笑，突然將手一推。

04 鏡頭在病床上，類似阿正視角，小妍輕輕向後退。

05（鏡頭在病床上拍攝阿正正面）阿正微笑。

06 鏡頭在病床上，類似阿正視角，小妍越來越遠。

07 小妍的手停留在胸前。

08 小妍背對著鏡頭，鏡頭垂直升起，阿正被醫護人員越拉越遠。

## Scene 19 / 阿正家 / 3顆鏡頭

01 鏡頭從電視背後升起，阿正左（球棒），小妍右（手套），在沙發上加油。

02 越小妍側臉拍阿正，阿正短暫停頓看了小妍一下。

03 越阿正側臉拍小妍，此時開心的小妍好美。

## Scene 20 / 手術室內和手術房外 / 4顆鏡頭

01 仰拍，手術燈強光突然亮起。

02 俯拍，強光映臉，阿正緩緩閉上眼睛前，若有所思往右看，微笑。

03 全景，長廊中只有小妍一人。

04 正面中景，小妍緊握阿正的毛衣，鏡頭裡可見光劍把手。

## Scene 21 / 阿正家 / 3顆鏡頭

重複場

01 特寫，盤子裝著滿滿的蛋。

02 略仰角，中景，小妍怒氣沖沖的臉。

03 略俯角，中景，阿正微笑吃著蛋。

## Scene 22 / 阿正家 / 3顆鏡頭

重複場

01 兩人光劍互砍，小妍跳上沙發攻擊（鏡頭左），阿正在右防守。

02 阿正臉部特寫。

03 小妍臉部特寫。

## Scene 23 / 電梯內 / 4顆鏡頭

01 電梯內，電梯門被打開，垂直光束射進。

02 工人背對鏡頭，將電梯門慢慢打開。電梯裡光線重新照進，小妍在左，阿正在右，兩人手牽著手坐在地上。

03 手牽手的特寫，小妍緩緩抽回自己的手，阿正的手卻突然下定決心似抓住小妍的手。

04 中景，兩人對望。

## Scene 24 / 手術房外 / 2顆鏡頭

01 正面仰角特寫，小妍緊抓毛衣的指縫中看見很多平安符。

02 鏡頭向後推，手術中燈號熄滅，小妍入鏡，她沒有抬頭，繼續維持祈禱。

## Scene 25 / 手術房內 / 1顆鏡頭

01 特寫心電圖上的一條線。

## Scene 26 / 阿正家 / 9顆鏡頭

01 中景，Dolly in 推進空蕩的餐桌。

02 Dolly out 空蕩的廚房。

03 全景，鏡頭房子中央，紙箱與透明箱子堆滿了整個房間，小妍癱在沙發上。

04 全景，月光透過窗戶映射在小妍身上。

05 中景，小妍眼神呆滯，她看向屋內某處。

06 小妍拿著紅色光劍，去碰觸藍色光劍。

07 碰觸藍色光劍特寫。

08 小妍側面臉特寫。

09 全景，小妍癱在地上大哭。

　　手機響起很久，小妍才從口袋裡拿出，靠在耳朵旁邊。

　　（鏡頭始終凝滯不動）

　　（低角，推軌後退）小妍上半身蜷曲，聽著電話。

最後，我們與攝影師強哥約在一間咖啡店，一個鏡頭一個鏡頭鉅細靡遺的討論。

強哥手舞足蹈描述他打算怎麼拍，我也比手畫腳說我想要什麼樣的畫面，廖明毅跟雷孟也提出非常有用的想法。

這個過程異常有趣，我非常享受在其中。

我堅持著我一定要得到的東西，卻也要敞開胸襟接受別人的意見，接受修正。

有時候這是相當兩難的。

如果說，別人的意見比自己好，就大方接受別人的意見，那很簡單。誰不會？

問題是，經常不是誰的意見比較好，而是「不同的意見帶來不同的成果」，而不同的成果意味著不同的風格、不同的說故事方式，沒有誰比較好。

有時候我得認真思考是不是應該放棄某部分自己的特殊偏好，免得拍出來只有爽到自己，觀眾卻看不懂或看得不夠爽。

同樣的，有時候我會忍痛放棄很好的、別人的意見，去堅持自己原本的執念，這時我就要承擔觀眾的視覺經驗會不會真的如我所預期的──我的拍法比較好！答案如果是，那我走運。答案如果不是，靠，我就輸了。

都有的。不管是「聽從別人」或「堅持自己」或「共同折衷」這三種狀況都發生了。

那天下著大雨，四個人腦力激盪，結果誕生了第四稿的拍片分鏡表。

以下便是正式拍片前，導演組聯手完成的分鏡表：

愛到底 之 三聲有幸

分鏡腳本最終稿 2008/09/29（強哥、九把刀、廖明毅、雷孟）

Scene 1 / 路媽家 / 14顆鏡頭

01 黑暗中，一隻手點亮火柴。

02 路媽的背影遮住鏡頭，接著路媽離開，走進廚房，鏡頭推進神明桌上的香。

03 俯拍，路媽將湯端上桌，填滿了四個餐盤的缺口，鏡頭拉高，看見四菜一湯及兩碗白飯。

04 黑暗中，櫃子的門被拉開，路媽的手伸進拿出相簿。

05 老舊的大門，剝落泛白的春聯（現場決定是否拍攝）

06 牆上的掛鐘，十一點三十五分。

07 越肩特寫，路媽翻開大腿上的相簿，鏡頭移動至路媽的眼睛特寫。

08 特寫神明桌上的香，燒了一長段的灰燼還沒斷落。

09 特寫餐桌上的飯菜，早已冷卻。

10 秒鐘特寫倒數十秒鐘直到十二點整。

11 特寫香灰斷落。

12 全景，鏡頭橫移，路媽動也不動坐著，直到電話響起，路媽迅速接起電話。

13 路媽表情特寫，仍拿著話筒的路媽流下一滴淚。

14 出片名：三聲有幸。

Scene 2-1 / 阿正家 / 5顆鏡頭

01 特寫，蛋糕上七根蠟燭被吹熄。

02 鏡頭推進一左一右坐著的兩人，舉手大喊七週年快樂。

03 越肩拍小妍，小妍從身後拿出毛衣，粗魯地為阿正穿上。

04 越肩拍阿正，阿正身上衣服並沒認真被穿好。

05 略俯角拍小妍臉特寫，一道紅光逐漸映射在小妍面前。

Scene 2-2 / 阿正家 / 4顆鏡頭

01 全景，從窗戶攝入公寓內，兩人像絕地武士般對峙。

02（手持鏡頭）越肩拍攝小妍第一人稱視角，持劍狂砍阿正。

03（手持鏡頭）越肩拍攝阿正第一人稱視角，不斷抵抗小妍的砍殺。

04（全景）兩個人從室內砍到室外。（直至兩人跑出鏡頭外後仍可聽見他倆嬉鬧的聲音）

### Scene 3 / 阿正家 / 2顆鏡頭

01 中景，餐桌被弄得一團亂。

02 俯拍一鏡到底，鏡頭從小妍腳橫移至兩人中央停止，兩人頭頂著頭，鏡頭向下移動，轉至小妍側臉特寫。

### Scene 4 / 電梯內 / 2顆鏡頭

01 電梯內，樓層號碼跳躍特寫。

02 電梯內，小妍與阿正一前一後站著，鏡頭由腳部上升至雙人中景，當小妍準備說我是小妍時，鏡頭下降至小妍正面特寫。

### Scene 5 / 阿正家 / 2顆鏡頭

01 俯拍，阿正臉部正面特寫，鏡頭退後，小妍入鏡至兩人中景。

02 鏡頭在小妍右側，平角，先拍小妍玩阿正手特寫，鏡頭帶至小妍臉，接下來的對話過程鏡頭將在兩人中游移，最後停在阿正側臉。

### Scene 6 / 醫院大廳 / 4顆鏡頭

01 全景，透過長廊看見阿正坐在遠處椅子上。

02 鏡頭從阿正左側推向阿正右方，看見遠處路媽與枴杖男。

03 走廊遠景，遠處診間外腳剛固定好石膏的男子，志工媽媽正在教男子使用枴杖，接著該男子開始學著使用枴杖行走。

04 鏡頭低角度跟拍石膏腳與枴杖，看見遠處小路坐在原本阿正的位置，阿正為了接電話而掉落枴杖，焦距對到小路，發現原本的阿正變成小路。

### Scene 7-1 / 醫院大廳 / 3顆鏡頭

01 鏡頭在小路右前方，向小路推進，阿正邊講電話邊從小路身後走過，小路發現阿正聲音與自己一樣，便向阿正方向看去，此時鏡頭已推到小路左前方，焦距對到阿正。

02 鏡頭正面跟拍阿正，後方小路越來越遠。

03 主觀鏡頭，鏡頭向阿正左後方推進，小路的手入鏡，阿正回頭看小路。

## Scene 7-2 / 醫院大廳 / 4顆鏡頭

01 轉角黑畫面鏡頭橫移出來。

02 鏡頭向後退，從兩人並肩中央拍攝，兩人入鏡至膝蓋構圖。

03 越小路側臉拍阿正特寫。

04 越阿正側臉拍小路特寫。

## Scene 8 / 病房 / 1顆鏡頭

01 雙人中景，鏡頭推向路媽，握著小路的手逐漸露出，焦點轉向他倆的手。

### 9場與10場交叉剪接

## Scene 9 / 路媽家 / 2顆鏡頭

01 略俯角繩子特寫，鏡頭後退，帶至路媽中景，路媽將繩子拿起。

02 電話為畫面前景，路媽在後，她拿起繩子後電話響起。

## Scene 10 / 電話亭 / 5顆鏡頭

01 全景，鏡頭由地面向上帶起，鏡頭緩慢推進。

02 中景，阿正猶豫後翻起筆記本。

03 主觀鏡頭，筆記本內容特寫。

04 拍三到四個角度阿正猶豫不決的鏡頭。

05 電話機特寫，阿正的手拿起話筒，焦距轉向投幣口，阿正手將錢幣投了
進去。

## Scene 11 / 醫院大廳 / 2顆鏡頭

01 鏡頭從阿正左後方向阿正推進，像是小妍的主觀，小妍的手入鏡冰了阿
正一下，阿正回頭看小妍。

02 雙人中景，鏡頭在阿正右前方。

## Scene 12 / 診間內 / 6顆鏡頭

01 半圓軌道，特寫，利用捕捉的方式移動拍攝。鏡頭從 X 光片開始，當指
揮棒入鏡之後，鏡頭搖向小妍，軌道開始走。

02 同上，反方向移動再拍一次。

03 同上，三人全景。

04 特寫醫生手中的指揮棒在 X 光片上游移。

05 特寫醫師嘴巴，口沫橫飛的講解病情。

06 阿正的手勾起小妍的手，越牽越緊。

## Scene 13-1 / 阿正家 / 2顆鏡頭

01 特寫，炒蛋過程。

02 鏡頭在小妍右側，拍雙人中景。

## Scene 13-2 / 阿正家 / 1顆鏡頭

01 餐桌上，小妍沒動筷子坐著（鏡頭右），阿正拚命扒飯夾蛋（鏡頭左）。小妍拿起滿盤蛋扔進腳後面的垃圾桶，向後走出畫面。阿正停止動作，又扒了一口飯，走到垃圾桶伸手進去。

## Scene 14 / 阿正書房 / 3顆鏡頭

01 大盤子特寫，鏡頭拉起帶阿正臉，鏡頭推進，電腦螢幕出鏡。

02 鏡頭推進，越過阿正往螢幕前進。拍攝電腦螢幕，游標移到錄音程式點下開始。

03 麥克風側面特寫，嘴入鏡靠近麥克風。

## Scene 15 / 街景 / 9顆鏡頭

01 全景，斑馬線前，人潮交叉進出，只見小妍站著動也不動。

02 同上，中景。

03 馬路上許多人在講手機（隨機抓）。

04 補習班前面許多穿制服的學生剛下課（隨機抓）。

05 全景，天橋上，小妍。

06 遠景車潮，鏡頭垂直落下，小妍入鏡。

07 中景，Dolly in 小妍，表情呆滯，看著底下的車潮。

08 騎樓內，正面跟拍小妍，小妍大哭，路人側目不斷回頭。

09 遠景，小妍走在大馬路上，從鏡頭右走到左。

## Scene 16 / 阿宅房 / 3顆鏡頭

01 中景拉背，鏡頭向阿宅推進。

02 前景是鬆焦的麥克風，後景是阿宅，接著焦距轉向麥克風，阿宅一把將它拿走。

03 阿宅側面嘴特寫，慢慢靠近麥克風。

## Scene 17 / 樓梯間 / 3顆鏡頭

01 中景，小妍走上樓梯間，突然停住。

02 拉背拍攝阿正坐在樓梯上，光劍插地，阿正遞出光劍，小妍走上。

03 阿正拉背，小妍快速抽起光劍，朝阿正頭上輕輕一敲。

## Scene18 / 醫院走廊 / 7顆鏡頭

01 特寫，焦距先在手機上，接著對到他倆臉上，接著小妍從右方出鏡，阿正被拉走。

02 鏡頭在阿正後腦，拍小妍正面，當阿正被拉走時，小妍隨著阿正的方向走到走廊中央。

03 中景，小妍用力地笑，非常用力揮手。

04 鏡頭在病床上拍攝阿正努力揮手。

05 鏡頭是阿正視角，拍小妍離自己越來越遠。

06 特寫，小妍的手停留在胸前。

07 小妍背對著鏡頭，鏡頭垂直升起，阿正被醫護人員越拉越遠。

## Scene 19 / 阿正家 / 3顆鏡頭

01 鏡頭從電視背後升起，阿正左（球棒），小妍右（手套），在沙發上加油。

02 越小妍側臉拍阿正，阿正短暫停頓看了小妍一下。

03 越阿正側臉拍小妍，此時開心的小妍好美。

## Scene 20 / 手術室內和手術房外 / 3顆鏡頭

01 仰拍，手術燈強光突然亮起。

02 俯拍，強光映臉，阿正緩緩閉上眼睛前，若有所思往右看，微笑。

03 全景，長廊中只有小妍一人，鏡頭推進至小妍正面特寫。

## Scene 21 / 阿正家 / 2顆鏡頭

重複場

01 略仰角，中景，小妍怒氣沖沖的臉。

02 略俯角，中景，阿正微笑吃著蛋。

## Scene 22 / 阿正家 / 3顆鏡頭

重複場

01 兩人光劍互砍，小妍跳上沙發攻擊（鏡頭左），阿正在右防守。

02 阿正臉部特寫。

03 小妍臉部特寫。

## Scene 23 / 電梯內 / 3顆鏡頭

01 電梯內，電梯門被打開，垂直光束射進。

02 低角中景，光線射進電梯裡，兩人手牽著手坐在地上。

03 手牽手的特寫，小妍緩緩抽回自己的手，阿正的手卻突然下定決心似抓住小妍的手。

## Scene 24 / 手術房外 / 2顆鏡頭

01 正面仰角特寫，小妍緊抓毛衣的指縫中看見很多平安符。

02 鏡頭向後推，手術中燈號熄滅，小妍入鏡，她沒有抬頭，繼續維持祈禱。

## Scene 25 / 手術房內 / 1顆鏡頭

01 特寫心電圖上的一條線。

## Scene 26 / 阿正家 / 約7顆鏡頭，確定房間場景後再決定

01 全景鏡頭推進，鏡頭在空房子中央流動，紙箱與透明箱子堆滿了整個房間，小妍癱在沙發上。

02 全景，月光透過窗戶映射在小妍身上。

03 中景，小妍眼神呆滯，她看向屋內某處。

04 小妍拿著紅色光劍，去碰觸藍色光劍。

05 碰觸藍色光劍特寫。

06 小妍側面臉特寫。

07 全景，小妍癱在地上大哭。

　　手機響起很久，小妍才從口袋裡拿出，靠在耳朵旁邊。

　　（鏡頭始終凝滯不動）

　　（低角，推軌後退）小妍上半身蜷曲，聽著電話。

　　結束時鏡頭停在光劍。

　　為什麼我要將三個階段的分鏡表都列出來，理由還是一樣。

　　這是一本非常紮實的「創作書」，我想跟許多對創作有興趣的讀者分享一部電影誕生的詳盡過程，每個鏡頭概念是怎麼演化的、場景是如何化約折衷、故事精神是如何死命堅持保持原狀出來的。

　　只要有耐心，大家都可以慢慢從這些分鏡表中慢慢推敲出來。

　　即使是一部僅僅二十四分鐘的短片，它的誕生依然很不簡單，絕對不是我一個導演可以成就。

　　我的導演組，很棒。

# Chapter 19.
## / 排戲是很好的暖身

　　第二件事，「排戲」是一定要的。

　　排戲可以幫助演員培養默契，尤其是演情侶，不能一點感覺都沒有。感覺要培養的嘛。排戲時雙方把戲的感覺先喬了一遍，正式來的時候更可以節省現場拍戲很多很多的時間。

　　時間緊迫。

　　在拍戲前的記者會上，我才第一次遇見范逸臣（那時還發生了詭異的演員鬧雙胞事件，懶得再寫一次那種澄清文了，總之請見：http://www.wretch.cc/blog/Giddens/7154027，我的網誌寫得很清楚啦。）

　　記者會一結束，我立刻約小范與雅妍一起到附近的 FRiDAY'S 餐廳吃飯、兼讀本……

　　所謂的「讀本」，就是我從頭解釋一遍劇本給他們聽，說一說我對他們演出所屬角色的方式有什麼看法、以及角色的情感層次等等。

　　我哪裡有讀本的經驗啊？這件事從沒做過（在之前也沒聽過讀本這個名詞），可我對自己的故事相當了解，也很有自信（靠，我很久以前還在周杰倫面前比手畫腳說過故事咧！），所以就用很自我的方式將故事從頭到尾好好說了一遍。

小范當紅，還是很虛心地聽著素未謀面的我說故事。真的令我印象深刻。

雅妍明明演出經驗超豐富，還是非常尊重很嫩有夠嫩超級嫩的我，認真地聽著，也不會因為跟我很熟就給我瞎吵鬧。

這兩個人都有大牌的理由，卻都給了我很好的、初次當導演的美好感受。

後來我們借了雷孟朋友的個人攝影棚當排戲的場地，排了兩次戲。(有這種朋友真好耶！我怎麼都沒有這種朋友！)

如同「讀本」我是初體驗，「排戲」我更是想都沒想過。

當導演一定要對自己「想要的東西」很有想法，才能理直氣壯地去「要求」很多事情……乃至所有的事情，就靠著我在腦袋裡自己拍過好幾遍的〈三聲有幸〉想像版，我向雅妍和小范提出我的看法，告訴他們什麼樣的表演是我希望在大銀幕上呈現的，哪一些他們自由發揮即可。

一開始還有點害羞、有點不知所措，不過我媽生了一張厚臉皮給我，慢慢排戲就上手了，雅妍跟小范也很大方地跟我分享他們想要採取的表演方式、以及背後的理由。

有時小范跟雅妍會據理力爭地、卻又委婉地反駁我，這點我要認真謝謝他們也教了我很多。

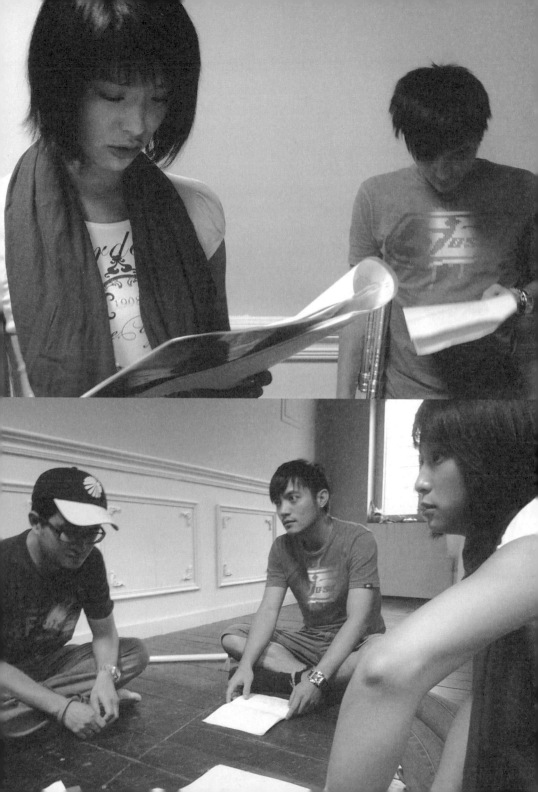

這兩次排戲讓我收穫最多的，是雷孟教了我很多關於「表演」的事。

比如說，電影的銀幕很大、觀眾進電影院都是做好準備全神貫注地看這個作品九十分鐘，而電視的螢幕很小，觀眾在家裡看電視劇的時候都是很放鬆、也許還會一邊大聲跟家人朋友討論劇情。

由於螢幕大小跟觀眾心態都不大一樣，演員在表演的方式會有一些技術上不盡相同的地方。電影演員只要自然演出、細微的一舉一動都會吸引觀眾的注意力，所以臉部表情、跟聲音表情都不需要像電視劇一樣誇張。

在對白的設計上，電視劇演員常常將他的行動理由用「語言」直接說出來，因為怕觀眾一時之間會看不懂，比如很有名的三立電視台的〈台灣霹靂火〉好了，劉文聰要對付一個人，絕對不會直截了當地去行動，一定要邊說狠話邊做，即使表面上不說話，也會大刺刺地「用旁白說出該角色的內心話」，務必要讓觀眾知道他的內心世界長什麼樣子。

會有這樣的設計，不是電視劇的編劇白痴，也不是觀眾白痴，而是一種連續劇文化——編劇跟導演總得照顧到一些昨天忙著約會沒看到上一集的人、也要照顧加班晚回家漏看前面半小時的人，更重要的是，要讓觀眾看得輕鬆，所以表演方式也是盡量「直白」的好。

而電影演員就是在九十分鐘內、觀眾聚精會神下去表演，即使演員不將他的內心話說出來，觀眾也能夠從劇情的進展、演員臉部的肌肉牽動，去理解、解讀出該角色的行動邏輯。

當然以上都有特例。

總之不同的戲劇形式，不同的表演方式，讓我恍然大悟了很多事情。

這只是雷孟教會我的東西之一。

廖明毅在排戲的時候，會拿著 DV 攝影機從旁直接拍下整個過程。排戲中間休息的時候，他會放幾遍給我看，告訴我電影最後拍出來的畫面有哪幾種可能。我們根據實際拍下來的東西討論分鏡。

說實話，廖明毅絕對是個蠻臭屁的新銳導演，可是他很尊重我這個不厲害的新新導演想要的東西，他只給建議，不給一定要採用的壓力。

排戲結束，我飛美國，照樣跟我哥去聖地牙哥。

晚上回旅館，我收雷孟寄過來的信，看看劇組找到的場景進度。

誇張的是，為了到時候可以專心導戲，我每天都寫滿五千個字的《後青春期的詩》
再上床睡覺。輕鬆地玩，可也規律地寫作。

　　等我回到台灣，《後青春期的詩》已經寫了一大半。沒有後顧之憂了。

　　至於我的第一部電影⋯⋯

　　場景準備好了。

　　配樂也找到人了。

　　排戲也順過兩次了。

　　所有的一切與一切，就等我喊下第一聲⋯⋯

[ Action！]

## Chapter 20.
/
# 超挺我的臨演大軍

開拍的第一天是十月九日。

這一天小范還在馬來西亞表演，所以我們先拍雅妍的獨角戲。

中午傾盆大雨一直一直下，下得我心裡發寒。
幸好這雨下到傍晚就很識相地自動停止，之後就露出讓人放心的大太陽。

晚上五點，從西門町靠近補習班大街的襄陽路開始拍，這一場外景戲有很多臨時
演員參與，當作人來人往的「氣氛」。
我得感謝好友該邊先生，他用很多的微笑幫我管理好這一些臨演弟弟與妹妹，
這些臨演們都是衝著賣我面子來的，可我事先說過真正拍戲時我很可能沒時間跟
大家哈啦，請他們見諒。

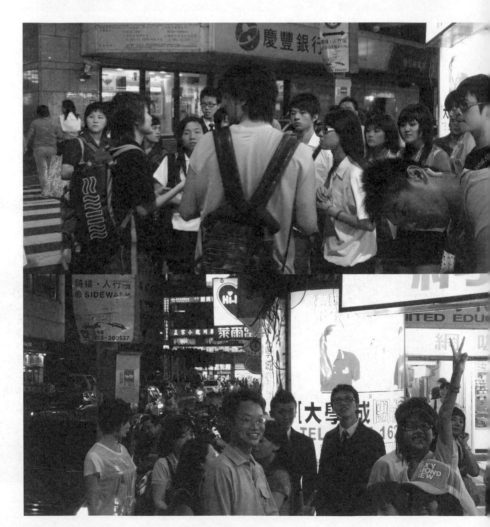

我也跟副導 Seven 說，拜託一下，千萬不能兇這些臨演，如果他們不小心犯了錯就好好地講，比如他們拿起手機偷拍明星，也不要用罵的，委婉勸戒就可以了。畢竟這些人都沒有拿錢，而是秉著想參與、想幫我的熱情才來的，意義大有不同。

「沒問題，了解。」副導 Seven 保證。

話說副導 Seven 是拍戲那幾天，我一看到，就備覺安心的人啊。

我早早就到了現場，大家正在吃便當，我到處走來走去，跟攝影師強哥打招呼、跟一大群嘻嘻哈哈的臨演們說個嗨、跟雷孟和廖明毅說：「喔喔喔喔喔！」

我一直難掩心中的興奮，可是也不曉得有什麼事可以做。

等到器材組將攝影機架好，燈也打好，我開始向副導演 Seven 說明我想要臨演怎麼個動來動去法，於是 Seven 與場務鳳梨（鳳梨長得很像電腦遊戲裡的武打角色）、場務冠華開始將臨時演員們編組、講解怎麼聽口令走位，避免不同的鏡頭都帶到同一批臨演，免得穿幫。

而我坐在暫時代替導演椅的木箱子上（那一天我第一次知道有導演椅這種聽起來很酷的東西），眼睛盯著導演專用的、即時從攝影機傳送畫面過來的小螢幕。

「哇，有點酷耶。」我瞇起眼睛。

小螢幕上除了畫面，還有底片的相關數字資料（我看不懂），劇組在螢幕底下貼了一條黑色膠帶，讓螢幕的畫面比例更接近電影銀幕的超寬銀幕規格，也就是最後的成像。

个過黑色膠帶畢竟沒有徹底遮住那一串惱人的數字資料，此後，我養成了用一根食指架在眼前，遮住畫面多餘的部分，瞇起右眼，想像著觀看電影感覺的習慣。

需要雅妍的時候還沒到，她還在另一處等待。

我要先拍臨演的戲。

這可能是很基本的幸運吧？我這一部電影還真的是從最簡單的鏡頭開始拍起。

「導演，準備好了嗎？可以開始拍了嗎？」副導 Seven 站在我身邊。

「嗯啊，大家好了就開始吧。」我科科科笑著。

老實說，說一點也不緊張是太假了，不過我的緊張只佔了我心理狀態的十分之一不到。大部分我都忙著高興，應該是天生的白爛吧。

「那導演，你要自己喊 Action 還是……找個人幫你喊？」副導 Seven 蹲下來。

「是要喊 Action 還是喊開麥拉啊？」大家都在等我，我還很天真地問。

「都可以，看你高興。」副導 Seven 很有耐心地解釋：「如果你只喊開始也可以，反正就是讓我們知道要拍了，就可以了。」

這樣啊……

喊 Action 好像聽起來比較有氣勢吼？

「啊，我自己喊 Action 好了。」

我躍躍欲試，摩拳擦掌說：「我的第一部電影，第一聲 Action 當然要自己喊啊！」

「了解。」副導 Seven 點點頭，問：「那要臨演先走位一次嗎？還是直接正式來？」

「不用走位吧？直接就給它正式來好了。」我竟然說出這麼恐怖的話。

於是副導 Seven 站起來指揮溝通。

雷孟跟廖明毅蹲在我旁邊，絲毫沒有平常的白爛表情，一臉嚴肅。

我全神貫注，深深深深呼吸，醞釀著喊 Action 的最大肺活量。

副導 Seven 大聲說：「大家準備，正式來，正式來。臨演準備……開機。」

攝影師強哥準備好，沉默地點點頭。

看到強哥點頭，我立刻充滿朝氣地大喊：「Action ！」

我這一喊，劇組十幾個人都瞠目結舌看向了我。

「？」我的表情充滿了問號。

緊接著，攝影助理尷尬地喊了好大一聲、我無法拼音出來的字。

副導 Seven 忙喊：「Action ！」

負責引導臨演走位的劇組發出指示，臨演們開始走來走去。

什麼啊？我怎麼看不懂？

不過攝影機的的確確已經開始拍了，廖明毅趕緊拉著我，要我專心盯著螢幕看。

我暫時忘記了剛剛喊 Action 為什麼會引人側目。

「夠了嗎？」廖明毅隨口問。

「差不多了。我喊卡？」我有點緊張。

「對啊。」廖明毅點點頭。

「那……卡！」我大喊。

這一聲總算是喊對了，這個鏡頭也沒什麼問題。

此後，就是一連串的出糗。

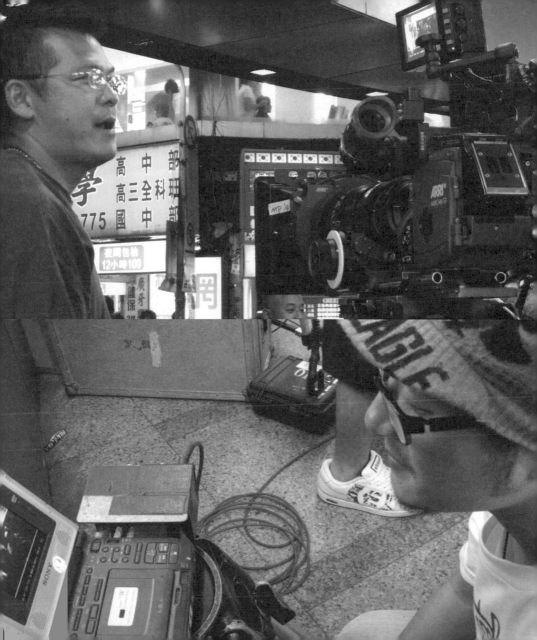

　　大半個晚上我喊的「Action」全都喊錯了位置，受到驚嚇的劇組往後看了我好幾次，每次大家的臉上都寫著：「搞屁啊？」

　　我到很後來才搞清楚，原來我要等攝影助理喊那青天霹靂的一聲後，攝影機啟動，我才能緊接著喊：「Action ！」這個先後次序，實在是當導演基本工作中的基本，可是我⋯⋯完、全、不、熟、悉！

　　後來在拍好幾個鏡頭前，我都很努力地想掌握喊 Action 的關鍵時刻，不想出糗的代價，就是弄得自己很緊張，無法專注在我更應該做的事⋯⋯

　　「幹，廖明毅你來幫我喊 Action 好了，我要專心看螢幕。」我轉頭。

　　「好啊。」廖明毅一口答應，反正他駕輕就熟。

　　唉，從此我就一聲帥帥的 Action 都沒有喊過了。

　　身為我熱情的讀者們，他們當無錢可拿的臨演實在當得很不錯，沒有人抱怨，沒有人苦著臉，來來回回走了好幾遍都很有耐心，更棒的是，他們好像很享受當路人走來走去，感覺樂在其中。

　　謝謝！

　　就在換場景拍攝的時候，我逮了個空檔跟大家合了好幾張照。

　　雖然我不是偶像也不是明星，還是希望他們有個美好的回憶。

　　「繁華的城市即景」拍好後，我需要親愛的女主角雅妍了。

　　於是雅妍跟著她的經紀人怡辰姐、還有我的經紀人曉茹姐一起出現。

　　「看！那是賴雅妍耶！」

　　「賴雅妍好正喔！天啊好正喔！」

　　「對啊，本人比電視上還要漂亮耶！」

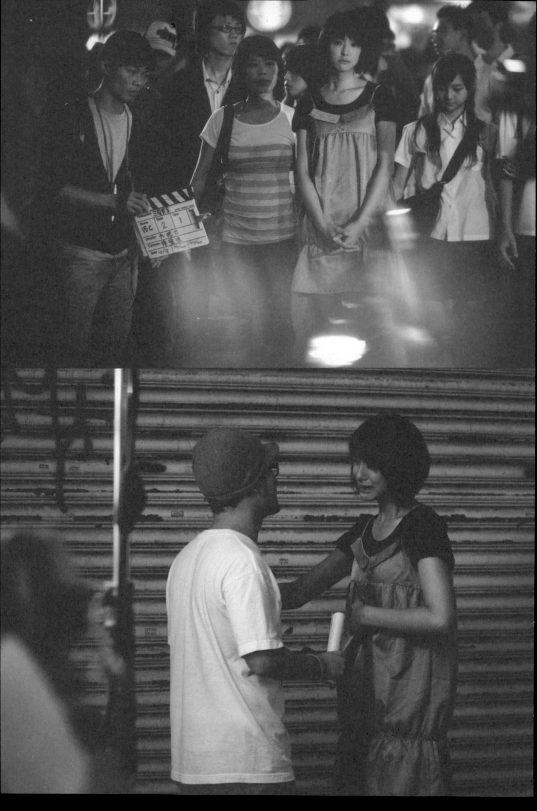

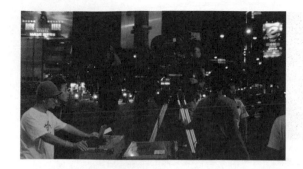

臨演們的讚嘆聲此起彼落。

我們準備拍她在城市各個角落邊走邊哭、乃至大崩潰的戲。
臨演們都很「敬業」，完全沒有去打擾雅妍培養情緒。

值得一提的是（哪裡值得一提！），在一場中華路人來人往的斑馬線上、雅妍茫然過馬路的戲裡，有一個站在雅妍身邊的五星級女臨演超可愛的，當她穿著高中制服、挽著男朋友過馬路時，我跟雷孟得花很多的精神集中力，才能把心放在導演上。

哇，我真的是很扯，第一次當導演竟然還有強大的眼角餘光看正妹！

回想起來，我會漸漸愛上導演這一件事，其實受了雅妍很大的鼓勵。
短短二十幾分鐘的電影，雅妍的戲，需要哭哭很多次，可是雅妍又不是水龍頭，也不是馬桶，說哭就可以哭。

不，應該說，哭有很多種表演的方式，跟這個角色「為什麼哭」大有相關。比方說，養了十幾年的狗死掉了，跟用全部退休金都拿去買雷曼兄弟的連動債，平平都要哭，可兩種哭法應該很不一樣才對。

如果要雅妍很快就哭出來，哭的形式不拘，應該很容易，可是那種「哭的樣子」不見得就符合我想要角色表現出來的樣子。

所以雅妍不會亂哭，而是用心慢慢培養情緒。

西門町的騎樓上，我需要雅妍痛快的嚎啕大哭，越崩潰越好。
「好啊，你陪我。」雅妍說。
「？」我有點訝異。
「陪我哭。」雅妍走到人少的地方。

的確，這時就該我這個「傳說中非常容易逗女孩子哭」的魔王出場了。

大家遠遠地站開，讓我一個人陪雅妍慢慢聊天。

大部分的時候我聽，偶爾才說一、兩句話。

情緒慢慢點燃後，雅妍開始一把眼淚一把鼻涕，這時候……

「你看你，把我弄得很醜！你看鼻涕都流出來了。」雅妍哭哭。

「那這樣吧，我陪妳流鼻涕。」我猛力用手指一壓，快速擤出一楨超巨大的鼻涕，說：「等到妳這一場戲拍完了，我再跟妳一起擤掉。」

嘿嘿，這時候就要講義氣啦！

「導演，正式來嗎？還是先走位？」副導 Seven 問。

「我覺得雅妍的情緒剛剛好，花時間走位怕走到眼淚都沒了，我看……我們撞撞看，正式來吧。」我說。這句話之後也變成我最基本的拍片態度。

於是雅妍不斷在騎樓裡來來回回地哭，我的鼻孔吊著鼻涕陪著她拍。

雅妍很辛苦的。

因為每一次雅妍都哭得很好，可是有時攝影師強哥運鏡不大順，或是臨演的走位不理想，甚至──他媽的還有一個非常奇怪的老人，在正式拍片時給我亂入、黏在雅妍後面走，口中還一直亂罵：「哭什麼？哭什麼？是在哭什麼？神經病……」

奇怪的路人毀了一場好戲，只好又重來。

騎樓下的崩潰戲結束，臨演也在我的不斷鞠躬下笑著解散。

「首映，或特映，一定會招待你們去看的！」我用力保證：「還有，我也會請小范跟雅妍合寫一張卡片送給大家，到時候再寄給你們！謝謝！」

一群正妹走了，可是還有一個六星級正妹的戲還沒結束。

劇本中，雅妍形單影隻、走在天橋上的哭戲，至為重要。

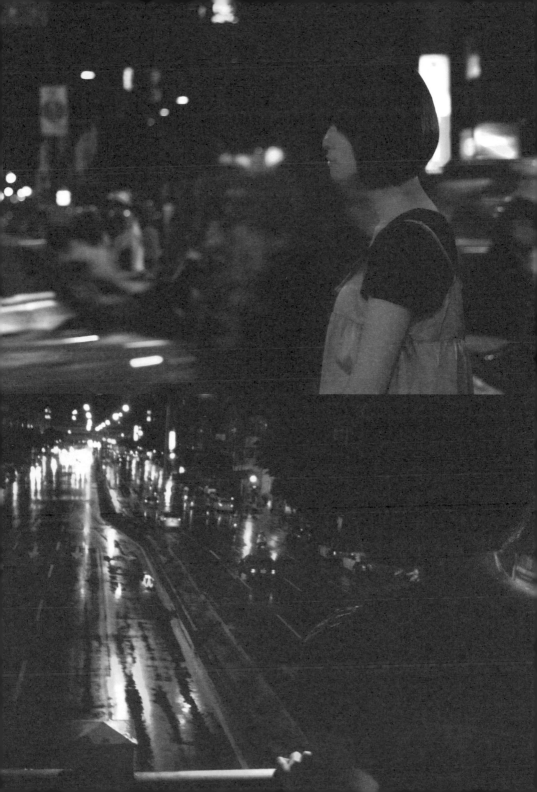

原本這一場戲，我是希望劇組可以弄來一台噴水車，朝天狂噴，製造出下雨的天氣，更能烘托出雅妍悲傷的情緒。

　　但……

「水車很貴。」當初製片小枚淡淡然地說：「不過要，也是可以。」

「不是跟消防局拜託一下、借一下就可以了嗎？」我大驚。

「哪有那麼好，水車租一台要五千塊。」小枚用眼神打了我的頭一下。

好吧。

那就算了。

　　我算了。

老天爺也不打算袖手旁觀。

　　天橋上，雨開始飄。

「上天贊助了我五千塊錢。」我感動地看著天空：「喔！好神！」

剛剛不能下雨的戲，天氣好得很。

現在希望能下雨卻沒錢買雨的戲，夜空卻裂了一條水縫。

「遇水則發，遇水則發，很好啊。」副導 Seven 總是很讓人安心吶！

　　軌道鋪好了。

攝影機準備妥當。

燈光也很完美。

　　我跟雅妍看著天橋下的車水馬龍。

有一搭、沒一搭地聊著。

　　其實我有點慶幸，如果雅妍是一個「很油」的演員，她想哭就哭，不用我幫忙，我就沒辦法了解演員情緒的培養不見得有一個完整的過程，但那是一種「陪伴」的感覺。

　　也很慶幸雅妍是信賴我的。在我幫助她進入情緒時，她說了比平常厚實很多的話，讓我有機會多了解正妹的內心世界。

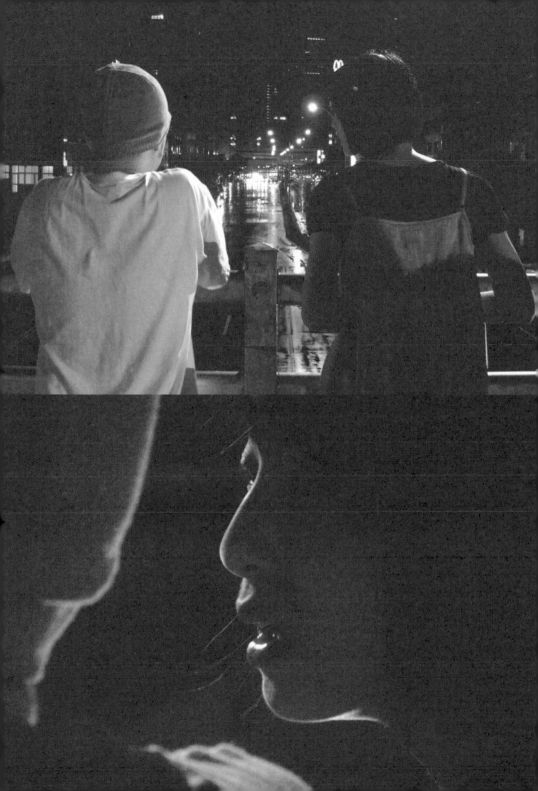

雨珠落在半空中，被急促的車燈反射得閃閃發光，又冷，又迷人。

「妳說好，我們就開始。」我咬著吸管。

「好。」雅妍淡淡地說。

飄雨中的雅妍，寂寞得很美。

收工的時候，廖明毅、雷孟跟我，幫忙收拾沉重的攝影機軌道才回家。

那晚真是不該坐雷孟的車回永和。

都已經很累了，竟然還迷路，囧。

當我打開蓮蓬頭，將熱水淋在我頭上的時候，已是三點。

隔天六點，準時在新莊樂生醫院新大樓集合，我倒在床上卻久久無法入眠。

今天晚上我連 Action 都喊不好，唯一做對的事，只有讓雅妍安心哭哭。

明天，可是一場又一場的感情重頭戲，結結實實……

我閉上眼睛。

「不睡，明天一定會死。」

# Chapter 21.
## 緊張死我的海角國宴

十月十號，國慶日。

一大清早，我跟廖明毅昏昏欲睡地搭著車神雷孟的車，來到新莊的樂生醫院。

計算起來，劇組所有人都只睡了三個小時不到，甚至更短，一來到拍戲現場（整層沒在使用的樓都租給我們了，真的很棒，如此一來就不會打擾到病人了），大家先吃早餐，開始各忙各的。

這一天前來支援的臨時演員少很多，不過大多是極為精銳的正妹部隊，因為我要她們扮演的對象是「護士」。

在電影的世界裡，護士豈有不正的道理！

我的好友該邊從來沒放棄過幫我照顧正妹的工作，於是他也來了，今天他還飾演一個擁有台詞、並擁有特殊道具（枴杖）、加上能夠跟靜美姐有對手戲的超級臨演！

除了該邊，我的另一個好朋友老曹也帶著他的漂亮女友（老曹配不上他的女友，所以他都照三餐下藥，唉！）來支援臨演的陣容。老曹的女友正好原本就是個專業的護士（所以老曹真的配不上她，所以他下的藥越來越重），演起來得心應手。

常看報紙的話，就知道港台兩地拍戲前都要認真拜拜。

可昨天我們第一場戲是外景，拿香拜拜起來頗不方便，所以我們將正式的祭祀乾坤大挪移到今天早上，由靜美姐領著大家一起拿著香、朝四方拜拜。

說到拜拜，身為導演，拍戲前兩個禮拜，我一遇到廟就進去拜。

每次我都相當虔誠地跪著，跟神明說：「弟子柯景騰，是個作家，筆名叫九把刀，現在要開始拍人生中第一部電影，電影名字叫〈愛到底〉，也叫〈三聲有幸〉，這部電影非常好，可以幫助看電影的人更加珍惜身邊所愛的人、孝順父母、珍惜生命，希望老天爺多多幫忙，讓劇組拍戲順利……」

希望得到老天爺的垂愛，讓戲拍得又順又好。

拜好後，就開始了非常吃重的一天。

第一場戲，是小莫（莫子儀）跟小范坐在醫院大廳的對手戲，也是第一場擁有對白的戲（比起來，前一天真是導演初體驗）。

繼昨天我一聲 Action 都沒喊對的窘境，我正式請副導 Seven 幫我喊到底。

「好，那我就幫你喊。」副導 Seven 看起來相當有自信。
「拜託了，我真的沒辦法喊對時機。」我一臉的囧。
於是就統統由副導 Seven 幫我喊個夠。

很快，副導 Seven 好像跟我建立起一個默契。
全場準備得差不多時，副導 Seven 會謹慎地看著我：「導演，可以了嗎？」
「好。」我說。
副導 Seven 確認現場的每個狀態後，會跑到攝影師旁邊再做一次確認。
一切就緒，副導 Seven 會望向收音師：「大家安靜，正式來了！楊師傅。」

來自杜篤之班底、負責現場收音的楊師傅會喊：「Speed ！」開始收音。

接著副導 Seven 會喊：「三、二、一……Camera ！」提示攝影師開機。

攝影助理會大嚷一聲：「Rolling ！」表示底片已經開始捲動。

此時呢，就是該導演喊開動了，於是副導 Seven 看向很蠢的我。

這時我就會做出一個自己覺得帥死了的「忽然握拳」動作。

「Action ！」副導 Seven 代替我，喊了這個超帥的字眼。

幸好最低程度我還是有那個「握拳啟動」的姿勢，讓我有點覺得，雖然我不懂得喊 Action，但還是有跟著 Seven 一起帥到啦。

到了這一天某個時刻，我總算才聽明白整個快來快去的 Action 過程啊。

別人怎麼拍戲，我不清楚也沒研究過，但我自己的流程大概都是這樣：

雖然攝影師強哥、廖明毅、雷孟跟我四個人，對於分鏡已經完整討論過一次，也寫出了第四版本集體創作的分場分鏡表，可是到了現場，看到了真正的場地狀態與限制，就得立刻做出調整。

我會先告訴強哥，無論如何這一場我一定要得到的幾個鏡頭（最終畫面結果）。

強哥既然叫強哥，當然很強啊，他會比手畫腳告訴我他打算怎麼運鏡，以及如何在這些運鏡中剛剛好得到我要的畫面，又會多了哪一些東西。

強哥比畫完了，不會問我可不可以，因為他很有自信。

「好，謝謝強哥。」我幾乎都這麼說。

我也很期待，在確認要到了所有我希望的效果之餘，在進剪接時，也能夠見識到強哥貢獻出來的技術力。那是強哥的創作。

管鏡頭的廖明毅會用比較堅定的語氣告訴我，如果等一下還有時間，要不要請強哥多拍另一種運鏡的方式。這個方式當然就是廖明毅想要的方式——所以我都叫廖明毅自己去跟強哥要他的「加場」。

說來不好意思，我有點怕強哥煩啊，所以都讓廖明毅去挨罵哈哈。

雷孟則會跟我討論演員的演出，常常告訴我沒注意到的一些表演細節，確認剛剛的演員演出是不是我想要的。

有時候雷孟的提醒會讓我整個驚醒，有的時候會換來我一句滿不在乎的話：「是喔？我覺得還不錯的啦。等一下我們從另一個鏡頭重拍，到時候再來一次就會有更多選擇啦！」

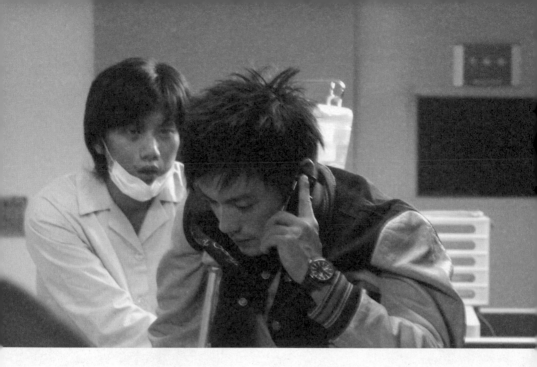

這樣的四人運作，我還蠻樂在其中。

小莫的演技很飽滿，底子紮實。

唯一的缺點應該是，小莫飾演的是癌末的病人，在長期接受化療的情況下，就算不剃光頭，頭髮應該掉得差不多才是。

但小莫正在軋一場舞台劇，沒道理剃光頭配合我，何況他是友情演出，我哪有那個臉把他的頭髮剃光光。

小范的柺杖行走戲演得很有趣味。

我非常會寫白爛低級的生活化對白，特別是這一句：「他媽的我都掰咖了，你還叫我幫你買什麼娃娃送你馬子，靠，你乾脆射在裡面自己送好啦！」

小范沒有排斥，運用的聲音語言也很自然，有時他還會自己加一點喃喃碎語，讓對白的精神更貼近一點。

比較白痴的是，說過了我啟動 Action 的代替動作是「用力握拳」。

而結束一段落的拍攝時，大家都知道該喊：「卡！」

我有時也會喊，不過有時候我也會來個帥帥的「用力握拳」表示結束。

副導 Seven 看了，便會幫我大喊一聲：「卡！」

有一次，我在小螢幕前看到小莫跟小范的對手戲演得真好，不管是演員演出、還是強哥的鏡頭運動，都非常的棒，只要再過幾秒，這一段就能夠盡善盡美地完成。

蹲在我旁邊的雷孟不住地微微點頭。

我也很滿意，當下忍不住讚嘆地握緊拳頭……

這一握，站在旁邊等候指示的副導 Seven 立刻大喊：「卡！」

雷孟跟我都嚇了一大跳，呆呆地看著 Seven。

副導 Seven 察覺事情不妙，忙問：「怎麼了，導演不是握拳要卡了嗎？」

我苦笑：「靠腰，我是覺得演得超棒啦哈哈……」

其實根本就是我太白痴啊！！！

我不是一個謙虛的人，更不是一個假裝謙虛以便討好人的人。

不過我對拍電影這一件事，真的沒有一點自大的心態。

平常我就不會擺架子給誰看，拍電影更沒資格裝厲害，裝酷也裝不起來。

通常我只是喊：「卡。好，這一段可以。」

如果我覺得拍攝的效果很不錯，就會喊：「卡，好，太棒了！」

對於該在什麼時機喊卡，我有很白痴的地方，也有自己一套浪費底片的邏輯。

有幾次，我都放著演得好像不大順暢的戲，照樣拍完。

廖明毅終於忍不住問我：「剛剛那一段可以用嗎？」

我沒有多想：「只有中間一段也許可以用吧。等一下再來一次。」

廖明毅很嚴肅地說：「九把刀，如果你覺得這一段不能用，還是有什麼地方出錯，就要當機立斷喊卡，這樣底片才不會浪費太多。」

「可是，就只剩下一些些的時候，我會想讓他們演完。」

「為什麼？」

「我不會只拍一個角度啊，而且我們不是會事後剪接嗎？只要這一段有一個地方拍得不錯，在剪接的時候就有多一點選擇。」

「……」

「如果完全不能用我就會卡掉啦。」我笑笑。

「嗯，你自己斟酌。」廖明毅也沒逼我。

我們之所以要省底片，除了底片真的很貴之外，還有就是星皓電影公司提供我們的底片是固定的量，拍超過了，不夠用，就要劇組自己貼錢再買。

廖明毅跟我有個共識，如果精準控制底片的消耗，到最後一天拍戲，我們就可以

用「真正的慢動作格數」，去拍一段慢動作的戲──意思就是，用兩倍的底片，去拍一段正常進行的劇情，製造出慢動作的感覺。

在那之前，所有省下來的底片，都有被省下來的意義。

縱使我有浪費底片的嫌疑，但，我也有因為想精準節省犯下的錯誤。

常常，我在拍到了自己想要的完整畫面後，會快速地自己喊卡，或用握拳通知副導 Seven 喊卡。

後來雷孟語重心長地跟我說：「九把刀，如果你覺得這一段已經拍夠了，就多等一下下再喊卡。」

我有點訝異：「不是要省底片嗎？那些接下來拍到的畫面我確定不會用到啊，趕快喊卡不是比較省嗎？」

「如果我們有多拍到兩、三秒的話，對後製的剪接會方便很多。」雷孟解釋。

「是喔……」我皺眉，說：「好啦，我會盡量忍耐的。」

當時我真的是聽不懂雷孟話中的意思（所以我想現在你們也不懂吧）。

聽不懂，但我相信他說的是對的，所以後來我也超克制喊卡的沒耐性。

後來電影拍好，我在看雷孟剪接出來的電影初剪一版時，這才驚覺有一些鏡頭由於自己太快喊卡，導致剪接上的些微「不痛快」，沒有不對，但就是有說不出的不爽。

真不愧是拍電影，有那麼多錯誤可以犯。

只是這種錯，犯過了，苦果也嚐過了，不爽也不爽過了。

下次我不會再重蹈覆轍。

話說，小范在十月十日這一天，沒辦法整天都待在劇組拍戲，因為他下午三點半以後，要跟〈海角七號〉的電影相關人員去「吃國宴」。

老實說一開始知道小范十月十日要去吃國宴，我超崩潰的，因為我的拍片時間僅僅四天而已，可第一天小范已經沒辦法參與，第二天又要去吃國宴，我整個想撞牆。

有一度我很想寫信給馬英九總統，請他將國宴改期、用實際行動支持一下國片發展。我痛苦地說：「國宴改一下日期，應該不會很難吧？」

雷孟提醒我：「九把刀，十月十日是國慶日，所以國宴一定會在那一天啊！」

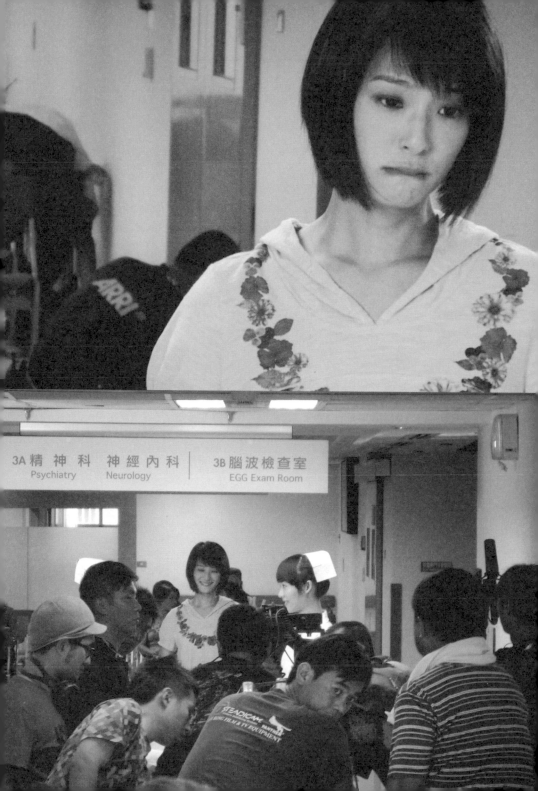

喔雪特！我完全輸了。

也許站在導演的立場，我該努力跟小范的經紀人溝通可不可以不要去吃國宴、以拍好電影為主。但站在一個普通人類的立場，吃國宴真的很猛啊！一個人一輩子很可能就一次機會能夠去吃國宴，當然要好好享受。

換作是我，也想去吃一下！

幸好小范答應我們，吃完國宴，立刻回來拍戲。我們也相信他。

於是 Seven 變更了拍片順序，早上跟中午就先將小范的戲拍好（需要白天的自然陽光），下午跟前半個晚上，就來拍小莫跟靜美姐的母子親情戲、以及雅妍坐在醫院角落孤獨等待的獨角戲。

預計等到晚上十點，小范依約回來，我們再來拍電梯中，男女主角第一次邂逅的「黑暗戲」。

有一張照片相當珍貴。

劇本都附上了，相信大家一定知道雅妍在醫院走廊上、揮手向正要被送進手術室的小范道別，是一場非常「有感覺」的情戲。

這場情戲，不能哭，要笑，而且要笑得特別特別燦爛，因為女主角要用笑容鼓勵男主角接受手術，而男主角則要用笑容讓女主角放心。

可是在這樣的陽光笑容底下，其實兩個人都戀戀不捨、極為擔心對方，是故帶著點淡淡的哀愁，然而這樣的哀愁又一定不能被對方察覺。

這種特殊的心理狀態就很需要演技了。

這一場戲的一開始，是雅妍蹲在小范身旁，舉起手機自拍合照。

由於雅妍自己的手機背後的蓋子有點壞掉，我現場向臨時演員徵求掀背式的手機，正好有一個正妹臨演的手機跟雅妍一模一樣的牌子、顏色也一樣，於是我就這麼借了。

「導演，陪我説話。」雅妍開口。

正妹的要求，我總是樂於照辦的。

尤其是正妹叫我把她弄哭，這種要求我這輩子從沒聽過，真想做。做了又做。

機器好了。

燈光好了。

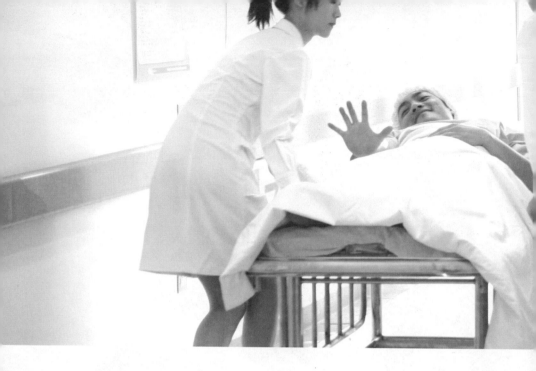

「記得，用手機拍照的笑容要特別燦爛。」我提醒。

「沒問題導演。」雅妍淡淡地說。

「燦爛的笑。」小范充滿自信。

「因為這張照片很重要，是你們最後一張合照了，小妍，妳會把這張照片放在床頭櫃上足足七年的時間。」我頭也不回，往導演椅的方向走去。

我這一說，雅妍的鼻子就酸了。

「Seven，我們開始。」我豎起大拇指。

這一段雅妍站著揮手、小范躺著揮手的戲，從不同的角度拍了好幾次，每個角度也不見得一次就能成功。

由於護士都不是真正的護士，所以常常歪歪斜斜推著病床，推到去撞牆，大家笑了好幾次。我是不介意笑啦，不過笑完了總是要拍好。

我問老曹的女友：「到底要怎麼推病床啊？妳要不要教一下？」

老曹的女友笑說：「沒有訣竅啊，就是小心一點推。」

於是我讓臨演護士們練了十幾分鐘，她們很快就上手了。

俗話說得好：「正妹無限好，推床也很有天分。」原來是真的。

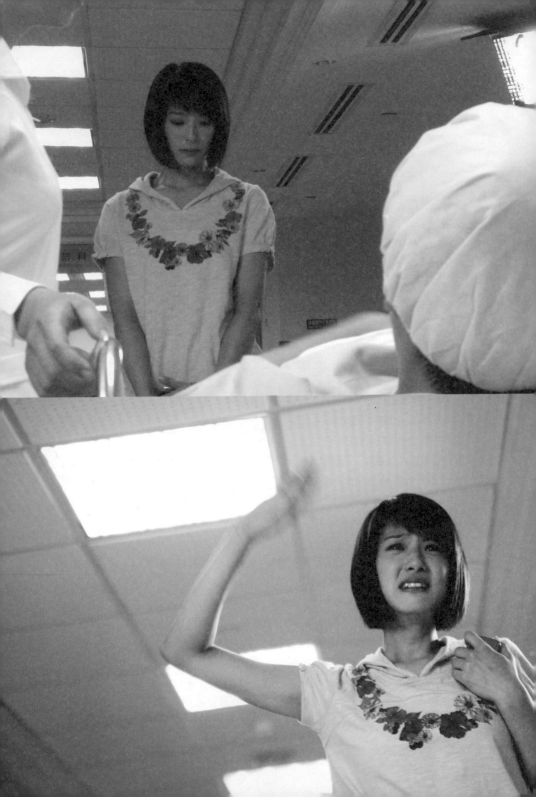

最後一次，一鏡到底拍好的那一次，雅妍按下手機所拍的照片，我一完戲就找那個出借手機的臨時演員要。

「妳不覺得，拍了那張照片之後，整場戲就一口氣拍好了。」我科科科地笑：「所以那一張手機照片就是幸運的照片，一定要收藏起來。」

「好像有點道理。」副導 Seven 也同意。

不料，當我興致沖沖地向那位正妹臨演討手機照片的時候，她朝天嬌喘了一聲：「哎喲，可是剛剛賴雅妍的經紀人把我的手機借過去，刪掉了耶！」

我虎軀一震。

「三小，真的嗎？」我已經是立刻拍完、立刻就走過去要了耶，幾無時間差。

「真的啊，我本來也覺得好好喔，自己的手機可以留著這張劇照。」正妹嘟著嘴，繼續無奈地嬌喘著。

我失魂落魄地去問雅妍的經紀人怡辰姐，衝蝦小刪掉我的幸運劇照啦，怡辰姐說，她以為劇照不可以外流，所以一完戲就立刻把手機拿過去刪掉呀。

怡辰姐的作法沒有錯，可是我好黯然銷魂啊……

BUT ！

人生最精采的就是這個 BUT ！

BUT 我說過好幾十遍了，那一位無名高人用顫抖的立可白筆跡，在廁所牆上留下的絕世箴言說道：「無害善人會健康。」

於是奇蹟發生。

那位正妹臨演擁有所有五星級正妹殘而不廢、不屈不撓的革命精神，從那一天起，拿著手機跑遍了十幾家通訊行，不停地嬌喘尋找神通廣大的店員幫忙。

終於！

某天正妹臨演喜孜孜地寫了一封 e-mail 給我，告訴我她終於還原了手機裡的照片，並在附檔裡送給了我，甚至還附帶了一個飛吻……（我確確實實有感受到，不會有錯！）

我就說嘛，這一張情侶合照無敵幸運的是不是！

謝謝妳怡蓓！

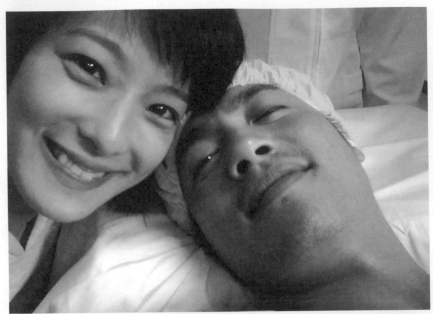

若要我自己說，這一次電影哪一部分最有我「九把刀的風格」？

我會說，是小范躺在病床上不斷揮手、揮手、揮手，突然朝著雅妍來上一記「原力」的瞬間，雅妍一愣，然後手捧心口、裝作被「原力」震退了好幾步。這樣的畫面。

這一個莫名其妙的「原力推擊」，是光劍武打戲的延伸（第三天才拍光劍武打戲），慢慢鋪陳後的一個大梗。也就是我很喜愛的——「居爾一拳」。

雅妍的表情，從原本的燦爛微笑，到一瞬間被原力一震，那關鍵性的「一愣」對戲來說很重要。或者，對我來說很重要。

我知道我要的是什麼感覺。

「雅妍，妳看過日劇〈東京愛情故事〉吧？」

「有啊。」

「最後一集，完治為了尋找莉香，回到了故鄉的小學，還記得嗎？」

「嗯啊。」

「完治來到小學走廊，站在一條木頭柱子前，小時候的完治在那個木頭柱子上面刻

下自己的名字。我永遠記得，那顆鏡頭慢慢在完治的臉上移動，也在柱子上完治的名字上橫著移動……慢慢的，鏡頭移動到完治的臉上，完治呆著。」

「喔導演……」雅妍的眼睛溼了。

「因為『永尾完治』的名字旁邊，新刻了『赤名莉香』四個字。從那一個畫面開始，東京愛情故事的主題曲響起。」

「導演！」

「還記得莉香都怎麼叫完治的嗎？」我用非常標準的日語說道：「Ken-Ji！」

雅妍看著我：「……」

我轉頭說：「我要的，就是妳現在臉上的表情。」

是啊，就是這個表情。

我要當導演，很新鮮，也不曉得「要怎麼去當」。

可我的經紀公司是專門拍偶像劇的，對「導演」可是再熟悉不過。

大家七嘴八舌，開玩笑似地給了我很多「如何當導演」的建議。

比如：「九把刀，你不要像平常一樣，一直說不好意思、一直說對不起。看起來很沒威嚴耶！當導演這樣會被欺負啦。」

比如：「對啊，當導演，沒有人在說對不起的啦！你說什麼就是什麼啊。」

比如：「九把刀，當導演就是要有 GUTS！GUTS！」

最好玩的就是這個：「九把刀！你只需要一直練習這句話就對了……這‧就‧是‧我‧要‧的‧感‧覺！」

我心知肚明做不到。

對於拍電影，我有太多事情不懂了，怎麼還有那個膽子「裝導演」。

我完全沒有威嚴，走在拍片現場時，嘴裡還咬著一根吸管防無聊。

常常我拍戲的時候，因為做出太早喊卡、或因為事先沒想周全、或因為做出偏向錯誤的決定，導致一場戲又要重拍一遍的時候，我會大聲跟所有能聽見的人道歉：「對不起，剛剛是我太白痴了，我們重來一遍！」或是：「不好意思，剛剛好像有雜音，我們再來一次！」

一開始大家都有點不適應，後來就都會笑了。

後來電影殺青了，大家一起打麻將。

我摸牌，隨口說：「雷孟，我看你脾氣很好耶，好像都會跟人客氣，你在這個圈子裡是不是都沒有討厭的人啊？」

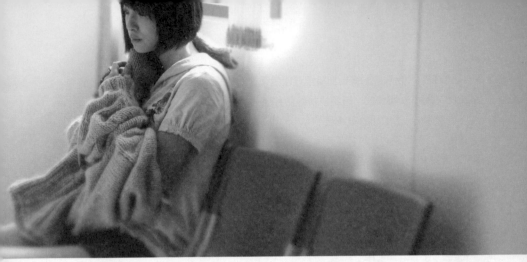

雷孟一邊不慌不忙地輸錢、一邊說得好：「我也有討厭的人啊。我覺得那種因為自己是導演、就對人頤指氣使的人，又罵人又兇人的很討厭。」

「是喔。」

「在我眼中，導演從來不是一個權位，而是一個職位。」他說，然後放槍。

我覺得好險。

好險我沒有成為我朋友眼中的爛人。

「轉換場景的空檔要做什麼」，也是我的課題。

攝影器材要搬，燈光要重打，所花的時間遠遠比我想像的還要久，久到我其實早就想好等一下要怎麼拍，也跟廖明毅、雷孟討論完畢，三個人一起在現場推敲了拍攝手法好幾遍，時間還是等不完。

怎麼辦？

起先，我會不由自主讓眉頭深鎖，有種「別吵，老子正在苦苦思索」的氣勢。

不是假裝，而是真的有一種「我正在當導演，大家都在忙，我也得有種忙死了的態度」的自我要求。

直到我漸漸發現，其實我根本就是在發呆，我才驚覺原來自己根本就不是高人，所以也不要再裝高人了吧。

從此無聊的時候，我便走來走去，活動筋骨。

有時我會走到強哥旁邊看他怎麼擺機器（明明就看過好幾遍），有時我會走去跟臨演亂講幾句話，有時我會去看小范彈吉他，有時我跑去看雅妍化妝，有時我會去走廊盡頭自己一個人做二十下伏地挺身。

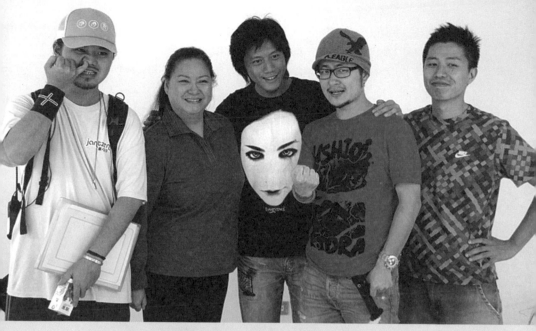

不過這樣到處走，走到讓人找不到，也是怪怪的不可以。

「九把刀，如果你要演員怎麼走位，你跟雷孟講或是跟 Seven 講就可以了，如果你要跟強哥說畫面要怎麼擺，就跟我說，我再去跟強哥說，你不要一直跑來跑去，這樣劇組要問你意見的時候會找不到人。」廖明毅提醒我：「導演一定要讓人可以找得到。」

「好。」我了解了。

……不過我還是喜歡偷偷跑去做伏地挺身。

下午小范去吃國宴的時候，我們先拍靜美姐跟小莫的對手戲。

小莫安詳地睡他的，全看靜美姐那溫柔關愛的眼神啊。

然後小莫就靜靜地躺在病床上殺青了。

殺青當然要來個大合照！

趁著小范不在，雅妍暫時去休息，我們轉移陣地，到樂生醫院附近的樂生療養院，拍攝一場接近鬼屋的陰森氣氛戲。這場戲只有靜美姐一個人擔綱。

那裡蚊子很多，我最討厭的小黑蚊也不少，大家都拿起驅蚊液輪流狂噴。

樂生療養院有很多的「歷史」……這種事寧可信其有，何況我無所不信。

在開鏡前，劇組還是準備了一桌食物讓大家拜拜好兄弟。

天快陰了，所有人都很嚴肅地拿香拜拜，我也板著臉祈禱，恭恭敬敬。

只是……

我接下來要拍的這場戲中，有一個畫面是：燒著的香灰從香柱上「跌下來」的瞬間。

「等一下，香灰要怎麼跌下來啊？」我靠近看著祭拜用的香，咕噥道：「如果要強哥一直盯著香拍，等它自然跌下來，未免也太浪費底片了吧。」

我這一段話說完，就是闖禍的開始。

趁著器材組還在屋子裡擺設攝影機軌道、架設燈光，劇組的其他人開始相當認真地實驗：要用什麼方法，才能控制香灰的落下。

有人開始用「掌風」去吹香。

有人拿防蚊液噴霧器「噴風」去噴香。

有人遠遠地用強大的肺活量，從遠處「吹風」去吹香。

有人試著搖桌子「震動」去震香。

有人在香旁邊用力拍手，施展「空氣爆裂」試圖將灰爆下來。

但是大家都找不到合適的方法，在避免香受到不自然晃動的情況下，「自然」地讓香灰落下來。我暗暗發愁，想說等一下要怎麼跟強哥請教如何解決這一件事。

後來收音師楊師傅私下說，稍後正式開拍時，整個晚上……整個晚上……完全忘記，我們正在「玩」的東西，正是拿來拜神的香！楊師傅現場收音，一直聽到一股非常奇怪的頻率在干擾現場，那股頻率不管機器如何調整，怎麼消都消不掉。

雷孟轉述：「楊師傅覺得，你們直接用正在祭拜的香實驗，看起來很不敬啊！所以我因為去停車、遲到最後一個拜的時候，我還拜得特別誠心、特別久啊。」

聽得我毛骨悚然。

回想起來，那天晚上我坐在導演小螢幕前看畫面，畫面好幾次都不正常中斷，更換連接線材也無法徹底解決。

常常我拿起專用的耳機要收聽現場聲音，也離奇地聽不見，然後又突然可以聽見。

⋯⋯我覺得吼！

下次真的要特別特別注意，不要做出一些足以產生靈異現象的笨蛋舉動啊！

這一場充滿陰森氣息的戲，有兩件事值得記錄。

我最早思考〈三聲有幸〉故事的起點，就是一個失去獨子的母親，在充滿鬼魅氣息的房子裡，等待來自陰間的電話響起的畫面。

整段等待電話的戲，一定要緩慢、平靜到令所有觀眾都焦躁難安，所以在我自己腦袋裡拍妥的戲，有一段是單調地停在喪子母親的身上，分毫不移動，時間長達二十秒。

直到電話鈴響，攝影機才開始運動。

我進到佈置到一半的屋子裡，將我希望的手法告訴強哥。

強哥不大認同，因為他是一個「很喜歡動」的攝影師。

「等一下我從這個窗戶一路拍下來，先到這裡，再到這裡，看到靜美姐後，我的鏡頭就先不動……這個時候電話響了，我再將鏡頭慢慢推過去。」強哥比手畫腳解說他的運鏡方式。

強哥的手法很好，應該說，非常安全、又有變化。

但。

鏡頭動來動去的話，觀眾就不會坐立難安。

這一段開場，無論如何我都要讓觀眾看得很煩悶，我最原始的想法，我想完成它，即使它可能不是最安全的說故事方法，也許強哥的拍法真的比較妥當，但這一段我就是想任性一下。

於是我又跟強哥說了一遍。

強哥以為我聽不懂他的拍法，於是他也又說了一遍。

然後我明白了。

雖然我很怕強哥生氣，但我還是鼓起勇氣跟強哥說：「強哥，不然呢，等一下我們先照你的方法拍一次，然後，你就把攝影機對準靜美姐，當作是休息，什麼也不用動，讓我靜靜拍靜美姐等電話……二十秒就可以了，事後我剪接的時候再看看哪一種方式比較好。」

強哥點點頭。

最後正式拍的時候，強哥只用了我期待的方法拍，沒有用他的。

寫到了這裡，還是想跟強哥說一聲謝謝。

喔對了，後來香灰掉落下來的畫面，還是順利捕捉到了。

「我看到那個香灰好像快要掉下來了，趕快開機，就拍到了。」

強哥得意洋洋地說。

還有另一件事。

這一場午夜準十二點，母親接到來自陰間兒子電話的戲，我有個要求。

「靜美姐，等一下攝影機最後會停在妳的臉上，妳就自然醞釀情緒，讓眼淚自然流出來就可以了。」我小心翼翼地說：「不過靜美姐妳不要緊張，也不要急，反正攝影機就一直擺著，沒有時間限制，等靜美姐的眼淚流下來，我們就拍好了。」

「好，我會醞釀一下。」靜美姐點點頭。

「真的不要急，慢慢哭就好了。」我再三保證：「我一次就會拍好。」

接下來，強哥的攝影機就位。

靜美姐拿起古老的黑色電話筒，靠在耳邊。

拍了許久，靜美姐的表情很悲傷，可是遲遲不見淚光。

「導演，可以等一下嗎？」靜美姐不疾不徐。

「好，強哥休息一下。」我站起來。

靜美姐閉上眼睛。

可以想像，大家都在等靜美姐一個人將情緒堆滿，她的壓力有多大。

不久又睜開，靜美姐說：「導演，可以了。」

「好，那我們再來一遍。」我趕緊說：「靜美姐謝謝。」

這一次開機，我牢牢盯著螢幕。

雖然說沒有時間限制，也就真的無所謂時間限制，可底片一直燒也是事實。

我沒有急，但我有點惴惴不安靜美姐會不會感到焦躁。

慢慢的，靜美姐的眼淚撲簌簌滾了出來。

我喊卡，衝過去向靜美姐用力鞠躬道謝：「謝謝靜美姐，畫面超感人的。」

於是靜美姐個人的戲殺青了，大家都擠過去跟靜美姐合照留念。

雷孟走過來跟我說：「九把刀，我有一件事之前一直都不敢跟你說。」

「三小事？」

「靜美姐其實有乾眼症，幾乎是沒辦法哭出眼淚的。要哭很難。」

「啊？」我大吃一驚：「早一點跟我說的話，我……」

「對啊，我知道跟你說的話，你一定不敢叫靜美姐哭，所以我暫時都不講啊。」雷孟笑笑地說：「不過我覺得，如果演員自己有心想要挑戰，當然要讓她試試看。如果真的不行再用眼藥水……」

雷孟是對的。

若我事先知道靜美姐當時有類似乾眼症的症狀，我一定第一時間將眼藥水遞上。

謝謝靜美姐的眼淚。

鏡頭裡，鏡頭外，都很珍貴。

十一點，小范依約從據說超好吃的國宴趕回來，雅妍也化好妝了。

劇組從樂生療養院回到了樂生新醫院大樓，開始佈置，準備拍男女主角在故障的電梯裡初遇的戲。

我看了一下錶，進度都還算照著走，這一場戲拍完，今天的工作份量就結束。

原本沒有這場戲的。

在我的心中，電梯故障停電，應該要完全陷入一片伸手不見五指的黑暗才對。

也因為是真正的黑暗，才能凸顯出男女主角第一次遇見對方、卻只能靠「聲音」來認識對方的趣味性。

如果電梯故障，系統卻亮起了紅色的警示燈，看起來就太亮了，一點都沒有「藉著聲音認識對方」的感覺，所以我決定不採用任何一種警示燈，直接就讓電梯整個黑掉。

既然是整個黑掉，也就是光線全無，那幹嘛搭景真拍？我叫小范牽著雅妍進錄音室錄音就好了，放著大銀幕畫面真正一片漆黑，讓觀眾體會一下長達兩分鐘的黑暗，也算是新招吧！

當我們還在星巴克不斷討論的階段，兩個執行導演同聲反對。

「那樣……也不是不行，只是會有危險。」雷孟直說。

「如果你都不拍，最後發現畫面全黑只有對話的效果不好，就救不回來了。」廖明毅說：「反正我們還有時間，你可以拍就拍，頂多最後不用。」

了解。

「那我們還是拍，不過電梯裡的光要盡量調暗，暗到整個就超級黑，對觀眾來說才有說服力。」我樂於接受，於是就這麼決定。

回到拍戲現場，我老是覺得電梯裡的燈光還是太過充足，充足到我在小螢幕上都能清清楚楚看到小范跟雅妍的臉孔。

「太亮了，暗很多！」我跟燈光師說。

於是燈光一下子暗了不少，可是我還是覺得我隨便一眼就可以將男女主角的臉看得超清楚，於是我坐在導演椅上，又喊：「還是太亮，再暗很多很多！」

燈光師有他的專業，不過還是依照我的要求將光線調暗了很多。

終於，來到了我瞇起眼睛，怎麼看也看不清楚的黑暗境界。

「夠暗了嗎？」燈光師問。

「夠啦，演員準備好了就開始。」我交代下去。

拍著拍著，一直坐在我旁邊一起看螢幕的雷孟與廖明毅，越看越沉重。

「九把刀，這樣會不會太暗了？」雷孟皺眉，很含蓄地說。

「就是要這麼暗才合理啊。」我直截了當地說。

「如果這麼暗，後製的時候你如果後悔，會調不回來。」廖明毅也加入。

「應該不會調吧？我就是要這樣的結果啊。」我頗有自信。

「嗯……九把刀，如果你現在把燈調亮一些，後製的時候可以用機器再將燈光調暗。可是如果你現在燈光太暗，事後進台北影業再用機器調亮的話，會沒有辦法。」廖明毅講解。

「總之就是，我拍太亮，可以調暗，拍太暗，就沒辦法反過來調亮？」我說。

「對。」雷孟果斷地點頭。

「事後再用機器調暗的話，畫面會不會看起來假假的？」我再確認一次。

「不會，保證不會。」廖明毅一副就是要剁手指的表情。

「事後真的可以調暗？」我肯定眉頭皺得很緊。

「絕對可以。」雷孟跟廖明毅同聲保證。

「廖明毅、雷孟……」我握拳。

「？」

「我書讀不多，你們別騙我。」我沉痛地說。

「幹不會騙你的啦！」他們開始打我。

從那個時候起，燈光調亮了不少，從別的角度又拍了一遍。

這是我這次拍電影最失敗的一個環節，「笨」字完全寫在我頭上。

我那兩位執行導演好朋友是對的，我果然對光線太暗感到後悔，事後我們進台北影業用超高級的機器逐個鏡頭、逐個鏡頭地修正光線時，我對電梯戲這一系列過於昏暗的光線大感頭痛。

　　要按照我最原始的想法：「一片漆黑」下去處理，我又辦不到──

　　（1）小范與雅妍在電梯裡的戲，表情演得非常好。

　　（2）經過不斷自省，我覺得只有我有能耐「聽」兩分鐘無畫面的對白，觀眾不行。如同寫小說，我可不想拍出一部只 high 到導演的作品。

　　如果你有去看電影，就會知道以上我在說什麼。

　　是我不好，光線一下子亮、一下子暗，如果當時廖明毅跟雷孟乾脆一點、拿球棒打暈我就好了。

　　附帶一提，有多少錢拍戲，真的是品質控管的一大關鍵。

　　我們不是憑空搭景拍，而是擠在真正的醫院電梯裡拍（當然了，執行美術展志等人會將醫院的電梯做成百貨公司電梯的模樣），除了我們自己這一台外，我們無法控制其他電梯的上上下下。

　　儘管已經半夜了，還是有人或不是人在醫院裡搭電梯，偶爾我們會錄到很清晰的一聲「噹」，那是鄰近電梯啟動的聲音，無可避免啊──這種噹噹聲在聲音後製的時候，由於跟整段環境的收音都是相融在一起的，於是也無法徹底消掉……

　　以後有雄厚的資金，用搭景的拍電梯戲，就能徹底解決這個問題！

# Chapter 22.
/
# 夢寐以求的光劍對打

常常在報紙上看到「趕戲」這兩個字,可完全沒感覺。

等到這兩個字跟自己連結在一起的時候,就好像幕之內一步不斷鑽進我的懷裡,施展他狂暴的肝臟攻擊啊。

睡了幾個小時後,十月十一日下午五點,新的戰鬥又開始了。

我們來到五星級正妹租借給劇組的富錦街、某公寓五樓的頂樓加蓋現場,一到就先吃劇組發下的便當,雅妍還幫我買了一大碗很色的蜆仔湯,讓我活力充沛、整個晚上都神采飛揚的。

其實器材組的工作人員最辛苦,他們要比導演組早很多來到拍戲現場,將笨重又精密的攝影器材搬下車,還有燈光器材、重死人的軌道等等。拍完戲,他們也是最後收拾完才能走,而演員跟我們導演組的工作人員卻可以先走一步。

我到的時候,強哥他們已經將攝影機扛到對街的五樓,呼。

在一般民宅拍戲,可不比整層醫院都借給我們那麼「行動無礙」,不過劇組事先寫了道歉信投遞給公寓住戶,希望體諒拍片時鐵定會發生的種種噪音。

我想說反正我們有正在大紅的范逸臣,如果住戶抓狂了、猛打電話報警投訴,我

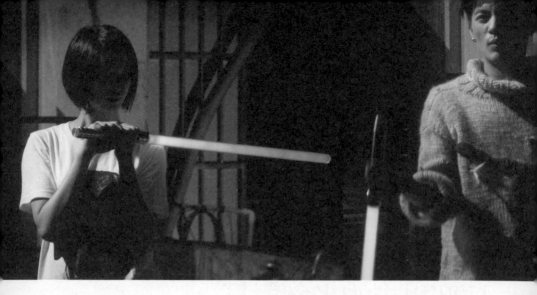

就央請小范拎著吉他去樓下，逐戶彈唱「國境之南」給他們聽，這樣應該就可以成功安撫大家了吧哈哈。

今天要拍的主戲，是光劍對打。

這時得話説從頭一下。

我最早在構思「絕地貞子」的時候，取代傳統驅魔道士的絕地武士，是拿著光劍對決恐怖的厲鬼貞子的，每當我一想起這個惡搞的元素我就很興奮。

後來「絕地貞子」不能拍，我的興奮就變成了怨念，始終惦記著很酷的光劍……雪特咧我還是想用啊！

那麼，既然我同時是編劇跟導演，還是想用光劍的話，那就用吧！

我將故事大綱〈聲音〉轉化成〈三聲有幸〉劇本的時候，思考表達愛情的方式，便將「光劍」當作一個主要的元素放了進去。這是我的任性。

也許觀眾會覺得「情侶拿著光劍互砍」很奇怪，不過我贊同金庸的説法……武功可以玄怪離奇到沒有存在的可能，但只要人的情感真摯，整個故事就有説服力，就能打動人。

如果我真的還有機會當導演，就一定還會將光劍一直一直用下去，如同吳宇森不管拍什麼都愛放白鴿，我就來個不管什麼題材都來打個光劍，是不是很酷的個人風格啊！

不過光劍怎麼來？誰有光劍借我？哪裡可以買到？

百分之百，答案是阿宅。

光劍很貴一把，只有阿宅才會想到要收藏〈星際大戰〉的光劍，幸好我認識一個宅中之霸──有強獸人之稱的「朱學恆」。

朱學恆收藏了一大堆不切實際的奇幻相關周邊，諸如巨大的鋼劍、強獸人的頭顱、精靈的弓箭等等日常生活都相當不實用的東西，區區的光劍，應該也會有吧？

欠人情我最在行了。

很快我寫了一封信給朱學恆，雖然他很可恥地沒有，可他果然有個阿宅朋友擁有一把光劍，可以借我。

起先我還蠻高興的，但後來我發現朱學恆那位阿宅朋友只有一把光劍而已，可我至少需要兩把光劍才能讓雅妍跟小范對打啊！

怎辦？

只好自己花錢買了。

我上網，到雅虎奇摩拍賣網站輸入「光劍」，發現有兩種光劍在賣。

一種是〈星際大戰〉電影官方授權的玩具，牌子叫「TOMY」，一支要價八千塊錢，哇賽好貴的玩具！我找到了同一個賣家有兩把正在出售，一把是藍色的光，一把是紅色的光，特色是揮舞的時候，隱隱約約會發出嗡嗡的聲音，以及按下開關，光線會緩緩地從最下面升到最上面，看起來相當酷！

原版的 TOMY 牌光劍，我買了兩支，除了用在影片拍攝外，也當作個人收藏。

另一種，是台製的土產光劍，沒牌子，是賣家自己製作的。一把只要兩千塊錢，沒有聲音，也不能讓光線緩緩上升，跟原版授權的光劍比起來實在是太普通了。

不過台製的光劍有個很強的特色──賣家說，它非常耐打！

賣家叫我去看他拍的台製光劍實際使用在對打上面的效果影片，我看了，好像真的很耐打。於是我訂了兩支，也是紅色一支、藍色一支。

為了請賣家快馬加鞭趕製出來，我還多加了兩千塊錢……唉，原本以為被 A 了，不過事後證明，這兩把用來「以備不時之需」的土產光劍買得相當值得！

為什麼我總共買了四把光劍？

因為我禁不起如果光劍在拍戲的過程中被打壞了，我不曉得要去哪裡生出替代的光劍讓演員用，如果真的打壞了，我就死定了──光劍對打的戲乍聽下很白爛，但在〈三聲有幸〉中真的相當重要！

所以我買了四把。

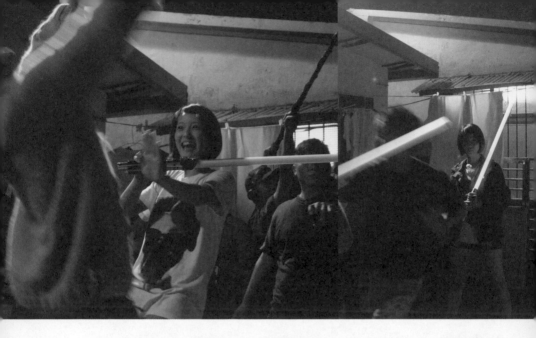

最初我的構想是，練習對打的時候請雅妍跟小范用台製的光劍，真正拍戲的時候再用原版的、很貴的光劍。

不過後來我自己玩了很久（拿回家後，每天都在玩啊呵呵），發現原版的光劍其實「不好拿」，它的握柄太粗了，而且有一點點的鬆脱（本來的設計就有點不良）。

比起來，台製光劍的功能單薄，不過很粗勇，對打的時候劍身很有彈性，感覺超難打壞掉的。

於是實際要拍之前，我決定讓小范跟雅妍直接拿真正順手的台製光劍互砍。等到需要拍「光劍的光由底部緩緩升上」的畫面時，再補拍兩個人拿著原版的光劍的畫面，剪接一下就可以搞定。

「這一場光劍的戲如果拍好，頭過，身就過啦！」我跟副導 Seven 説。

Seven 若有所思地點點頭。

在這裡特別謝謝雷孟找來的一位「武術指導」，叫阿龍，他長得很像電動玩具「快打旋風」裡的一個遊戲角色，高大威猛，一拳就可以打死人的氣勢。

我將我想要表現的感覺、以及畫面的連貫性（從房間 A 打到房間 B、再由屋內打到屋外、雅妍一定要跳上沙發、小范一定要被推撞牆……）告訴阿龍，再由阿龍設計完整的動作，然後教給小范跟雅妍，讓他們倆不斷不斷地練習，等到走位非常非常順暢後再開始正式拍（底片很貴啊，我得一直強調這點）。

由於這一段情侶之間的光劍對打，是發生在小范剛剛送禮物（光劍）給雅妍之後，所以動作太熟練了、太高難度反而不合理，於是我最大的要求是「簡單流暢」，彼此對打的過程絕對不要有停滯，就算只是左右來回敲敲打打也可以，一氣呵成就對了。

　　由於是阿龍現場教，小范跟雅妍現場學，攝影機跟燈光早早架好了等著拍，時間不等人，幸好他們兩個都很有殺人的天分，半小時就學會了情侶劍法。

　　學好後，就要正式拍了。

　　攝影機先從公寓場景對面的六樓頂樓，架高機器，隔著一條街，強哥用「遠鏡頭」完整拍一次兩個人拿光劍對打的過程。這時我跟廖明毅在強哥後面看螢幕，而雷孟在公寓現場蹲在地上，拿對講機跟我們溝通現場的狀態。

　　遠鏡頭順利一次搞定，接下來，再用放大鏡頭，從頭到尾再完整拍一次。

　　我重複看了拍攝成果後，說：「好！非常好！我們移機器！」

　　於是攝影機與燈光花了超過半小時，重新在公寓現場佈置妥當，才能繼續拍攝光劍對打。

　　這個「從沒電梯的對街六樓，將機器撤下，再將機器扛上沒電梯的公寓五樓」的過程，累死了負責搬運的器材組。

　　為了讓後製的剪接有豐富的鏡頭素材可以用，我希望光劍對打的「角度」可以多元很多。於是攝影師強哥先是以第三人客觀角度，拍一次兩人光劍對打，這當然也是完整地重拍一次。

　　第四次，強哥手動扛著攝影機跟在小范後面，「用小范的第一人稱視角」拍攝雅妍的表情與肢體動作。當然這一次也是兩人完整打一次。

　　第五次，換強哥跟在雅妍後面，完整拍一次小范的表情與肢體動作。

　　光劍對打，就花了整整五次！

　　拍好的時候底片已經燒了一大堆。

　　可惜的是，雖然我無害善人，但有些事真的冥冥中有注定。

　　就在強哥拍第三次光劍對打的畫面前，我請雅妍跟小范，試著拿著原版的光劍對打看看，走個位。因為這一次是近距離的拍，不是對街拍，所以光劍在螢幕上的呈現會很明顯，我想至少一次是用原版光劍對打的過程，在剪接上比較討好……尤其！

　　尤其我想拍光線從劍身底部緩緩升上來的過程，非原版光劍不能辦到啊！

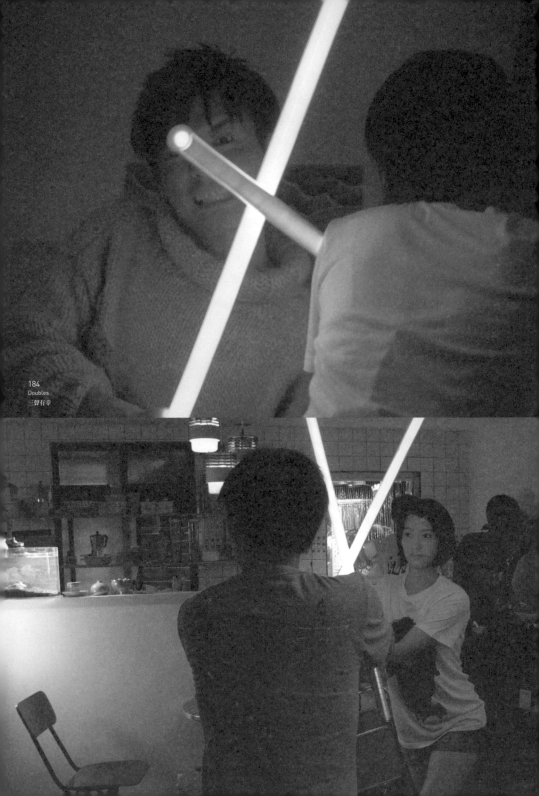

縱使小范跟雅妍已經正式對打了兩次、那兩次也都拍好了，可是那兩次都是攝影機遠吊拍的，這一次近距離拍，強哥得扛著攝影機跟著演員的動作一起走位，所以我請演員先練習一次，也讓強哥藉此模擬手上有攝影機、貼身跟著走一次（這樣強哥才知道等一下要扛著攝影機的移動路線）。

結果……

就在小范與雅妍拿著原版光劍開始練習走位的時候，我的心中突然有個奇特的念頭：「會不會這一次我沒有直接正式來，會變成一個遺憾啊？」

我發誓，這絕對不是馬後炮。

結果還真的遺憾了。

那兩把原版光劍被他們兩個人打著打著……就打壞了！

從此那兩把原版光劍再也沒有亮起來過，美術道具組的人想辦法修復、弄了好久也弄不好，我只好宣佈：「靠腰，那還是拿台版的光劍好了……」

唉，於是我也拍不到光線從劍身底下緩升的畫面了。

我研判，雖然我此生無害善人，但我上輩子可能有不小心害到了誰。

原版光劍好脆弱，還是我們台灣人自立自強做出來的土產光劍便宜又耐打啊！Made in Taiwan 果然是……行！

也幸虧我生性多疑（有嗎？），多買了這兩把光劍備著用，不然我肯定剉賽！

我的腦袋裡早已拍好了〈三聲有幸〉的兩張劇照。

一張就是後來海報上常常出現的，小范牽著雅妍的手，兩人坐在電梯地板上。

一張，是小范與雅妍拿著光劍，躺在沙發上看著上空。

186
Doubles
三聲有幸

所以當強哥拍好這兩場戲的時候，我都主動請專司拍攝劇照的人員去拍一下。這一天拍妥了兩人在沙發上回憶過往的這場戲，劇照也拍好了，我就主動走到他們旁邊坐下，要雷孟快點幫我拍個回憶照。

我這一坐，頭一躺，不只雷孟，所有手上有相機的人都圍了過來。

閃光燈的啪吱啪吱聲、跟亂幹我的聲音此起彼落，充分顯示我的地位在拍戲現場就跟一個路人沒有兩樣。

「九把刀，你這樣很噁耶！」

「破壞畫面。」

「整個感覺都不對了啦！」

「真不蘇湖。」

「當導演就這樣，假公濟私！」

「靠，我是導演耶，當然要紀念一下我的第一部電影啊。」我不知廉恥地科科科笑著：「幹，快點拍一拍啦……不要手震喔，説不定我會拿去當新書封面！」

就是你們看到的這張照片。

最後七年的回憶，有一段不是靠剪接拍過的畫面，是額外再多拍。

我原本只是想在電視機後面簡單擺一下攝影機，拍一下雅妍跟小范看電視的棒球賽轉播的加油畫面，不過十幾秒，頂多再加兩個臉部表情的特寫。

可是強哥接到我的想法後，點點頭，超重的軌道就一路鋪在客廳地板上了，這一鋪，燈光一打，又去了半個小時，我整個就很感動。

原來我對每個畫面看似平凡的小要求，都暗藏了很多細節，而每個細節都被專業人員妥善照顧，全都是所謂的「大費周章」、「小題大作」，真不愧是拍電影。

話說這場小范跟雅妍站在沙發上演看棒球賽的戲，需要有人提示反應。

這時候好事的我就上場了。

我蹲在攝影機旁，充當電視播報員。

「都有看過陳金鋒是怎麼在國際賽上，屠宰日本隊的吼？」我科科科地笑：「就來個陳金鋒從達比修有手中轟出逆轉的兩分全壘打，那一段好了？」

我記得這一段有收錄在隨書附贈的 DVD 裡，應該感受得到現場的快樂氣氛吧。

原本我只要求小范揮棒大叫、而雅妍拿著加油棒喊加油即可，不過這一段小范自己加料了揮棒之後看向遠方的臭屁手勢，雅妍也多了一邊吃零食一邊喊加油的生活感。很好。

雙人加油的鏡頭拍完後，換另一個角度各自拍特寫。

小范看雅妍的角度與情緒，我怎麼看怎麼怪。

終於我走過去跟小范說：「這一個鏡頭，你應該是看著心愛的女孩蹦蹦跳跳的，覺得她好開心，所以你也不由自主跟著很開心。可是你現在的表情比較像是……看到有趣的生物。」

全場大笑，小范自己也笑了。

「多一點點愛啊！」我說。

後來小范這一個仰看雅妍蹦蹦跳跳的表情，超有愛。

熬夜拍戲很累。

我很累的時候，特別需要開心的心情。

愉快的氣氛很重要，至少，對我很重要。

記得從前該邊跟我一起從板橋一路走到桃園的路上，我走到超累時，反而都拿著拖把不斷地唱歌，唱的還是很難唱的皇后合唱團的快歌。

吃宵夜可以緩解很大量的累，每次我都很期待。放飯的時候大家都很爽。

沒宵夜吃的時候，我就不停不停地喝水。

小范無聊時會彈吉他，雅妍則忙著明目張膽地暗戀我。

雷孟跟廖明毅這兩個人在拍戲前一天都買了新相機，很變態，兩個人買的相機都是同一台 Canon G9，據說照片拍攝出來的比例跟寬銀幕電影的比例相符，很適合拿來拍電影的素材。他們有了新相機，就一直一直拿著拍，到處什麼都拍，我想這也是他們解無聊解煩躁的方式。

對了，廖明毅還要加上一個愛亂把妹，真的是很那個。

快天亮的時候，小范一場將自己的聲音錄製放上網路的戲拍完，他就可以先走了。

走之前，雅妍向已經準備好要走的小范開口：「可不可以請你幫我一個忙？」

小范想也不想：「好啊，什麼忙？」

雅妍很認真地說：「因為我等一下要演一場很重要的哭戲，可不可以請你在走之前，唸一下七年的那一段交代，我要記住你的聲音。」

小范立刻坐下來，拿起劇本，坐回沙發上。

我請全場安靜。

大家一起聽小范用溫柔誠懇的聲音，將劇本上的「七年約定」完整唸一遍。

這一段「與親愛的陌生人的約定」是最重要的對白，聲音裡不能放太濃厚的感情，畢竟不是說給女主角聽，而是說給一位不曉得最後能否找到的陌生人聽。

當然也不能唸得像在背課文、或是命令句，因為男主角阿正是懷著對女友小妍的依戀，才有這些請託，阿正說著說著，最後要有種……彷彿已經不是單純地對陌生人祈求請託，而是看著女主角悲傷的臉說出這些話。

這裡我想亂入一下，在這一段解釋一下我寫劇本的背後想法。

為什麼我要將劇本設定成，阿正要第三個聲音一樣的陌生人，花上七年的時間去安撫小妍？七年可不是一個短時間。

又，為什麼是七年？

我們直接從幾個電影裡的畫面中，可以知道小妍的基本個性。

比如，小妍很著迷稀奇古怪的次文化，所以她一直很想要電影〈星際大戰〉裡的道具光劍當禮物（即使閉上眼睛，一感應到光，立刻就猜到阿正送的禮物是光劍），也會「逼」阿正跟她一起玩光劍對打的遊戲（這種配合度超高的男友真是難找啊）、甚至看病的時候也拿著光劍進診間。所以小妍有非常天真的一面。

而在電梯裡兩人初遇的時候，突然發生故障、電梯停電，小妍很快就陷入歇斯底里的狀態，並築起對陌生人的防禦心，顯示她是一個很缺乏安全感的女孩子。而當時阿正接近胡說八道的安慰，竟也能帶給小妍安心的感覺，暗示了小妍依賴心很重很重。

小妍除了依賴阿正，也非常任性……所以即使阿正被醫生診斷出罹患了重病，很可憐，小妍當然也很痛苦，甚至小妍會氣到想拿光劍朝醫生的頭砍下去，當作是發洩。小妍這種發洩是很「卡通」的，符合她天真、著迷次文化的一面。

而我非常喜歡小妍在阿正看完病後、進廚房不斷打蛋炒蛋的幼稚情節，相比之下，阿正只是拿著盤子在一旁等候接蛋，一堆蛋炒好了，阿正還默不作聲不斷地吃吃吃。小妍其實是很心疼阿正的，她也明白是亂發脾氣的自己不好，所以她才會氣憤大叫：「你幹嘛吃啊！」

寫到這裡，我們很清楚了解小妍的個性了。
我們也知道，陪打光劍、不斷吃蛋的阿正，有多麼了解如何跟小妍相處。

如果阿正無法在手術後醒過來，沒有安全感的小妍會大崩潰，從此對愛情失去信仰，覺得這個奪走愛人的世界很殘酷，自己什麼也留不住。
你知道，我知道，阿正也知道。
我們可以永遠愛著一個人，不論他是生是死。但我們不能因為深愛的人死去，就無法再愛其他人。這絕對不是我們的摯愛想要看見的。
男主角阿正，很心疼女主角小妍。
他們相識相愛了七年，彼此都很了解對方。

愛一個人，需要勇往直前。
可有時候要懂得……放手。

阿正知道，一旦自己不幸手術失敗，死後，小妍一定沒有辦法從陰影下走出來，所以既然兩人用了七年相愛，他便期望透過漫長的七年時間，「借用」陌生人的聲音陪伴小妍七年，最後，阿正還是希望小妍能夠重新找到對這個世界的信任……

*第七年，你告訴她，我又要回到這個世界了。*
*人就是這樣，會離開，也會重逢。*
*謝謝妳想我，但不要因為太想我了，對全世界視而不見。*

不愧是歌手。
在唸這一段七年約定時，小范的聲音充滿了淡淡的愛。
不只雅妍，全場劇組人員聽了這一段，鼻子都酸酸了。

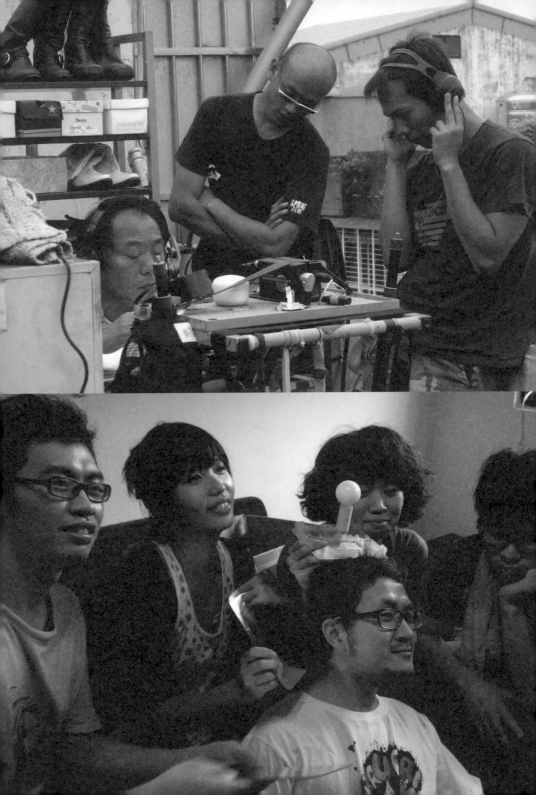

等待天亮的過程中，我也有戲可以湊合著拍。

前文說過，我自己飾演第三個聲音一樣的人。

為了飾演一個人生接近報廢的阿宅，我頭髮一個多月沒剪，一頭捲髮膨脹的的結果像蘑菇。鬍子也都沒刮，都快比陰毛還長了。整個人看起來相當沒有精神，跟我本人的狀態「完全不符」！

基於羞恥心，有很長一段時間我都戴著帽子遮醜，一心想，等到我的戲一拍完，我就要立刻將頭髮剃掉，不然我實在是太爆炸了。

自己下去演戲，當然沒辦法自己看螢幕，所以就由雷孟跟廖明毅幫我看，我只有一句話交待下去：「如果你們喊超過三次重來，我就自己喊 OK 很棒！」

拍了兩次搞定，果然是相當好演的一個角色！

不過我演關鍵阿宅的畫面，最後統統沒有收錄。

想了想，好像完全沒有必要在電影裡破梗（終於還是讓阿正找到了關鍵第三人），留著讓單純黑畫面說出小范的聲音，比較有純粹的感覺。

沒有任何鏡頭，我成了〈三聲有幸〉裡沒有拼起來的那一「聲」。

唯一的度爛，就是我白白留了很久的頭髮跟鬍子……

不知不覺，天空漸藍。

所有人徹夜未眠，照理說應該會一副快要死掉的樣子，可是大家也都知道這場戲一拍完收工，就可以回家大睡特睡了，所以都呈現出精神力過 high 的狀況。

我有點無聊，走過去好奇問強哥：「強哥，不是聽說就算是晚上，燈光組從窗戶外面打強光進屋子，還是可以製造出白天的感覺嗎？」

「那個很假啦，還是陽光好。」強哥嚼著口香糖。

「好啊，陽光王道。」我當然贊成等一等，真好我的攝影師。

雅妍在美術組忙著佈置空屋場景的時候，就一個人坐在牆角默默養著眼淚。

這一場悲痛欲絕的哭戲，是〈三聲有幸〉的壓軸。

這場戲得一鏡到底，從門外一路推著攝影機上軌道，推到門內，慢慢迴轉，鎖定雅妍，再緩緩直線地特寫雅妍。如果中間強哥的攝影機運動有顛晃，就要重來，而所有的鏡頭推動過程裡，雅妍都要一直哭一直哭一直哭。

攝影機試推了兩次，順了，便在我焦躁的要求下開始正式拍。

不料攝影機這一推進去，沒多久強哥就宣佈……攝影機沒電了。

「沒電？攝影機也會沒電？」我才剛問出口，就知道這是一個白痴問題。

大家開始尋找備用電池，數一數，發現好像都用光光了，可見一個晚上拍下來連攝影機也累了。要臨時去台北影業借電池用，一大早台北影業可還沒開門。有人提議可以用電線接一下交流電，一邊充電一邊開機拍，結果發現連結線不夠長。

當大家在處理我無法幫忙的問題時，我很擔心雅妍的眼淚乾掉、情緒流失。

「導演，雅妍叫你過去。」副導 Seven 走了過來。

「……嗯。」果然是這樣嗎，我站了起來。

於是我捲起拍戲日程表，走到雅妍倚靠的牆後，我就著窗戶跟坐在地上的她說話。我拿著日程表，輕輕敲打窗戶，聲音刻意保持平常說話的腔調，不想煽情。很長一段時間，我都一直說一些我對失去愛情的痛苦體驗，幫助雅妍將她的眼淚維持在一定的水位。

「雅妍，妳知道分手最痛苦的事情是什麼嗎？」

「是什麼？」

「有一些很花心、或是很懶惰的男生，為了避免不小心喊錯女友的名字，所以一律叫女朋友寶貝、honey、親愛的、老婆……我覺得，那些人很可憐。」

「……怎麼說？」

「他們永遠都不會知道，當他們跟眼前的女孩分手之後，永遠都不能夠再叫同一個名字的痛苦，因為他們失去的只是好幾個都叫寶貝的女孩。我都叫前女友毛毛狗，毛毛狗、毛毛狗一直叫了七年，分手的時候，我一想到，從今以後我都沒有機會開口對著誰叫毛毛狗三個字，我就很痛苦，很痛苦……」

雅妍的淚水持續不斷地湧出。

「我恨你。把刀 ❶，我恨你。」

說真的，我不曉得雅妍需不需要我的幫忙，畢竟她是一個好演員，她一定有她自己保存角色情緒的方式，說不定我一直找她說話反而會打擾到她 hold 住情緒的努力。

後來雅妍一直說，當時我一直跟她說話，對她很有幫助，其實我也是相當感謝她的感謝啊。或許可以這麼說，如果沒有雅妍的不斷鼓勵、沒有雅妍說的那麼需要我，我這個導演當得不會那麼開心。

---

❶不是漏校，就是『把刀』。

那天清晨，我跟雅妍隔著一道牆，說話，流淚的畫面，是我拍〈三聲有幸〉時最動人的記憶。

雅妍說，可以了。

我一走回愁雲慘霧的劇組裡，發現電池的問題還是沒有解決，我只看到器材組的工作人員在忙一些我看不懂的東西。

「如果電池真的用完了怎麼辦？」我很擔心。

「放心，反正他們一定會想辦法讓你拍完。」廖明毅若無其事地說。

過了一分鐘，我神經遲鈍地轉頭跟廖明毅說：「我知道你的重點是什麼，可我完全不曉得你在講三小。」

廖明毅只是雞巴地笑笑。

現在回想，我完全忘記劇組是怎麼解決沒有電力的問題，但終究還真的生出電給攝影機，廖明毅毫無理由的保證果然有效。

於是大家重振精神，各就各位。

雖說攝影機有電了，嗯嗯……嗯嗯……

現在我要說一件「無法解釋」的真實事件。

重新獲得電力後，當強哥第一次推攝影機進屋子、正要進行第一個迴轉時，畫面帶到一扇鐵門。順利的話，畫面帶到鐵門後會慢慢拉到雅妍、再鎖定特寫。

可那扇鐵門上，反射出一個「站立的人形黑影」。

「卡！」我大喊，然後指著小電視螢幕上的鐵門黑影，向蹲坐在我附近的工作人員說：「穿幫了，雪特。」

副導 Seven 於是喊著：「請現場所有工作人員躲好，剛剛有人穿幫了，等一下我們再來一次！」

這時沒有人發現異樣，強哥也任勞任怨地把攝影機重新歸位。

「大家躲好了就開始吧。」我說。

一連串的口令後，強哥重推攝影機一路拍進去，直到那一個攝影機迴旋、畫面帶

到那一扇鐵門時，所有擠在攝影機前面的人不約而同發現──那一個「人形黑影」還在！

「卡！」我大喊。

頭一次，唯一的一次，我有了火氣。

到底是哪一個工作人員沒有躲好？

再這麼耗下去，雅妍的眼淚乾掉了怎麼辦？

「他應該是以為自己有躲好，不是故意的吧。」雷孟說。

「先請強哥不要動，我們找出是誰沒躲好再說，不然等一下重拍還是會照到。」我說。

「好。」副導 Seven 點點頭。

畫面停在鐵門上的人形黑影，接下來就是一長串的大點名。

「某某某，舉一下手。」Seven 喊著。

於是某某某舉手，可畫面上的人形黑影動也不動。

「某某某，跳一下。」

於是某某某跳了跳，可畫面上的人形黑影動也不動。

「某某某，揮揮手。」

某某某緊張地揮揮手，可畫面上的人形黑影動也不動。

七、八個沒有完全蹲下來躲好的人都問過一遍，也動過了一遍，就是沒有人跟鐵門上的人形黑影有關。

劇組目測了附近的屋子，也沒有人在鐵門的反射範圍內。

大家面面相覷。

縱使現在是大白天了，說是遇到靈異現象也有個限度，我還是可以感覺到，所有人的心裡都毛毛的，不痛快。

「……」我雙手合十，對著初晨的天空說：「老天爺，我是九把刀，我真的很想拍好這一部電影，這一部電影真的很有意義，請讓我們拍攝順利。謝謝，謝謝。」

重新開機再推一次，那個鐵門上的人形黑影已經消失。

我不想解釋。

謝謝老天爺。

這一場戲，雅妍滿臉淚水地接起了電話。

為了逼真，我真的在現場打電話給雅妍，讓她自然而然拿起手機。

「哭，是一定要哭的。」我慢慢地說：「但飯也要多吃，才有力氣一直哭。」

當時，負責幫電影公司側拍的女生聽到我們的對話，也感動地流下眼淚。

拍完後，大家歡樂地收工。

這個時候就不得不佩服副導 Seven 製作的拍片日程表了。

幾乎，這三天我們拍攝每一場的進度，都離奇地按照 Seven 的規劃往下運作著。

話說副導 Seven 製作的各式各樣拍片流程資料，都做得相當的好，表格寫得讓我這麼鬆散、注意力不集中的人也能一目了然，很不容易。

這個世界充滿了很多很雞巴的不確定性，包括「你很努力、你很出色，但別人不見得會知道」這一殘酷事實，所以「很努力、很出色」被別人知道了，是很幸運的事。

但我必須說，我也很幸運有機會了解到 Seven 是一個很好的工作人員，以後我會繼續找她一起合作，更能確保拍片的順利。

# Chapter 23.
/
# 警力支援的殺青戲！殺很大！

　　隔天我們睡了一整天，養精蓄銳。

　　中間我還去剪了頭髮，乾淨清爽地搭雷孟的便車到聯合醫院報到。

　　我一到，立刻就被負責造型的宛寰罵成了豬頭：「哪有人可以這樣！誰叫你去剪頭髮的？在戲殺青之前演員都不能改變造型啦！」

　　「啊？有這種規定？」我很困惑，還以為是開玩笑。

　　「對啊！萬一你要補拍怎麼辦？頭髮一剪就不連戲了啊！」宛寰繼續罵。

　　我有點震驚，不過——

　　「靠腰，我是導演，他媽的我說不用補戲就不用啊！」我哼哼哼哼反駁。

　　「你怎麼知道你不用補戲，說不定就是要啊！」宛寰瞪我。

　　「對啊，說不定要補戲啊。」雷孟也加入數落我的行列。

　　「幹我是導演啦，昨天我演超好的補個屁啊！」我繼續凹。

　　「把刀，你這樣就是不專業。」雅妍也亂入，白了我一眼。

　　「導演，你這樣⋯⋯」小范也搖搖頭。

　　「媽的啦！都你們在說！」我指著我的頭髮：「我至少要清爽拍戲一天！」

　　唉，我竟然當了這種會被大家罵著玩的導演。

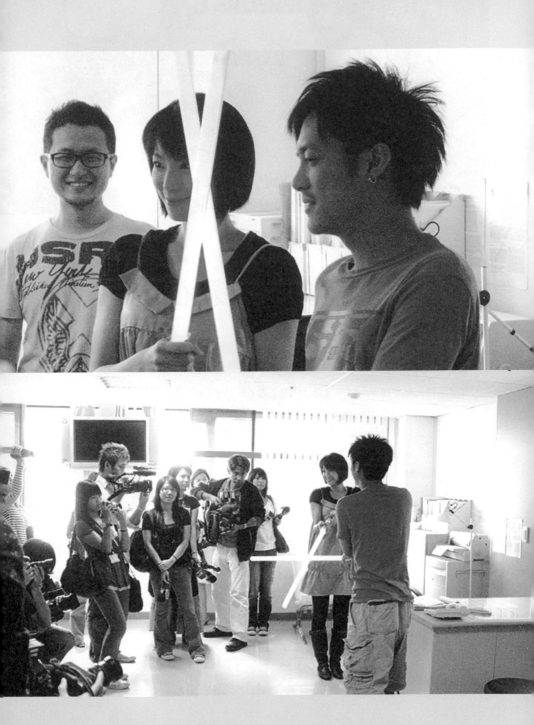

今天是殺青日，記者來了很多很多。

正式拍之前有一場記者會，我先亂講話充場面，讓小范與雅妍梳化好。

其實我說什麼，那些記者也不感興趣吧，畢竟他們要的是明星。記者對我的電影在拍什麼好奇心也不強，他們最好奇的是我到底付了多少片酬給當紅的小范。

以上多多少少都可以理解啦。

主角們一出場，我就請他們打了一場光劍情侶劍法給記者們看，讓媒體拍個夠，畫面也特別啊。

接下來，記者就開始問小范很多關於〈海角七號〉持續發燒一路破億的問題，問到星皓電影公司的行銷人員都出來喊：「不好意思，我們是在拍〈愛到底〉喔！」

我也很喜歡看〈海角七號〉，也不介意記者問小范〈海角七號〉，可是我也希望記者可以多關心一下小范之所以會出現在這裡的理由，如此比較尊重現場的工作人員喔，大家都在圈子裡，應該也能夠理解吧！

今天要徹底嘗試一下慢動作的燒底片拍法。

原理是這樣的：底片原先的拍攝速度是一秒二十四格，我調快速度來拍，變成一秒四十八格，放映時再用正常速度放映，角色的動作就會變慢。

也因為用了雙倍數的份量去拍同樣長度的戲，所以這拍法非常燒底片。

可不可以不這樣拍，也能製造出慢動作的效果？

可以，就是用電腦程式下去調整，後期照樣可以製作出慢動作的效果，但那樣數位製造出來的畫面，放大到電影院銀幕那種程度的大小，就會有一點點的「不痛快」。這個不痛快，後面正好有例子可以作比對。

前三天拍戲，大家眾志成城，幫我省下了很多很多底片。

「應該夠我們盡情地玩慢動作吧？」我有點高興。

「沒意外的話，嗯。」廖明毅點點頭。

雖然慢動作是我的主意，但今天這場戲廖明毅可比我還興奮，因為他以前沒有嘗試過這樣的燃燒底片拍法。

這一場看診戲沒有對白，所有演員在現場說出口的台詞，一開始我就設定不會被

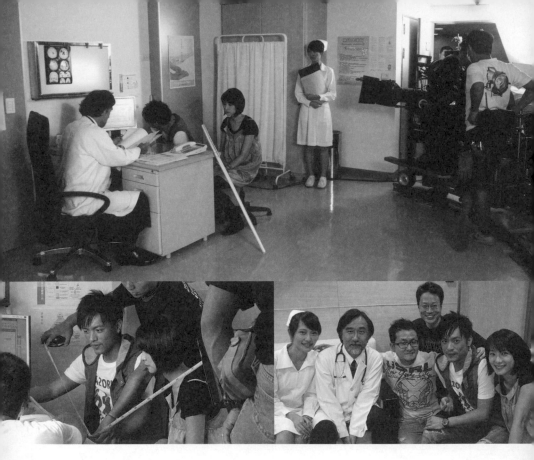

聽見，只有電影配樂撐著。

　　老實說主角罹患致命重病這種橋段，真的是老梗，老梗到我覺得解釋病情很無聊，説不定大家看了也會感到好笑，我乾脆來個意象表現法，點到為止就可以了。

　　支援我們演出醫生的演員，叫 Michio，是一個日籍演員，之前在周杰倫的 MV〈稻香〉中擔綱演出失業的中年男子，長得很慈祥。這都多虧了雷孟居中牽線。
　　（奇怪……雷孟廣結善緣，為什麼沒有女孩需要他的肉體呢？？？？）
　　Michio 很好相處，人超 nice，拍照時還會自備燈光反射片，很搞笑。

　　前天白天在醫院的正妹護士臨演，我挑了一個最漂亮的繼續支援這一場，今天大家拍片的氣氛都很輕鬆愉快，所以我趁機幫我的該邊、臨演正妹向演員們要求一張大合照，希望他們開心。

上一個拍完的導演陳奕先，特地過來探班。

小螢幕前，我一邊吃便當一邊導戲，陳奕先就坐在我後面一直微笑。

他現在可輕鬆了。

聽說陳奕先導演時很嚴肅，他會跟側拍花絮的工作人員說：「我們找一天再好好地聊，好嗎？我現在在忙。」

我則引述《殺手》小說裡的潛規則：「保持心情愉快，是我的強項！」

幸運異常，我們補拍了一場「天使走過人間」的怪戲。

話說我昨天反覆回憶前一天在樂生醫院拍的戲，反覆想著想著，腦中的畫面就停在雅妍聞著她親手織的毛衣，坐在醫院角落祈禱的可憐模樣。

電光石火，我想到了一個很感人的畫面——

阿正的「靈魂」慢慢走過小妍面前，而小妍也瞬間感應到了阿正的存在，將頭慢慢抬起來，阿正留步，畫面頓了一下，然後再讓阿正戀戀不捨地離開。

好淒美。

有點餘韻——如果我可以拍到這樣淒美的模糊畫面，就完全可以不要拍非常傳統、極度沒有創意的「心電圖剩下水平一條線」去宣告手術失敗。

這個畫面在我心中，應該是〈三聲有幸〉戲中最讓我動容的一幕。

然而，我太晚想出這個拍法了，我們已經離開樂生醫院了。

現在要在聯合醫院裡尋找一個類似樂生醫院的牆壁、光線，已經不可能了，就算真的有那樣的地方，我擁有的拍攝時間還真不允許我地毯式的搜索。

幸好我將我的期待跟強哥說了後，強哥跟副導 Seven 立刻安排下去，用非常快的

效率「製造」出一個接近樂生醫院的場景，讓我彌補遺憾。

這段我故意將畫面設計得看不到小范的上半身，就只有腳。

當然了，觀眾也可能看不懂這一段的意義，可能霧煞煞。

「滿足觀眾看得懂」很重要，但是「滿足我心中的感動」也挺要緊。我想這一定是每一個導演的共同經驗，永遠都在掙扎、求取某種平衡吧。

我信賴觀眾的「理解力」。

希望觀眾可以從小范的短暫駐足，感受到他對小妍最後的溫柔注視。

（P.S. 這個鏡頭就是事後用電腦調成慢動作，比起來就是有點卡卡的。）

補拍好後，我的心情大好──瞬間達到這幾天快樂的最大值，我不斷跟強哥、燈光師鞠躬致謝，感謝他們那麼爽快地幫我擦屁股。

「真的不拍心電圖嗎？」雷孟皺眉。

「不要啊。」要到了我的寶物，我可得意了呢：「就算拍了，我也百分之百不會用啊，我就是要那一個……天使走過人間！」

「有時間的話，拍一下比較安全。」廖明毅說：「這幾天拍下來 你的空景應該蠻缺的。」

「吼，確定不會用就不用拍啦。」我科科科地笑著。

看我那麼爽，我這兩位非常尊重導演的好朋友也原諒了我的白痴。

這一段戲拍完，我親愛的雅妍就先殺青了。

她終於要離開小妍，去演幾個月後奪下全台收視率冠軍的〈光陰的故事〉。

「我真的很想留下來，跟大家拍到最後一刻。」雅妍噘嘴。

她是說真的，我知道。

於是我張手想給她一個擁抱，卻被雅妍推開。

她大叫：「導演，你要先說什麼？」

我怔了一下。

「兩個字！」雅妍翻白眼。

我大笑：「恭喜啦！雅妍殺青啦！」

大家用力鼓掌，我抱了抱她，用力謝謝她的付出。

小范也過來，給了他心愛的小妍一個充滿羨慕的擁抱。

大家抱來抱去，握手的握手，終於還是要走。

「把刀，加油。」雅妍握拳。

「加油是我的強項啊。」我也握拳。

看著走廊上雅妍漸漸離去的背影，彷彿從小妍走向汪茜茜。

幾個月後，汪茜茜在螢光幕上與陶復邦重逢，甜蜜地手牽手。

我衷心希望孤單單留在故事裡的小妍也可以得到……幸福。

在手術台邊的戲，雷孟客串了拿手術刀的醫生，應該是積鬱已久的結果。

我們三個導演站在一起，靠，像不像紅綠燈！

209
Doubles
三鮮有幸

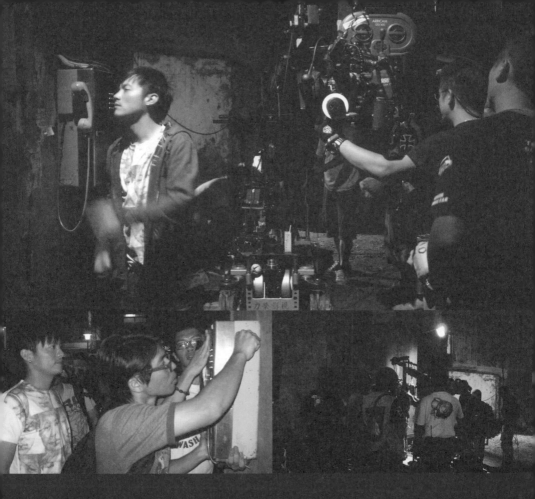

〈三聲有幸〉最後一場戲，是小范的獨角戲。

一場阿正在城市廢墟角落，掙扎著是否真要撥打電話給路媽的戲。

　　拍電影很神奇，劇組在人來人往的鬧區裡找到「一面很荒涼的牆壁」，以鏡頭運作的幅度來看，即使附近再怎麼繁華熙攘，都不會打擾到在鏡頭裡呈現出來的蒼涼，我也同意──反正這一場不收現場音，音效都採後製，還真的可以做到我要的感覺。

　　於是關鍵的美術組開始作業，展志與忠憲將古老的投幣式公共電話釘在牆上，然後在牆壁上貼上蒐集好了的廣告宣傳單、再將那些廣告撕得亂七八糟，弄一弄，燈光一打，乖乖咧真的很有味道。

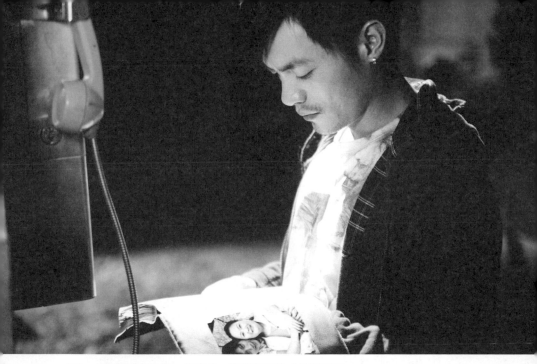

「吼，殺青戲竟然只有一個演員，有點寂寞耶。」雷孟鬼叫。

「通常殺青戲都會是大戲嗎？」我不懂。

「盡量設計成這樣啊，殺青時大家都在一起，比較熱鬧。」雷孟解釋。

「下次吧！」我說下次，就真的有下次啊。

「九把刀，快拍完了耶。」廖明毅突然來了這麼一句。

「拍戲會上癮的喔。」副導 Seven 說，然後遞給我兩枚拉炮。

「拉炮？真的假的啊？」我科科科地將兩枚拉炮收在口袋裡。

「殺青要用的啦，導演要拉第一個。」Seven 笑笑。

小范手裡拿著的，是一本我稱作《我二十七歲的人生》的日記。

這一本《我二十七歲的人生》，在劇情裡是小路為了「防止出包」，特地洋洋灑灑寫了一大堆自我介紹、從小到大跟母親之間的回憶，給阿正仔細閱讀用的。

阿正看過之後，才能用小路的身分跟路媽聊天而不至於露出馬腳。

這本小路寫給阿正看的「日記」，為了動人，須得手寫。

為了逼真，得連續手寫十幾頁，讓阿正在鏡頭裡有「翻動」的感覺。

原本該是我自己寫，後來我山窮水盡沒時間，最終是雷孟操刀動手。雷孟寫得鋪天蓋地，字句中夾雜著不負責的唬爛跟他自己的真實經驗，加上黏貼照片製造效果，真實感超強。

雷孟用充滿血絲的雙眼看著我，嘴巴沒開口，我卻離奇地聽見他的內心話：「九把刀，我沒有女朋友，我沒有女朋友，我沒有女朋友，我沒有女朋友，我沒有女朋友，我沒有女朋友……」

他的內心話雖然只有不斷地重複同一句話，不過好吵！

總之想跟雷孟交往、或是不想交往只想作弄雷孟人生的女孩，請點：

http://jinlin0816.pixnet.net/blog

這一場戲開拍前，器材組正忙著下機器。

我注意到製片小枚、雷孟跟副導演 Seven 正在竊竊私語。他們說得含糊不清，我只聽到幾個關鍵字，比如：「錢的方面」、「星皓那邊知道狀況了嗎？」、「先拍完再說」都意味著不大好的事正在發生。

「怎麼了嗎？」我走過去。

「沒事。」他們異口同聲否認。

「快點啦，到底怎麼了？」我不信。

「反正你就先拍。」雷孟直接說結論。

「是拍片的錢不夠用了嗎？」我趕緊說：「我可以在附近提款，欠多少？」

「錢夠。」Seven 拍拍我：「這方面你不用擔心。」

「還是底片不夠？」我開始著急。

「底片超夠用的，最後還會剩一堆。」製片小枚雙手環胸。

「……」我充滿了很不痛快的疑問。

「有些事，導演一定是最後一個知道，殺青了再跟你說。」雷孟說。

「等一下就殺青了，我快點知道事情才有辦法專心導演啊。」我唬爛。

但沒有人鳥我。

我也只好暫時不管了。

美術組將假公共電話釘好後，趁著燈光還沒打好，小范走了幾次位，我也乾脆演了兩次給小范看，什麼是具體的、我要的感覺。

我拍的這一段，正是阿正第一次撥電話給路媽的畫面，阿正非常掙扎，他恐懼遭到揭穿，更非常徬徨自己這樣做到底對不對──何況只要這一年撥通了電話，往後的第二年、第三年、第四年等等，都要持續不斷地在小路忌日當天撥電話給路媽，這可

是一生一世的受託。

　　所以阿正非常掙扎，拍電話發洩情緒、用力掛電話的樣子都要非常氣憤。

　　阿正氣自己為什麼要答應這個請託。

　　也氣自己為什麼遲遲不敢將號碼一鼓作氣按完。

　　「這場戲沒有愛，只有憤怒，有種……小路你憑什麼丟下這種承諾給我，還一死了之，簡直是耍無賴嘛！」我解釋角色的心態：「這個承諾越想越重，又不能丟給別人去做，最後你只好乖乖就範。」

　　導演〈三聲有幸〉這最後一場戲，我的心中頗有感觸。

　　不是什麼複雜的、糾葛的、難以言喻的感受（哪來這麼多難以言喻？），就是很疲倦、很捨不得、很感動。

　　最多最多的，是覺得很感激。

　　燈光重打，器材組忙著乾坤大挪移。

　　我坐在小范旁邊。

　　戲末了，我想他也有些感覺。

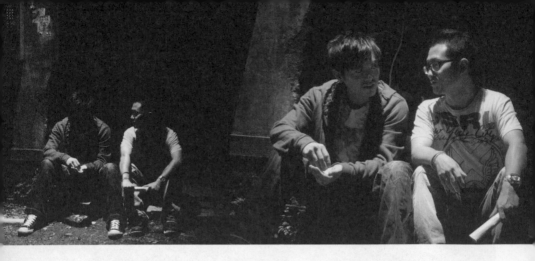

「這一場，先是從遠景拍一次，燈光打那個樣子，然後從左邊拍你一次，燈光又花了二十分鐘重打。現在我要從右邊再拍你一次，燈光又要重打第三次。」我看著忙碌的工作人員：「拍電影，真的很不可思議。」

低著頭，小范舒張著雙腿：「對啊，大家都很努力每一個細節。」

我同意。

有點愉快的惆悵，我說，第一次當導演我沒有緊張，而是很享受。

所以到了尾聲的現在，我要充分享受拍戲的一個細節。

「對了小范，再跟你說一聲謝謝啦。」

「我也拍得很過癮啊，導演。」

最後這一場殺青戲，真的殺得不平凡。

由於我們拍攝的地點是民宅，產權極為不清，只有某些民宅屋主同意我們拍攝，其餘的屋主找不到人可以問。我們拍下去了，結果警察也來了。

警察來了，我沒什麼在意。

一方面我們真的很快就拍完了。

另一方面，我瞥見製片小枚跟場務等人很努力地在擋那些警察，我想到跟廖明毅那一場對話的重點：「反正他們就是會想辦法讓你拍完。」我相信就算警察來取締，劇組被開罰單也沒關係（在台北拍戲的無奈），只要將時間爭取到拍完就對了。

於是我照樣坐在我的導演椅上，專心致志看著小螢幕裡發生的一切。

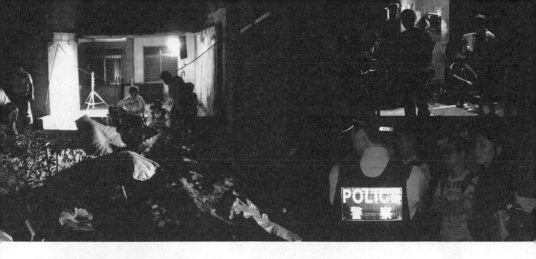

不過前來取締的警察氣勢不錯，突破了製片跟場務的包圍，走到我前面。

警察也不管我們正在拍戲，大聲說：「誰是導演？」

我右手用來舉手，左手食指卻放在嘴唇上，示意警察小聲一點。

「……」警察看我叫他噤聲，表情有點訝異。

我覺得看拍戲挺好玩的，尤其是導演專用的小螢幕即時顯示電影內容，看起來更有感覺，於是我做出了一個極為驚嚇的動作……

我向警察招招手，然後用手指指著小螢幕。

「你是導演？」警察的表情有點古怪，因為我的打扮明顯就是個路人。

「要不要看？」我壓低聲音。

「看什麼？」警察皺眉。

「看演戲啊。」我得意地指著小螢幕，要跟警察分享好料的。

我永遠不會忘記那個帶隊警察的表情。

他好像看到一個始終沒有進入狀況的阿宅導演，說出極為自我又幼稚的話。

「有人報警，你們不能在這裡拍，要立刻走。」警察的語氣很兇。

「我們一點也不吵啊，而且路人要經過我們也沒擋車擋人啊。」我解釋。

「那不是重點，重點是有人報警。」警察就是警察。

「這樣的話，可以照平常一樣開單罰錢就好了嗎？」我很理智，說：「我們只剩下一小段，真的。」

此時我隨意轉過頭，向副導演 Seven 抖眉。

Seven 接收到了，於是她示意攝影機不要停，小苙不要停，拍攝都繼續。

警察瞪我：「有人報警，我們就要受理啊，我管你是不是剩下一小段。」

「真的剩下一點點。」我動之以情，兼動之以大明星：「拍國片不容易，找資金困難，

回收更困難，大家都知道，對不對？現在這一部戲真的很猛，大卡司，大製作，你看看，那個正在打電話的演員就是〈海角七號〉的范逸臣啊，我們花了很大功夫才請范逸臣過來拍的……」

「范逸臣？」警察瞇起眼，看著照樣演戲的小范。

「真的就是范逸臣啊！」我點點頭。

「……可是你們也不能這樣啊。」警察的語氣有點軟化。

「説真的啦，我們這一段拍完就殺青了。」我保證：「整部電影就登登登拍好了。」

「我不相信，哪有這麼巧的事？」警察的口氣又柔軟了一個等級。

「你看，這是什麼？拉炮，還兩個。」

我從口袋裡撈出 Seven 預先給我的兩枚拉炮，笑笑地説：「正常人的口袋裡會有拉炮嗎？當然是快要殺青了劇組才會分拉炮下去啊，不信的話，你站在這裡假裝罵我，我保證再過五分鐘就拉炮大叫殺青給你看！導演喊殺青，就真的殺青！」

警察沒有看我。

不過他的嘴角微翹，有點像在偷笑：「你們在這裡拉炮，會吵到居民。」

後來警察繼續諄諄勸戒我們，下次拍戲要做好社區溝通。

我們一直認真受教，不斷説是是是，直到殺青。

警察看著我對著劇組大喊：「殺青啦！謝謝大家！」才離開現場。

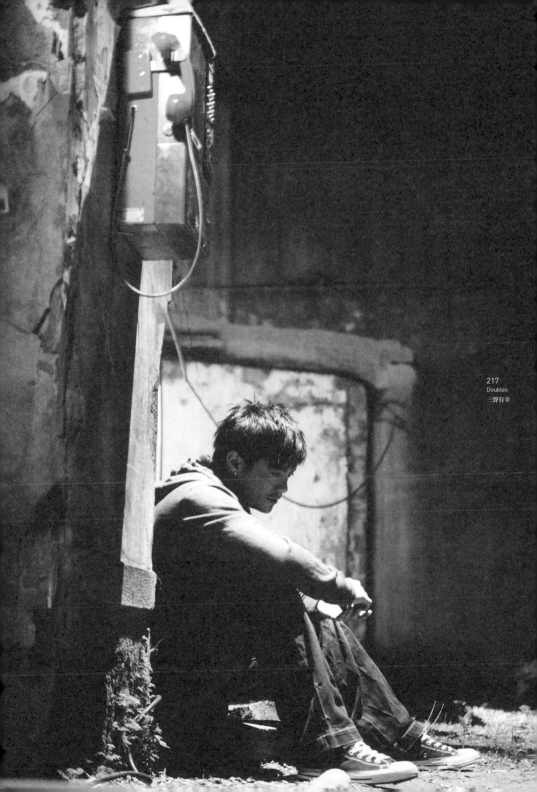

後來我聽說了，一件關於我前來探班的經紀人曉茹姐的糗事。

警察剛剛抵達現場、想阻止我們拍戲時，曉茹姐義正詞嚴地對警察說：「為什麼不能拍？這裡又不是私人土地，公共電話旁邊當然都是公共空間啊！」

怡辰姐趕緊將曉茹姐一把拉開，說：「曉茹姐，那個公共電話是假的！是美術組自己釘上去的……」

害得曉茹姐臉很紅。

殺青了，當然要拍很多大合照。

謝謝製片小枚吃下這個案子，組織出來的這個劇組我很喜歡。

謝謝副導 Seven，妳真的很棒，以後一定還有合作機會的！

謝謝閔賢，感覺起來很能信賴，也謝謝你陪著我們排戲、打點很多細節。

謝謝提供了本書很多側拍照的造型指導宛寰。妳很可愛也很講義氣耶。

也謝謝有點酷酷的造型助理珊珊，妳不讓廖明毅把是對的。

鳳梨跟冠華，謝謝你們一直辛苦奔波在片場。

負責梳化的倍維，委屈你，也謝謝你了。

美術設計展志，祝你的潮 T 店開張大吉。

謝謝執行美術怡文、執行美術阿滋，工作人員都是正妹感覺真棒。

謝謝執行美術忠憲，拍完〈三聲有幸〉的第二天立刻又跑去高雄支援電視劇〈痞子英雄〉，真的很猛。也謝謝你提供很多照片，SIGMA 類單眼相機拍出來的照片果然很有質感！

對了，我也來逆向感謝一下我的讀者臨演們，過幾天我們戲院見！

殺青了，真好。

不過另一場「再創作」才正要開始。

所以先不謝謝我的好夥伴，執行導演雷孟跟廖明毅，因為我們還要持續戰鬥。

回家途中，雷孟終於跟我說了那一件在殺青前絕不會讓導演知道的事。

有一個器材組的工作人員在拍光劍那一場戲的深夜，出了意外，送醫治療中。

我記得那一個工作人員是個大叔，他曾笑笑問我：「導演要不要吃檳榔？」

知道後，我果然心情大不好。

有人提議說要去唱歌喝酒，我卻是沒 feel 了。

希望他早日康復。

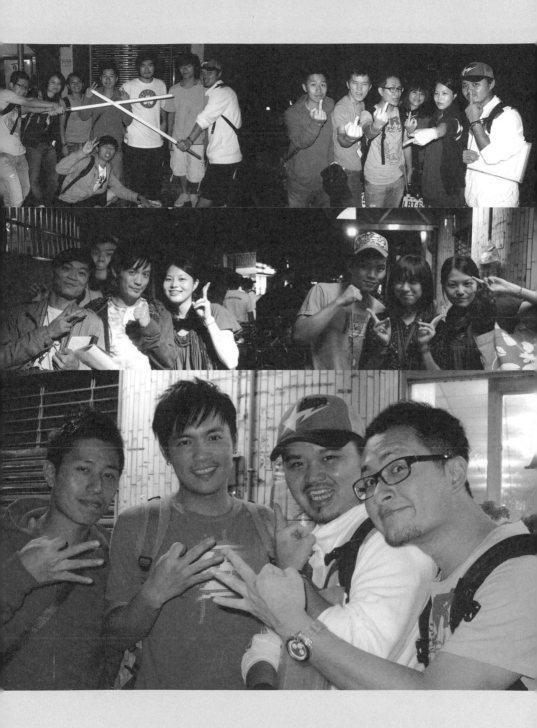

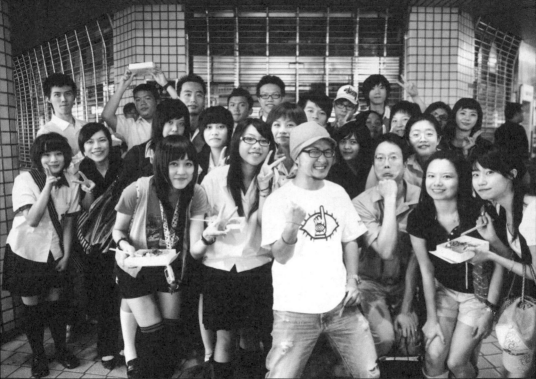

## Chapter 24.
/
# 創作後的,再創作

電影殺青後的接下來,就是各位讀者最不感興趣的後製部分。

沒有實際參與這部分,光是看我寫,必然有夠抽象。

我盡量避免自 high 式的寫法,但每個過程我都想記錄一點。

畢竟要拍出一部好電影,你得每一個環節都做對,只要一個環節鬆脫了,片子就整個「怪掉了」。

每個環節都有專家,我都佩服得五體投地。

### 剪接

我很感謝雷孟跟廖明毅,我在他們身上學到了堅持。而且還沒學足。

星皓電影公司說,電影一拍好,就會送到台北影業交給專業的剪接師負責剪接第一個版本,導演可以在旁邊看,也可以剪完了再看、再提出想法修正。

本來我暗暗覺得,怪了,鏡頭拍了那麼多,數量比我在腦袋裡拼成的分鏡表還要多很多,剪接師怎麼知道我想要用哪一些鏡頭、又不想用哪一些呢?不過既然剪接師在工作的時候,我可以坐在旁邊看他忙、給意見,那應該就沒問題了吧?

幸好,雷孟跟廖明毅跟我說:「九把刀,我們自己剪!」

於是我們就沒有委託台北影業,而是用雷孟的工作室電腦自行剪接。

不得不說，這真是一個正確到爆炸的堅持。

「初剪」要過濾掉很多盲腸鏡頭，由睡眠不足、感冒一直好不起來、才華洋溢可偏偏就是沒有女朋友的雷孟，孤單單一個人，對照劇本裡的分鏡剪出一個大概。

初剪一半時，我先看了一次，當時還沒有任何配樂，超空的。

於是配樂方面，則是雷孟自己從資料庫裡抓出的一些罐頭音樂暫時充當，主要是讓畫面有基本的節奏感，最後那一段「七年約定」就由我非常喜歡的日本可苦可樂的那首歌代替。

往後所有的分鏡討論、更動、風格思考，都圍繞著「初剪」。看有多重要。

我坐在雷孟旁邊，第一次看初剪的完整版就看到流淚。

最後的「七年約定」真的很催淚，我眼淚一爬滿臉，信心也生了出來。

深深地，我覺得，我缺乏自行剪接出這麼一個「初剪」的能力。實話說，我也很清楚我以後還是學不會這一套，我也沒勁去練。

幾個月後我跟前來參加金馬獎的香港導演彭浩翔見面吃飯，他教了我很多關於拍電影的經驗，尤其彭浩翔也是一個小說家，他的想法與經驗對我尤其有啟發。

彭浩翔認為，要拍好一部電影，至少得有三個專家幫忙：

攝影師、配樂師、剪接師。

我才拍了一次，第一次，便聽得點頭如搗蒜。

往後要繼續拍片的話，剪接師一定要像雷孟一樣，不僅要很懂得我的劇本，更要有胸襟跟我討論。雖然大家都說導演最大，可是我很容易受到驚嚇，雷孟很 nice 所以我才能暢所欲言，別人剪接就不一定對我這麼好了。

雷孟剪完一次，換廖明毅剪剪看。

廖明毅主要是修改雷孟的版本，此後就是三個人一起邊討論邊剪。

我覺得他們都好強，剪接的複雜過程，右手抓滑鼠喀喀喀、左手按鍵盤按超快，動來動去我都看不懂，幸好他們還會抽空聽我的意見，不然我就完全一團屁化了哈哈。

這件事很寶貴的地方在於，明明我是導演，如果剪接出來的結果不大好，出糗的也是我而已。但他們願意付出很大的心力去做一件原本他們可以不做、而我也沒想過要凹他們的事，真的，他們肯定跟我一樣重視這一部〈三聲有幸〉。

他們是執行導演，也是我的好朋友。

## 補拍空鏡

我很白痴。

這一段要寫,可長了。

在拍片現場,雷孟跟廖明毅偶爾會問我:「九把刀,你要不要拍一下小范跟雅妍牽手的手部特寫?」或「要不要趁換場景的時候拍一下走廊?」或「要不要拍一下門關上的特寫?」

我常常都給予充滿自信的拒絕:「不要啊,因為我又不會用。」

他們就會皺眉頭說:「九把刀,如果你都不拍空景,剪接的時候,你這一部片就會變得『很跳』喔。」

跳?什麼是很跳?聽起來就是一種很厲害的特殊風格。

「很跳?那也不錯啊。」我可得意了。

然後我就會看見廖明毅跟雷孟摸摸鼻子,也由得我任性不拍。

其實在寫小說的世界裡,我是相當有「空景」的概念的,每一場小說情節的變動,我都不可能轉換得很突兀,要有一點場景漸進的簡單鋪陳,主題出現後,再進行鏡頭的鎖定。

BUT!

人生最悲慘的就是這個 BUT!

BUT 我當導演,卻嚴重疏忽了空景的概念,我處理分鏡,都是單場單場地處理,覺得每一場戲順得不錯,就以為掌握了流動性。

沒想到,真的就在剪接的時候,雷孟也不用多解釋,我一路看下去就發現至少有五個地方「怪怪的」,原來就是場景在切換的時候非常突兀,沒有一點「過場」的休憩感。

我超想死的!

明明廖明毅跟雷孟就提醒了我好幾次要拍空景,我卻都得意洋洋地拒絕,還自以為我要的東西我很清楚,於是我乾脆省下不拍一些我絕對不會用到的東西,自以為這就是精簡底片的專業精神!

「幹死了啦,怎麼辦?」我很想一頭撞死在雷孟桌上的鍵盤上。

「補拍吧。」雷孟很實際地說:「我打電話問問看,應該其他組也有要補拍的東西吧。」

「也只能這樣了……」

我拿起紙筆，虛弱無力地開始記錄應該補拍空景的地方。

幸好每一組都有需要事後補拍空鏡的需求，後來麻煩強哥帶著攝影組工作人員出門補拍的前一天，金馬獎入圍名單出爐，強哥，陳楚強，以電影〈一半海水，一半火焰〉入圍了最佳攝影，真的很威！

補拍當天，我遠遠一見到強哥就大聲恭喜，弄得強哥有些不好意思。

拍電影真的很有趣，常常讓我覺得自己像個白痴。

如果不犯一些錯，就學不會拍電影似的，忘了拍空鏡只是其一。

我還想繼續拍電影，所以未來也一定會再接再厲地犯錯。

想到這裡就熱血得毛骨悚然啊！

## 配樂

配樂這一方面，出現了不在預期內的大落空。

由於溝通沒有想像中的好，原本自告奮勇要幫我製作電影配樂的音樂人，他所創作出來的東西並不符合我的期待。

我是一個對於「拒絕別人」一事很難啟齒的害羞鬼，不過，我真的很想讓〈三聲有幸〉擁有恰當的配樂，所以我摒棄過剩的人際關係思考，用直覺的語氣寫了一封誠懇的e-mail告訴那名音樂人，他這一次的作品並不適合我的電影，按了寄出。

幾個小時後，我收到了回信。

我很感謝那名音樂人的理解與體諒，他表現得很有風度。

交片的時間緊迫，我有兩個選擇：

第一、用罐頭音樂。

也就是到音樂資料庫裡尋找別人已經用過了的音樂，然後挑一些適合這一部電影的東西來「貼」，付錢給版權仲介公司即可。

聽起來好像很遜，不過有個很大的好處——省下無效的溝通時間，直接挪用既存的音樂，適用性可以達到百分之百。

第二、另找高人。

這個高人不僅得高，還必須是個快手，因為時間無多。

不過我完全不認識這方面的高手，人際關係是零，更沒時間讓我在這時候搞拓展。

關鍵時刻，有賴口碑了其實。

雷孟是電影〈對不起，我愛你〉的編劇，而這一部電影的配樂是鄭偉杰，雷孟放了一段〈對不起，我愛你〉的配樂給我聽，我才聽十幾秒就很有感覺，看著手臂上不斷冒起的雞皮疙瘩，我馬上請雷孟幫忙邀看看。

「費用呢？你有……什麼打算嗎？」雷孟似笑非笑。

由於製作費用已經爆了，配樂的費用我得自己從提款機裡領出來燒，這我早有覺悟。只要是在某個額度內我都可以……吧！

於是各位在電影院裡聽到的超動人配樂，就是由鄭偉杰大師出手。

我也請負責製作側拍幕後花絮的羅比，將部分配樂融合在隨書附贈的 DVD 裡。

再次謝謝鄭偉杰，配樂是有目共睹的催淚。

## 配音與音效

幫忙本片處理事後配音跟音效，是台灣電影界首屈一指的大師杜篤之。

在這個階段，我們請靜美姐再跑一趟，錄一段國語版本的對白，因為〈愛到底〉也會在大陸上映，台語的版本過不去。

小范跟雅妍也來補錄對白。小范主要是補錄「借用莫子儀的嘴型，說出小范自己的聲音」，以及一場拄著枴杖走動的戲，我更動了部分對白的位置，搭配剪接過的畫面才會比較順。

雅妍剛剛從〈光陰的故事〉劇組拍完一整天，就進錄音室，補錄一句對白。就只有一句對白要重錄，還要她特地跑這麼一趟，應該是我藉故想看正妹吧哈哈！

杜哥非常喜歡我這一段〈三聲有幸〉，在杜哥公司搭配樂的時候，杜哥也給了我不少關於「關鍵旁白出現的時間點」上的意見，還跟我分享了他當天早上才錄到的一段鳥叫聲，讓我當作其中一段陽台空鏡的背景音效。（雷孟說，杜哥只有在非常喜歡一部片的時候才會這樣。吼。）

杜哥很認真地稱讚鄭偉杰的配樂，他說鄭是個好咖，聽到的時候我又覺得自己真是……對，你猜得沒錯，無害善人會健康啦！

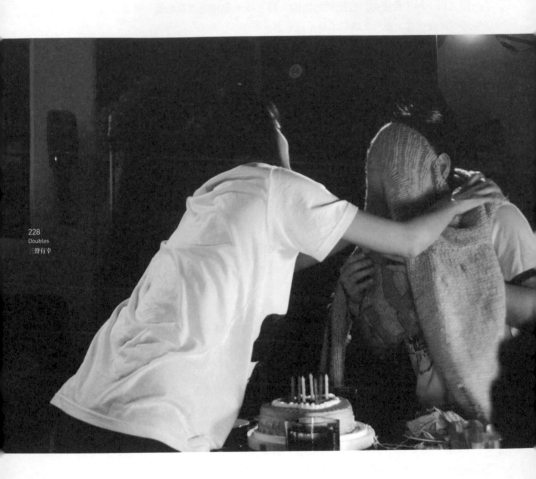

調光

調光是一件很神奇的事。

在台北影業調光，費用是以一分鐘來計算，貴得很。

我們使用的機器可以局部調整底片的光線、色差、濃淡等等，也可以進行特定演員臉部的追蹤聚焦等，許多功能我這種門外漢一半懂、一半不懂，也看得很高興，雷孟跟廖明毅雖然拍過不少片子，可也沒用過這麼高級的調光法，很是羨慕的樣子。

調光也得借重攝影師強哥的專業，因為光線該怎麼表現也是強哥的職司之一。強哥是在這個階段第一次看見我們這一部片的全貌，不過調光時是沒有聲音的，只有畫面，感覺起來恐怕非常單調，幸好強哥很喜歡，一直嚷著我們剪掉太多，片子不夠長啦等等。

我也因為底片編號的關係，順理成章偷偷看了方文山導演的〈華山24〉的開頭前五分鐘，嘿嘿。

有件好笑的事想記錄一下。

調光時我跟雷孟坐在伸手不見五指的漆黑房間裡，銀幕很大，像個小型電影院一樣，沙發很軟很舒服，冷氣很威，片子爛一點的話很容易就睡著了。

當時我喝著從麥當勞買回來的冰咖啡，有一包液體的超濃糖精沒有加，我捏在手裡玩弄。

強哥坐在我們後面，跟調光師討論怎麼改動底片光線，雷孟聚精會神地看著，我臨時起意，摸黑問雷孟：「要不要吃？」然後將液體糖精丟給他。

雷孟摸了摸，問：「這是什麼？是小時候我們在吃的一種果汁棒嗎？」

「不是，反正就超好吃。」我保證：「要咬開來，一口吃掉。」

「是喔……」雷孟點點頭，很珍惜地咬了液體糖精的包裝，大吸了一口。

我早在黑暗中笑得不成人形，強力壓制我震動不已的肚子，跟扭曲的五官。

「靠，好甜喔。」雷孟的臉都揪了起來。

「哈哈哈哈哈……那是麥當勞的糖包啦！」我終於發作。

這件無聊的事明顯寫得比正經八百的調光還多，可見拍電影有多歡樂！

## Chapter 25.
## /
# 我的人生啊！

洋洋灑灑寫到了現在，此刻是二○○九年的二月二十七日，距離台灣全面上映〈愛到底〉的首映日期三月六日，還有整整一個禮拜。反倒是香港已經開映了幾天。

我開始在台灣跑校園宣傳電影、銷售電影預售票，計畫著三月二日的特映、三月三日的媒體首映、三月六日的大首映、三月七日的包廂自爽映，四個導演也帶著十幾個明星演員一起到香港跑宣傳。香港中文大學有很多我的書迷，到場參加映後座談會，害我很高興。

說過我要盡情享受每個細節的，所以我連鎂光燈不在我身上的媒體宣傳也很樂在其中。大家擠在一起宣傳，最大的好處就是，眼睛一閉上就睡覺，一睜開全部都是閃閃發光的五星級美女！

一日阿宅，終生阿宅，本著阿宅喜歡跟正妹合照的厚顏天性，沿途我都帶著爽死了的笑容找美女明星合照，沒有人會拒絕導演，哈哈！

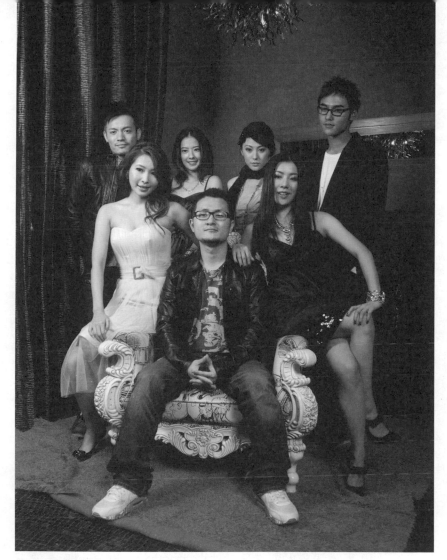

雅妍一路愛相隨，上妝時當然很美。

即使素顏，同樣──殺！很！大！

田中千繪綁馬尾，完全命中了我。

曾愷玹正得很有氣質，我這種阿宅整趟下來只敢藉故跟她說一句話。

Makiyo 很大方，很有禮貌，印象值整個爆表。

周采詩在電影裡的表演很逗趣，正得很有鄰家女孩的 teel。

再補上一張，更早之前我孤孤單單一個導演到香港宣傳〈愛到底〉時，因禍得福反而可以坐在椅子上，跟四位美女合影的天堂神仙照。

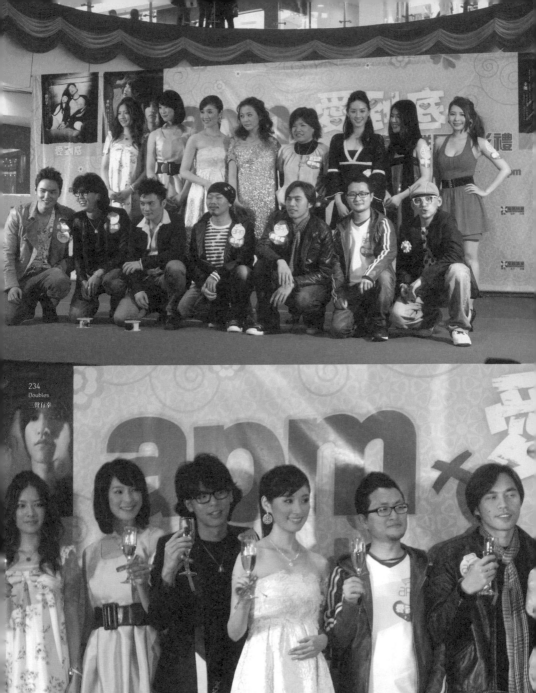

我們四個合拍電影的導演，都是到了香港，才在同一時間看到對方的作品。

老實說彼此都好奇死了。

演員也一樣，大家都是到了香港才看見自己在大銀幕上的演出。

除了私下放過一遍還在罐頭配樂階段的初剪給雅妍看外，我自己不想讓小范跟雅妍在其他場合看見〈三聲有幸〉。原因很簡單，我希望他們第一次看見這一部作品，是在堂堂正正的大電影院，有大的寬銀幕畫面，有好的音響，完整的觀眾反應，而不是小小暗暗的剪接放映室。

香港人搞電影，果然非常有一套，宣傳很大，圍觀的鄉民很多，幾十家媒體鎂光燈此起彼落，十幾個明星排排站，排場十足，氣勢的確做出來了。

我站在這麼多明星其中，努力將眼前所見刻在視網膜深處，同時不禁想……還真的耶，台灣目前最紅的幾個明星都出現在這一部電影裡了耶。

〈海角七號〉的范逸臣，〈光陰的故事〉的賴雅妍，〈波麗士大人〉的藍正龍，〈海角七號〉的田中千繪，〈光陰的故事〉的陳怡蓉，〈命中注定我愛你〉的阮經天，〈不能說的秘密〉的曾愷玹，〈籃球火〉的周采詩，在台灣跟香港都很紅的男孩團體棒棒糖……

雖然我一直說我不想講什麼「支持國片」這類很意識型態的語言，可不知不覺，還是有種大家都團結起來的感覺。這感覺一點也不抽象，很棒。

希望可以很有斬獲。

香港特映時，我本來不想坐在小范跟雅妍附近，因為我不想影響他們看電影。

想想，導演就坐在自己旁邊，是不是很有壓力？如果感覺到不耐煩，想換個腳都不好意思吧？萬一打呵欠被導演發現，豈不是雙方都覺得尷尬？

可是雅妍跟小范，竟留了一個夾在他們中間的位置給我。

我有點猶豫要不要過去。

畢竟跟我的演員一起看我的初體驗，也是非常有意義的經驗。

「喂導演！過來啊，不要不敢面對我！」小范開玩笑地招手。

唉，明明就很好看，哪有不敢面對啊，哼哼。

於是我就這麼坐在男女主角中間，戰戰兢兢地感受他們的感受。

小范靜靜地看，雅妍則是猛哭。

我聽見很多窸窸窣窣的聲音，應該是面紙。讓我安心了不少。

大言不慚的我曾經說過，看了電影沒哭，就算是我輸了呢。

〈三聲有幸〉擺在〈愛到底〉的第一段，結束時全場響起掌聲。

我感動又害羞，先跟左手邊的小范說：「小范，謝謝你。」

然後轉向右手邊，跟我親愛的雅妍說：「雅妍，謝謝妳。」

特映結束，去夜店的去夜店，回飯店的回飯店。

車子上，參與導演與演出的大家都一臉的滿足。

我傳了簡訊給廖明毅跟雷孟，跟他們分享同屬於三人的驕傲。

未來如果我們還能夠一起合作拍片，我希望三個人的名字都能打在同一個畫面，職稱都是導演。一塊搶錢，搶糧，搶娘兒們！

沒有他們我辦不到。

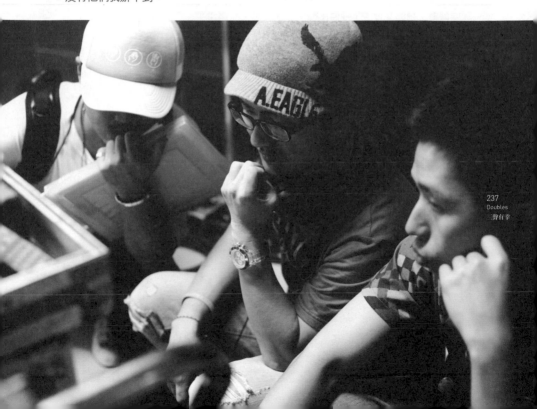

真的很像作夢。

或根本搬進了夢裡。

說起來，不過短短二十四分鐘的電影，我卻科科科寫了一本書。

是啊，不過短短二十四分鐘……

每次寫完一個故事，一本書，我都處於「極度勝利」的狀態，覺得自己怎麼會那麼厲害，轉眼又攻下了一座山頭。笑得燦爛，一騎當千。

可這一次導演電影，從無到有經歷了許多過程，體驗了許多細節，承受了很多幫助。過程之中我說過最多的話，竟然是「謝謝」！

幸好寫小說跟拍電影還有一個共同點，那就是……

我的人生，實在是太快樂了！

# Chapter 26.
/
# 七年約定

親愛的陌生人⋯⋯

如果我沒有醒來，請你打電話告訴小妍。

哭，是一定要哭的，
但也要記得吃飯，才有力氣一直哭。

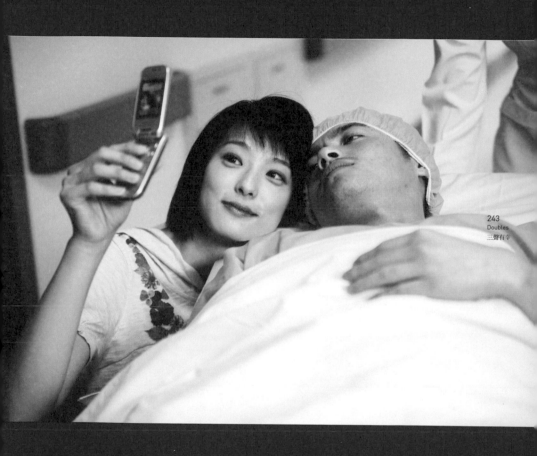

第二年，你告訴她，

我在下面一直都在練棒球，希望投胎的時候可以比陳金鋒更厲害！

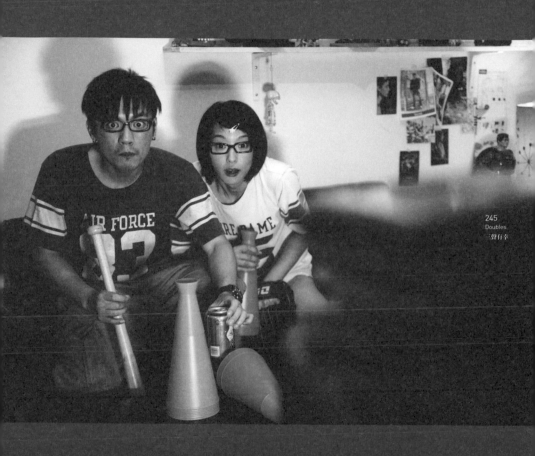

第三年，你告訴她，
毛衣我還穿著，
但袖口還是一長一短，
請她多多練習囉。

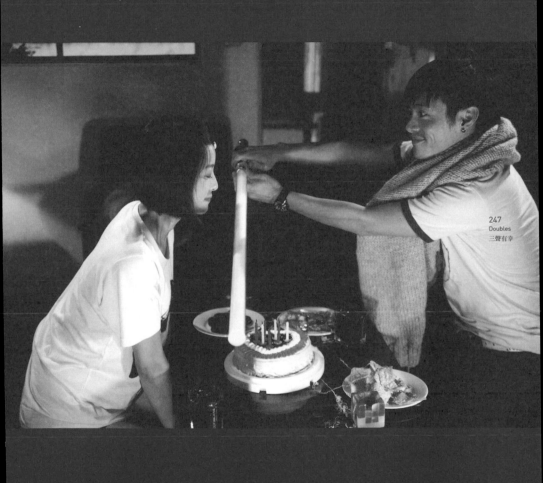

第四年，你告訴她，
可以面不改色吃掉二十幾顆荷包蛋的人，
一定很愛妳喔！

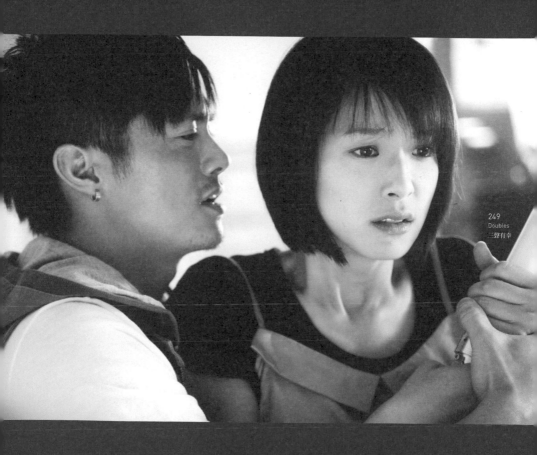

249
Doubles
三野有幸

第五年，你告訴她，

這個世界上沒有絕地武士，

但願意跟妳一起拿光劍互砍整個晚上的人，

妳能遇見一個……

也一定會遇到下一個。

第六年，你告訴她，

電梯很黑，

但最後一定會有人把門打開。

第七年，你告訴她，
我又要回到這個世界了。
人就是這樣，
會離開，也會重逢。

255
Doubles
三聲有幸

謝謝妳想我，
但不要因為太想我了，
對全世界，視而不見。

257
Doubles
三聲有幸

*Supplement: ONE*

/
附錄：劇本定稿〈三聲有幸〉
　　　拍攝日程表
　　　通告單

編劇／九把刀
統籌／肚臍風
定稿／定恁老師

# 劇名：三聲有幸

　　△無聲，黑暗中的香點燃了唯一的光。

　　△開始上主要演員名單。

　　△牆上的掛鐘，十點十五分。

　　△老舊的門，半剝落的春聯。

　　△一塵不染的老式電話，桌上沒有動過的飯菜。

　　△牆上的掛鐘，十一點五十九分，秒針持續在動。

　　△路媽坐在沙發上，侷促地坐著。

　　△掛鐘，十二點整。

　　△遺照前的三炷香，燒紅的香灰斷落的瞬間，電話鈴響。

路媽：……

小路：媽，是我。

路媽：阿弟啊……

　　△路媽泣不成聲，但樣子很欣喜。

小路：又過了一年，媽，我好想妳，妳最近好不好？

路媽：媽媽也好想你啊，冷不冷，缺不缺衣服，錢有沒有夠用？

小路：媽，我都有收到，我什麼都好，也交了新朋友，還認識了一個還不錯的女
　　　孩喔。

路媽：什麼樣的女孩子啊？媽真想馬上就去陪……

小路：你又在亂講話了。媽，妳要勇敢，我在下面才能安心。

路媽：好，好，媽會勇敢……媽會勇敢喔（淚）

小路：媽。

　　∧ 電話掛上。

嘟嘟……

　　△ 上電影名稱，導演名稱。

△ 拉炮聲。

△ 蛋糕上的蠟燭被吹熄，蠟燭是一個阿拉伯數字，七。

△ 由於隔天要去醫院看阿正的腦部檢查報告，所以今晚的快樂有點刻意被營造
　　出來，有種反正明天又不可能有事的高亢情緒。

阿正：七週年快樂！

小妍：七週年快樂！

小妍：這是你的禮物，登登！

△ 小妍迫不及待拿出織得亂七八糟的毛衣，立刻套在阿正的脖子上。衣服只套
　　到脖子上，並沒有認真穿好。

阿正：那，妳閉上眼睛。

小妍：哎喲！（焦躁，不想忍耐等待禮物的過程）

阿正：閉、上、眼、睛。

小妍：⋯⋯（閉上，緊張又興奮）

△ 阿正拿出一把光劍，紅光映在小妍的臉上，還發出嗡嗡聲。

△ 小妍大興奮，眼睛尚未睜開就知道禮物。

小妍：光劍！

△ 阿正與小妍模仿絕地武士對打，還用原力隔空攻擊對方。

△ 打累了，兩人躺在長長沙發上，光劍依然拿在手上偶而互碰。

△ 小妍與阿正頭靠著頭，小妍的視線慢慢看向阿正。

△ 電梯裡，僅有阿正與小妍。

△ 燈光閃爍，電梯突然停電，小妍緊張地拍打電梯門，狂按緊急求救鈴，阿正
　　的手裡拿著一個超大的兔子布偶。

△ 阿正的石膏腳不小心碰到了小妍。

小妍：我警告你喔！不要靠過來！

阿正：小姐，不用擔心，這種事很常發生的⋯⋯

小妍：怎麼會很常發生！哪可能很常發生啊！空氣不夠怎辦！電梯會不會突然掉
　　下去啊！不要過來！阿正：不會有事的，我保證。

小妍：你誰啊！保證什麼啊？

阿正：……我常常遇到電梯停電啊，差不多每天都要遇到兩三次吧，習慣了啦。

小妍：……你說真的假的啊？

阿正：當然是真的啊，電梯突然壞掉已經是我日常生活裡的一部分了，害我常常上班遲到被罵，後來我乾脆辭職去考電梯維修員，想說，遇到了就自己修，省得麻煩。

小妍：（稍為安心）所以你會修電梯？那就快點修好啊！

阿正：會啊，可是我掰咖了啊，怎麼爬上去修？安啦，妳不要慌張，每一台電梯都有緊急故障系統，一停電，就會有好幾個人接到通知趕過來，都在比第一名的啊，最早到的那個還可以拿到業務獎金，很多耶！五六萬，這個時候一定很多人飆車衝過來救我們……

小妍：……你說……真的假的？

阿正：（停頓三秒）我叫阿正，剛當完兵，現在組了個團在 pub 駐唱，有空來聽，還不錯喔。

小妍：你不是在修電梯的嗎？

阿正：……偶爾也修修電梯。

小妍：（小心翼翼，似乎下定決心）小妍，我叫小妍。

---

**S│5.　　　時│夜　　　　景│老舊公寓，沙發上　　　人│阿正、小妍**

△ 小妍擁抱著阿正，兩把光劍散在一旁。

小妍：好喜歡你的聲音喔，每次聽到你的聲音，就會很安心很安心，什麼都不怕了……

阿正：那個時候騙了妳，妳居然還說很安心？

小妍：電梯整整困了我們三個小時，你一直說話一直說話，讓我沒辦法胡思亂想。你啊，真的很壞。

阿正：哈哈，那是我這輩子最幸運的一天。

小妍：（兩人沉默）……阿正，明天的報告一定不會有事的。

---

**S│6.　　　時│無　　　　景│醫院候診廳　　　人│阿正、路媽、醫院諸多臨演**

△ 阿正坐在醫院候診大廳，等著看腦科。

△ 路媽穿著黃色志工服，正在幫老人解說掛號流程。

△ 阿正遠遠看見在醫院當義工的路媽，想起七年前的那一天。

△ 阿正正從 X 光室裡一拐一拐出來，停在走廊邊，忙著講手機。

△ 一個吊著點滴的男子，小路，坐在塑膠椅子上，與阿正距離半公尺。

阿正：他媽的我都掰咖了，你還叫幫你買什麼娃娃送你馬子，靠，你乾脆射在裡面自己送好啦。

阿正：你到底是哪裡有毛病？最好就你的時間最貴啦！小惠到底是你馬子還是我馬子啊？

△ 阿正講完電話，被激動的小路一把拉住。

△ 小路難以置信地看著阿正。

△ 坐在醫院候診大廳，看著人來人往的病患。

△ 兩個人肩併著肩，一根拐杖，一根點滴吊杆，兩人沉重聊著。

阿路：就是這樣，醫生說我只剩下不到一個月的生命，甚至更短。我媽只有我一個兒子，我走了，她一定活不下去。

△ 路媽憔悴，兩眼無神地緊握小路的手。

阿正：就算我們兩個的聲音真的一模一樣，那又怎樣？

△ 路媽神情潦倒地坐在家中，家裡一片沒有收拾的凌亂。

△ 神桌上，阿路的黑白遺照。

阿路：我們都有一樣的聲音，這件事絕對不是偶然。

阿正：……

△ 老舊的撥話式電話旁，路媽神情漠然地看著手中物事，手裡已將繩子打了一個結，預備自殺上吊用。

阿路：我想把我所有的一切都告訴你，一切，所有關於我的故事。我希望你在我每年的忌日，都打一通電話到我家……

△ 剛剛下過雨的夜，阿正走進寂靜巷道邊的電話亭，似乎是下定決心地打開一本厚重的筆記本，筆記本的第一頁密密麻麻寫著很多個人資料，中間寫著斗

大強調的〈我27歲的人生〉。

阿正：你知不知道你在説一件很扯的事？

　　△ 玻璃電話亭裡，阿正撥打電話，神色緊張，侷促。

小路：我想你……用我的聲音繼續保護我媽媽，這樣的要求，真的很扯嗎？

| S | 11. | 時 | 無 | 景 | 醫院候診大廳 | 人 | 阿正、小妍 |

　　△ 阿正突然嚇了一跳，原來是一罐冰飲料罐冰著自己的臉。

　　△ 原來是小妍拿著冰咖啡在作弄阿正。

　　△ 小妍頑皮地笑。

| S | 12. | 時 | 無 | 景 | 醫院診間 | 人 | 醫生、小妍、阿正 |

　　△ 診間裡，醫生拿著腦部斷層掃描的圖片，貼在牆上。

　　△ 醫生表情凝重解説著病情，慢動作，無聲，只聽得到呼吸聲。

　　△ 小妍的手緊緊拉住阿正的手，特寫，慢動作。

　　△ 阿正呆滯地聽著醫生的話，手慢慢反抓小妍的手。

　　△ 忽然，小妍站起來拿著光劍朝醫生的頭一陣亂砍。

　　△ 阿正抓住小妍的手，在小妍耳邊説了幾個字，小妍停止發飆。

263
Doubles
三聲有幸

| S | 13. | 時 | 無 | 景 | 廚房 | 人 | 阿正、小妍 |

　　△ 小妍在廚房拚命炒蛋，宣洩情緒，妝都哭花了。

　　△ 阿正看著滿桌的炒蛋，笑笑拿起筷子拚命扒飯。

　　△ 小妍靜靜看著努力吃炒蛋的阿正，突然暴怒。

小妍：你幹嘛吃啊！

　　△ 小妍拿起一大盤炒蛋就往垃圾桶扔，立刻出門。

　　△ 小心翼翼，阿正從垃圾桶裡拿起炒蛋。

| S | 14. | 時 | 無 | 景 | 老公寓 | 人 | 阿正 |

　　△ 一盤吃光光不剩東西的盤子放在電腦桌上。

　　△ 阿正坐在電腦前，擊點錄音程式，慢慢錄下自己的聲音。

阿正：你不知道我是誰，我也不曉得誰會聽到這個留言。

　　△ 阿正的嘴巴特寫。

S|15.　　時|夜　　景|繁華城市街頭　　人|熙熙攘攘的城市人群，阿正的 聲音當作背景

阿正：如果你發現，你的聲音跟我的聲音一模一樣，可不可以請你立刻將你的聲
　　　音錄下來，寄一封 e-mail 給我，我會告訴你一個故事。一個是我的故事，
　　　一個是跟我們擁有同樣聲音的，那個人的故事。最後，我們的故事也會慢
　　　慢變成你的故事。還記得那個人跟我說過，我們都有一樣的聲音，這件事
　　　絕對不是偶然。我想他是對的。

△ 十字路口人來人往。人潮裡小妍茫然地站著，忘了綠燈該行。

△ 補習班前，學生成群結隊下課。

△ 小妍從天橋往下看，汽車成龍。

△ 馬路上，許多人都在講著手機，有提著菜籃的歐巴桑，有看起來很酷的商務
　　人士。

△ 小妍走在騎樓上，邊走邊哭，引來路人側目。

S|16.　　　時|無　　　景|典型的阿宅房　　　　人|阿宅

△ 一個阿宅坐在電腦前，靜靜地聽著這一段錄音擋。

△ 關鍵的阿宅拿起視訊用的麥克風，靠近嘴唇。

S|17.　　　時|夜　　　景|老舊公寓　　　　人|阿正、小妍

△ 小妍回到公寓租屋，阿正坐在樓梯口等待，手裡拿著兩把光劍。

△ 小妍看來故作堅強，笑容充滿了鼓勵。

小妍：這麼熱，你還穿。

△ 阿正穿著小妍送的毛線衣，將其中一把光劍遞給了小妍。

S|18.　　　時|無　　　景|醫院　　　人|阿正、小妍、護士

△ 阿正的口白，搭配交錯的畫面。

△ 阿正穿著手術衣，躺在移動式的病床上，與笑得很燦爛的小妍用手機自拍。

△ 病床推走，小妍很用力笑著揮手，阿正突然用手施展原力，震了小妍很大一
　　下。

阿正：如果我沒有醒來，請你打電話告訴她。哭，是一定要哭的，但也要記得吃飯，
　　　才有力氣一直哭。

**S｜19.**　　時｜夜　　　　景｜老舊公寓　　　　人｜阿正、小妍

△阿正跟小妍一起在電視機前看陳金鋒比賽，拿著手套與球棒。

阿正：第二年，告訴她，我在下面一直都在練棒球，希望投胎的時候可以比陳金
　　　鋒更厲害！

**S｜20.**　　時｜無　　　　景｜醫院　　　　人｜阿正、醫生、小妍

△　手術室裡，手術台上的燈光啪地打開，映在阿正的臉上。

△　小妍在手術室外面，拿著那件亂織的毛衣，聞著，祈禱。

阿正：第三年，告訴她，毛衣我還穿著，但袖口還是一長一短，請她多多練習囉。

**S｜21.**　　時｜無　　　　景｜老舊公寓　　　　人｜阿正、小妍

△小妍怒氣沖沖看著阿正，阿正笑著將滿桌的荷包蛋吃掉。

阿正：第四年，告訴她，可以面不改色吃掉二十幾顆荷包蛋的人，一定很愛妳喔！

**S｜22.**　　時｜無　　　　景｜老舊公寓　　　　人｜阿正、小妍

△兩個人在沙發上用光劍互砍的回憶畫面（第一人稱）。

阿正：第五年，告訴她，這個世界上沒有絕地武士，但願意跟妳一起拿光劍互砍
　　　整個晚上的人，妳能遇見一個……也一定會遇到下一個。

**S｜23.**　　時｜夜　　　　景｜電梯裡　　　　人｜阿正、小妍

△電梯被維修工人打開，小妍與阿正滿身大汗坐在地上，手牽著手。

△光線打在兩人的手上，小妍慢慢抽回手，但阿正用力抓回小妍的手。

阿正：第六年，告訴她，電梯很黑，但最後一定會有人把門打開。

**S｜24.**　　時｜無　　　　景｜醫院　　　　人｜小妍

△黑畫面。

△小妍努力聞著毛線衣，手上很多平安符，不敢開張眼睛。

阿正：第七年，告訴她，我又要回到這個世界了。人就是這樣，會離開，也會重逢，
　　　謝謝妳想我，但不要因為太想我了，對全世界視而不見。

S|25.　　　時|無　　　景|心電圖　　　人|無

　　△ 心電圖上，只剩下一條線。

S|26.　　　時|日　　　景|收拾好的房間　　　人|小妍

　　△ 紙箱與透明塑膠箱亂七八糟堆在房間裡。

　　△ 小妍坐在紙箱上，窗外的陽光打在小妍身上。

　　△ 小妍拿著光劍，從慢慢敲著阿正的光劍，到拚命敲拚命敲……

　　△ 小妍哭了起來，上半身蜷曲。

　　△ 突然手機鈴響，響了好幾聲，小妍這才有氣無力拿起，靠在耳邊。

　　△ 黑畫面。或，電梯裡的回憶畫面。

　阿正的聲音：哭，是一定要哭的。

## 三聲有幸‧拍攝日程表1006

| 日期 | 星期 | 拍攝地點 | 時間 | 場次 | 景名 | 內外 | 光 | 頁數 | 鏡數 | 內容 | 正 | 妍 | 路 | 路媽 | 其他演員 | 美術道具 | 備註 |
|---|---|---|---|---|---|---|---|---|---|---|---|---|---|---|---|---|---|
| 109 | 四 | 南陽街 | 1730-1845 | | | | | | | 準備‧晚餐 | | | | | | | |
| | | 南陽街 | 1845-1915 | 15A | 街景_補習班前 | 外 | 夜 | 0.1 | 1 | 學生結課下課 | | | | | 臨演20名 | | 正os |
| | | 南陽街 | 1915-2000 | 15C | 街景_馬路上 | 外 | 夜 | 0.1 | 2 | 來往人潮，許多人講手機 | | | | | 臨演20名 | | 正os |
| | | | 2000-2030 | | | | | | | 移動現場 | | | | | | | |
| | | 西門町中華路 | 2030-2115 | 15 | 街景_十字路口 | 外 | 夜 | 0.1 | 2 | 妍在人群中茫然 | | C | | | 臨演20名 | | 正os |
| | | | 2115-2145 | | | | | | | 移動現場 | | | | | | | |
| | | 西門町武昌路 | 2145-2230 | 15D | 街景_騎樓上 | 外 | 夜 | 0.1 | 2 | 小妍邊走邊哭，引人側目 | | C | | | 臨演20名 | | 正os |
| | | | 2230-2300 | | | | | | | 移動現場 | | | | | | | |
| | | 承德南京天橋 | 2300-2430 | 15B | 街景_天橋上 | 外 | 夜 | 0.1 | 3 | 小妍從天橋往下看，成龍 | | C | | | 臨演20名 | | 正os |
| 10/10 | 五 | 新莊樂生醫院 | 0830-0930 | | | | | | | 早餐‧準備‧打燈 | | | | | | | |
| | | 新莊樂生醫院 | 0930-1030 | 20A | 醫院手術室外 | 內 | 無 | 0.1 | 1 | 妍在手術室外拿著毛衣祈禱 | | D | | | | 毛衣、很多平安符 | 正os |
| | | | 0930-1030 | 24 | 醫院手術室外 (同S20A) | 內 | 無 | 0.1 | 2 | 妍在手術室外閩著毛衣 | | D | | | | 毛衣、很多平安符 | 正os |
| | | | 1030-1230 | 18 | 醫院長廊 | 內 | 無 | 0.1 | 7 | 躺在病床上的正與一旁的妍用手機自拍 | F | D | | | 護士 | 手機 | 正os、正穿手術衣 |
| | | | 1230-1300 | | | | | | | 午餐 | | | | | | | |
| | | | 1300-1430 | 6 | 醫院候診大廳 | 內 | 無 | 0.1 | 4 | 正坐在候診大廳，看員當義工的路媽 | C | | B | | 臨演7+10名 | | 路媽著志工服 |
| | | | 1430-1700 | 7 | 醫院候診大廳_回憶 | 內 | 無 | 0.4 | 7 | 路聽到正的聲音，激動奔拉住正 | B | | A | | 臨演7+10名 | 正招杖、手機、點滴及吊干 | 正石膏腳 |
| | | | 1700-1800 | 11 | 醫院候診大廳 | 內 | 無 | 0.2 | 2 | 妍著水咖啡作弄正 | C | C | | | 臨演7+10名 | 冰咖啡 | |
| | | | 1800-1930 | 8 | 醫院病房_回憶 | 內 | 無 | 0.1 | 1 | 路婚焦悴，緊握小路的手 | A | C | | | | | 正os |
| | | | 1930-2030 | | | | | | | 移動‧晚餐 | | | | | | | |

| 日期 | 星期 | 拍攝地點 | 時間 | 場次 | 景名 | 內/外 | 光 | 頁數 | 鏡數 | 內容 | 正 | 妍 | 路 | 媽 | 其他演員 | 美術道具 | 備註 |
|---|---|---|---|---|---|---|---|---|---|---|---|---|---|---|---|---|---|
| 10/11 | 六 | **新莊樂生醫院區** | 2030-2300 | 1 | 老房子 | 內 | 夜 | 0.8 | 13 | 路媽孤單傷心、接到小路電話 | | | | A | | 香、春聯、老式電話、飯菜、掛鐘、香櫨 | 路os |
| | | 新莊樂生醫院區 | 2300-2400 | 9 | 老房子_回憶 | 內 | 夜 | 0.3 | 2 | 路媽傷心、準備上吊自殺 | | | | D | | 路神主牌、老式電話、自殺環 | 路os |
| | | | 2400-0100 | | | | | | | 移動、宵夜 | | | | | | | |
| | | 新莊樂生醫院區 | | 4 | 百貨公司電梯_回憶 | 內 | 無 | 1 | 2 | 正與妍電梯內初相遇、停電 | B | B | | | | 正拐杖、兔子布偶 | 正右實腳 |
| | | | 0100-0400 | 23 | 百貨公司電梯_回憶（同S4） | 內 | 無 | 0.1 | 3 | 電梯打開時、正與妍兩人牽手 | B | B | | | | 正拐杖、兔子布偶 | 正os |
| 10/11 | 六 | **富錦街頂樓** | 1700-1830 | | | | | | | 準備、打燈、晚餐 | | | | | | | |
| | | 富錦街頂樓_陽台_從對面及鐵台拍 | 1830-2030 | 3A | 老公寓_陽台 | 內 | 夜 | 0.1 | 3 | 正與妍玩光劍 | A | A | | | | 蛋糕、蠟燭、毛衣、光劍 | 正os |
| | | 富錦街頂樓_陽台 | | 22 | 老公寓_陽台（同S3） | 內 | 夜 | 0.1 | 3 | 正與妍玩光劍 | A | A | | | | 蛋糕、蠟燭、毛衣、光劍 | 正os |
| | | 富錦街頂樓_陽台 | 2030-2200 | 3b | 老公寓_陽台上發生 | 內 | 夜 | 0.2 | 2 | 正與妍玩光劍、回想初次相遇 | A | A | | | | 蛋糕、蠟燭、毛衣、光劍 | 接S2、稍後的時間 |
| | | 富錦街頂樓_陽台 | | 5 | 老公寓_陽台上發生 | 內 | 夜 | 0.3 | 2 | 正在沙發擁抱、妍說喜歡正的聲音 | A | A | | | | 蛋糕、蠟燭、毛衣、光劍 | 接S3、稍後的時間 |
| | | 富錦街頂樓_陽台 | 2200-2300 | 17 | 老公寓_陽台 | 內 | 夜 | 0.1 | 1 | 正穿著毛衣在樓梯口等待妍 | E | C | | | | 光劍 | 正穿毛衣 |
| | | 富錦街頂樓_室內_從鐵台拍 | 2300-2330 | 3 | 老公寓_室內 | 內 | 夜 | 0.1 | 3 | 正與妍玩光劍 | A | A | | | | 蛋糕、蠟燭、光劍 | 正os |
| 10/12 | 日 | | 2330-2400 | | | | | | | 宵夜 | | | | | | | |
| | | 富錦街頂樓_客廳 | 2400-0130 | 2 | 老公寓 | 內 | 夜 | 0.4 | 5 | 正與妍慶祝七周年互送禮物 | A | A | | | | 拉炮、蛋糕、蠟燭、毛衣、光劍 | 正os |
| | | 富錦街頂樓_客廳 | 0130-0230 | 19 | 老公寓 | 內 | 夜 | 0.1 | 3 | 正與妍看電視棒球比賽 | G | E | | | | 電視、手套、球棒 | 正os、比賽聲音 |

| 日期 | 星期 | 拍攝地點 | 時間 | 場次 | 景名 | 內/外 | 光 | 頁數 | 鏡數 | 內容 | 正 | 妍 | 路 | 路碼 | 其他演員 | 美術道具 | 備註 |
|---|---|---|---|---|---|---|---|---|---|---|---|---|---|---|---|---|---|
| | | 富錦街頂樓_客廳 | 0230-0430 | 13 | 老公寓廚房 | 外 | 無 | 0.3 | 3 | 妍生氣的炒蛋，正努力吃蛋 | | C | | | | 很多蛋、飯、筷子、盤子、垃圾桶 | |
| | | 富錦街頂樓_客廳 | | 21 | 老公寓廚房（同S13) | 外 | 無 | 0.1 | 2 | 妍生氣的看著正將滿桌的蛋吃掉 | | C | | | | 很多蛋、飯、盤子、垃圾桶 | |
| | | 富錦街頂樓_房間 | 0430-0530 | 14 | 老公寓房間 | 內 | 夜 | 0.1 | 3 | 正在電腦前錄下自己的聲音 | C | | | | | 有蛋黃液的空盤、筷子、電腦、麥克風 | 電腦錄音程式 |
| | | 富錦街頂樓_房間 | 0530-0630 | 16 | 阿宅房 | 內 | 無 | 0.1 | 3 | 阿宅聽著錄音拿起麥克風 | | | | | 阿宅 | 電腦、麥克風 | 正os錄音檔 |
| | | 富錦街頂樓_客廳 | 0630-0800 | | | | | | | 換喇設、早餐 | | | | | | | |
| 10/12 | 日 | 富錦街頂樓_客廳 | 0800-1000 | 26 | 老公寓 | 內 | 日 | 0.3 | 3 | 妍獨自在公寓陽心的接到手機 | | F | | | | 紙箱、塑膠箱、光劍、手機 | 正os、房間收拾好了 |
| | | | 1200-1300 | | | | | | | 準備、打燈、午餐 | | | | | | | |
| 10/13 | 一 | 聯合醫院_仁愛八樓 | 1300-1600 | 12 | 醫院診間 | 內 | 無 | 0.3 | 6 | 妍拉緊正的手聽醫生解說病情，妍突然拿起光劍欣欺醫生 | C | C | | | 醫生、護士 | 腦部X光片、光劍 | |
| | | 聯合醫院_仁愛八樓 | 1600-1630 | 25 | 醫院_心電圖 | 內 | 無 | 0.1 | 1 | 心電圖上只剩一條線or或是拍手術線熄掉 | | | | | | | |
| | | 聯合醫院_仁愛二樓 | 1700-1800 | 20 | 醫院手術室內 | 內 | 無 | 0.1 | 2 | 手術台的燈光映在正的臉上 | | F | | | | | 正os |
| | | | 1830-2000 | | | | | | | 晚餐、移動 | | | | | | | |
| | | 民生東路五段 | 2000-2200 | 10 | 路邊電話亭_回憶 | 外 | 夜 | 0.3 | 5 | 正走進靜巷的電話亭撥打電話 | D | | | | | 筆記本 | 正os、路os |

# 三聲有幸 通告單_1010-1011(2/4)_new

拍攝日期：2008.10.10(五)-2008.10.11(六)

拍攝地點1：新莊樂生醫院新院區 三樓　　地址：台北縣新莊市中正路794號

拍攝地點2：新莊樂生醫院舊院區 七星舍

| 拍攝地點 | 時間 | 場次 | 景名 | 內/外 | 光 | 頁數 | 鏡數 | 內容 | 正妍 | 打橙 | 路 | 路媽 | 其他演員 | 美術道具 | 備註 |
|---|---|---|---|---|---|---|---|---|---|---|---|---|---|---|---|
| 新莊樂生醫院 | 0600-0700 | | | | | | | 早餐、準備、打燈 | | | | | | | |
| | 0700-0830 | 6 | 醫院院診大廳 | 內 | 無 | 0.1 | 4 | 正坐在候診大廳，看見當義工的路媽 | C | | | B | 臨演7+10名、石膏男 | | 路媽著志工服 |
| | 0830-1100 | 7 | 醫院院診大廳_回憶 | 內 | 無 | 0.4 | 7 | 路聽到正的聲音，激動拉住正 | B | | A | | 臨演7+10名 | 正拐杖、手機、點滴架及吊干 | 正右賓腳 |
| | 1100-1200 | 11 | 醫院院診大廳 | 內 | 無 | 0.2 | 2 | 妍看著冰咖啡伴奏正 | C | C | | | 臨演7+10名 | 冰咖啡 | |
| | 1200-1230 | | | | | | | 午餐 | | | | | | | |
| | 1230-1500 | 18 | 醫院長廊 | 內 | 無 | 0.1 | 7 | 躺在病床上的正與一旁的妍用手機自拍 | F | D | | | 護士 | 手機 | 正os、正穿手術衣 |
| 新莊樂生醫院 | 1500-1630 | 20A | 醫院手術室外 | 內 | 無 | 0.1 | 1 | 妍在手術室外拿著毛衣祈禱 | | D | | | | 毛衣、很多平安符 | 正os |
| | 1500-1630 | 24 | 醫院手術室外 | 內 | 無 | 0.1 | 2 | 妍在手術室外聞著毛衣 | | D | | | | 毛衣、很多平安符 | 正os |
| | 1630-1730 | 8 | 醫院病房_回憶 | 內 | 無 | 0.1 | 1 | 路媽憔悴，緊靠小路的手 | | | A | C | | | 正os |
| | 1730-1900 | | | | | | | 移動、晚餐 | | | | | | | |
| 新莊樂生舊院區 | 1900-2200 | 1 | 老房子 | 內 | 夜 | 0.8 | 13 | 路媽孤單憂心，接到小路電話 | | | | A | | 香、香爐、老式電話、飯菜、掛鐘、香壇 | 路os |
| 新莊樂生舊院區 | 2200-2300 | 9 | 老房子_回憶 | 內 | 夜 | 0.3 | 2 | 路媽擔心，準備上吊自殺 | | | | D | | 路神主牌、老式電話、自殺環 | 路os |
| | 2300-2400 | | | | | | | 移動、宵夜 | | | | | | | |
| 新莊樂生醫院 | 2400-0300 | 4 | 百貨公司電梯_回憶 | 內 | 無 | 1 | 2 | 正與妍在電梯內初相遇，邂逅時 | B | B | | | | 正拐杖、兔子布偶 | 正右賓腳 |
| 新莊樂生醫院 | 2400-0300 | 23 | 百貨公司電梯_回憶 | 內 | 無 | 0.1 | 3 | 電梯打開時，正與妍兩人牽手 | B | B | | | | 正拐杖、兔子布偶 | 正os |

## 工作人員通告時間

| 組別 | 集合時間 | 集合地點 |
|---|---|---|
| 製片組 | AM06：00 | 新莊樂生醫院新院區 一樓 |
| 導演組、美術組 | AM06：00 | 新莊樂生醫院新院區 一樓 |
| 攝影組、燈光組 | AM06：00 | 新莊樂生醫院新院區 一樓 |
| 錄音組、場務組 | AM06：00 | 新莊樂生醫院新院區 一樓 |

## 演員及造型組通告時間、地點

| 演員 | 被化時間、地點 | 現場集合時間、地點 |
|---|---|---|
| 小泛、靜美眉、石膏男、造型組 | AM06：00 樂生醫院新院區 三樓 | |
| 小美 | AM07：00 樂生醫院新院區 三樓 | |
| 雅妍 | PM10：00 樂生醫院新院區 三樓 | PM07：00 樂生醫院新院區 三樓 |
| 護士 | PM11：30 樂生醫院新院區 三樓 | |

臨演7+10名(請著一般外出服)、多帶上衣和外套

PS.7名臨演請發老年人為主、10名臨演為九把刀書迷(包含護士與石膏男)

製片：小攻

## 特殊器材及道具

◎walkie talkie x10_製片組 (常備)

◎跨媽家要準備一桌飯菜_美術組

場地聯絡人：鳳梨

場地注意事項：

◎安排演員梳化及休息室

本書劇照及工作照，

感謝星皓娛樂有限公司、宛寰、Seven、忠憲、雷孟、廖明毅等工作人員提供。

九把刀
三聲有幸
# Doubles
## —————— Giddens

國家圖書館出版品預行編目資料

三聲有幸—電影創作書（1書+1 DVD）／九把刀著；
—初版.—臺北市：春天出版國際,2009.03
面； 公分. ——（九把刀電影院；10）
ISBN 978-986-6675-84-3（平裝）

1.電影片

987.83                    98002609

九把刀電影院 10
三聲有幸—電影創作書（1書+1 DVD）

作　者　◎九把刀
作家經紀／活動洽詢 ◎群星瑞智藝能有限公司（02-55565900）
劇照提供　◎星皓娛樂有限公司

總 編 輯　◎莊宜勳
主　編　◎鍾靈
封面設計　◎聶永真

發 行 人　◎蘇彥誠
出 版 者　◎春天出版國際文化有限公司
地　址　◎台北市忠孝東路四段303號4樓之一
電　話　◎02-2721-9302
傳　真　◎02-2721-9674
E－mail　◎frank.spring@msa.hinet.net
網　址　◎http://www.bookspring.com.tw
部 落 格　◎http://blog.pixnet.net/bookspring
郵政帳號　◎19705538
戶　名　◎春天出版國際文化有限公司
法律顧問　◎蕭顯忠律師事務所
出版日期　◎二〇〇九年三月初版一刷
定　價　◎260元

總 經 銷　◎楨德圖書事業有限公司
地　址　◎台北縣新店市復興路45號3樓
電　話　◎02-2219-2839
傳　真　◎02-8667-2510
香港總代理　◎一代匯集
地　址　◎九龍旺角塘尾道64號 龍駒企業大廈10 B&D室
電　話　◎852-2783-8102
傳　真　◎852-2396-0050

排　版　◎克里斯／數位創造
印 刷 所　◎鴻霖印刷傳媒事業有限公司